# SALON DE 1831.

# SALON
## DE 1831.

*Par M.ʳ Gustave Planche.*

PARIS.
IMPRIMERIE ET FONDERIE PINARD,
RUE D'ANJOU-DAUPHINE, Nº 8.

1831.

# INTRODUCTION.

Pour la seconde fois depuis quarante ans, la société française vient de se renouveler violemment; l'œuvre politique commencée en 1789 s'est enfin glorieusement accomplie en 1830. La gloire du consulat et de l'empire, la pompe artificielle des deux restaurations, tout a disparu comme un rêve, avec une rapidité qui a de beaucoup dépassé les plus hardies prévisions; et ceux mêmes qui six mois auparavant prophétisaient à tout hasard la chute de la dynastie, confus et embarrassés d'un événement qu'ils se vantaient d'avoir eux-mêmes préparé, ne sachant qu'en faire, inhabiles à le concevoir, forcés de l'accepter et de le suivre, se sont retirés dans l'ombre et le silence, après avoir gauchement essayé de le modeler sur l'avénement de la maison de Hanovre. Que les inventeurs prétendus de la philosophie de l'histoire, y

prennent garde! on ne joue pas impunément avec les destinées des peuples. Les sociétés humaines ne se prêtent pas docilement aux théories capricieuses de l'intelligence, comme le clavier aux doigts du pianiste. Qu'ils expliquent à leur aise le passé qui leur appartient; qu'ils en expriment toutes les leçons qu'il renferme, pour distraire leurs loisirs; mais qu'ils ne s'attaquent pas au présent, et qu'ils laissent les événemens de la vie active et publique marcher et se coordonner, avant de les enregistrer pour les soumettre à l'analyse; qu'ils n'oublient pas ou qu'ils apprennent que les idées les plus ingénieuses et les plus vraies ne suffisent pas à la création et au maintien des institutions sociales, et qu'il faut pour agir et pour gouverner, pour conserver et pour défendre, une volonté énergique, infatigable, qu'ils n'ont pas, et une connaissance pratique des hommes et des choses qui leur manquera toujours.

L'avénement du principe démocratique, ajourné par le génie de Napoléon, méconnu par une dynastie impuissante et aveugle, ne

restera pas sans influence sur les arts de l'imagination. Quelle sera cette influence? il est impossible, quant à présent, de le prévoir d'une façon précise ; mais il est au moins facile de la pressentir et de l'indiquer.

Combien de fois n'a-t-on pas dit et répété que les sciences, en se perfectionnant, en se complétant, finiraient par détrôner et anéantir l'imagination ; qu'après qu'il serait venu plusieurs Newton il ne viendrait plus d'Homère. Folles et enfantines déclamations, blasphèmes impies et ignorans! La vérité ne suffit pas à la vie de l'homme; son intelligence et son cœur ont besoin d'autre chose. Après la science, après l'explication des secrets de la nature, il lui faut l'art et la poésie, l'art sous toutes ses formes; il lui faut des palais, des tableaux, des statues, des symphonies et des poëmes ; et ainsi la vérité, c'est-à-dire toutes les erreurs de moins en moins erronnées qu'on a successivement appelées de ce nom, a grandi, s'est enrichie tous les jours; et à côté d'elle la beauté, l'art, la poésie, toutes choses qui n'en sont qu'une, a continué de vivre et de grandir, de nous

enchanter et de nous enlever aux tristes réalités de la vie. Il y a long-temps que Platon l'avait dit : *le beau est la splendeur du vrai*. Voilà pourquoi la science et l'art ne sauraient s'exclure ; l'une sans l'autre laisserait l'intelligence humaine veuve et désolée.

Aujourd'hui la poésie et l'art sont menacés d'un autre malheur ; des prophètes sont nés, et ils ont prédit que la victoire et la domination resteraient à l'économie politique. Cette fois-ci, ce n'est plus Newton, Descartes ou Kepler qui doivent nous déposséder de nos rêves les plus doux et de nos plus chères fantaisies ; la science a été vaincue, ou plutôt, à peine rangée en ordre de bataille, elle a compris, comme par inspiration, sa faiblesse et son impuissance, et elle s'est retirée sans consulter le destin, sans essayer une victoire qui n'était pas de son droit. Serait-il donné à Malthus ou à Ricardo d'obtenir ce qui lui a été refusé ? la postérité sera-t-elle déshéritée par les économistes, de l'art et de la poésie ? Nous ne le croyons pas ; nous espérons et nous affirmons qu'il n'en sera rien.

En effet, cette race nouvelle et grave, née

d'hier, si grande et si puissante aujourd'hui, chargée d'une mission spéciale et sérieuse, appelée à régénérer la société, à renouveler les institutions, ne sera pas et ne pourra pas être troublée dans son œuvre; l'économie politique aura et suivra sa voie, et l'art aura et suivra la sienne. L'une fera le ménage et l'autre fera la fête; l'une surveillera les intérêts publics, dirigera les finances, multipliera nos relations avec les peuples nouveaux, rapportera chez nous les plus lointaines richesses, et elle aura raison; mais l'art continuera aussi d'accomplir sa mission; en présence du principe démocratique exclusivement préoccupé de s'établir, de se consolider, de ramener à lui tout ce qu'il n'a pas encore saisi, l'art continuera de jouer son rôle.

Ce n'est pas à dire pour cela que toutes les formes de l'art se développeront avec une égale rapidité. Sans nul doute chacune d'elles aura son tour; chacune aura ses jours de joie et de douleur. La poésie et la musique en sont à leurs jours de joie, elles prospèrent librement, et, le naufrage de la fortune publique ne saurait les atteindre. Que

faut-il, en effet, à Lamartine ou à Paganini pour enfanter leurs prodiges? des hommes qui les écoutent, et ils n'en manqueront pas. Mais pour élever des palais et des statues, pour retrouver Phidias et Michel-Ange, il faut que la volonté publique devienne artiste, ou du moins amoureuse de l'art. Le génie et la munificence de Léon X échoueraient aujourd'hui dans la discussion du budget.

En sera-t-il toujours ainsi? assurément non. En sera-t-il long-temps ainsi? assurément non. Un jour viendra, et ce jour n'est pas loin, où la nation, rassurée sur sa richesse et son avenir, nantie de toutes les libertés après lesquelles elle soupire, se lassera de l'oisiveté vide que sa première et ardente activité lui aura faite. Puissante, forte, riche, libre sans combat, elle se demandera ce qu'il faut faire de ses loisirs, et bientôt elle verra que l'art seul peut les remplir. Alors l'art sera représenté dans nos assemblées législatives comme la science, l'industrie et le commerce; il discutera lui-même et comme eux ses intérêts, il demandera et fera comprendre ce qu'il lui faut, il trou-

vera d'éloquens interprètes, et nous aurons de nouveaux et admirables palais, de nouvelles et magnifiques statues. Et la volonté publique, satisfaite d'avoir établi ailleurs une égalité souveraine et rassasiée de la ruine de toutes les aristocraties qui dépérissent et succombent, incapables qu'elles sont de pousser leurs racines appauvries, dans le sol nouveau qui vient de se former, reconnaîtra, acceptera et proclamera elle-même solennellement la seule aristocratie possible aujourd'hui, en France au moins, celle du génie. Alors on ne sera plus tenté de mettre au concours un monument ou un tableau. Le goût public sera formé et désignera d'avance celui qu'il préfère de M. Alavoine ou de M. Fontaine, de M. Ingres ou de M. Eugène Delacroix. Le choix de l'artiste ne sera plus une question, mais une nécessité.

A quel jour, à quelle heure trouverons-nous cet Eldorado? L'art est malade, il faut le traiter comme tel, le consoler et l'encourager, comme le doit faire tout habile médecin. Il faut rapprocher en espérance le terme de la guérison. Mais, pour que le

sort ne se joue pas de nos espérances, pour que l'avenir, même le plus prochain, ne se raille pas de nos prophéties, il faut un régime sévère au malade, un travail opiniâtre et une critique consciencieuse.

Ce n'est qu'à ces deux conditions que le salut de l'art est assuré. L'une des deux au moins ne lui manquera pas. C'est au public à réaliser l'autre.

Mais pour cela, il faut aider de toutes ses forces et par tous les moyens qui sont à la disposition de l'intelligence, l'éducation du goût public; et malheureusement ce qu'on entend dire, ce qu'on lit aujourd'hui sur l'état des arts en France, loin de former le goût, loin d'apprendre aux lecteurs à construire eux-mêmes et à leur profit un avis personnel sur une statue ou un tableau, ne sert qu'à populariser quelques idées vagues et superficielles, généralement inintelligibles pour ceux qui s'en servent, quelquefois même pour ceux qui les ont mises en circulation. On dit d'une composition pittoresque ou sculpturale : cette page imposante et pleine de magie, ou bien ce groupe gracieux

et remarquable par l'harmonie de ses lignes, ajoutera un nouvel éclat à la réputation justement acquise de l'auteur. A coup sûr, à moins d'être un OEdipe, il est impossible de trouver dans ces phrases d'usage le pourquoi et le comment de l'admiration. Avec de pareilles formules, la critique n'est plus qu'un catéchisme. Pour ma part, je sais telle personne, très intelligente d'ailleurs, mais complétement étrangère aux secrets de l'art, qui, sommée de rendre raison de sa foi dans telle ou telle réputation contemporaine, n'hésiterait pas un seul instant à dire, comme saint Augustin : « Je crois, parce que cela est absurde ; je crois, parce que je ne comprends pas ; parce que je ne sais pas ; parce que d'autres se sont chargés de savoir et de comprendre pour moi ; parce qu'ils ne m'en ont pas dit davantage, et qu'il me serait impossible de dire ce qu'ils ne m'ont pas appris. »

Sans doute il se rencontre quelques rares exceptions ; mais leur action est limitée.

Depuis quinze jours, la presse périodique s'est emparée du Salon de 1831, et ainsi nous

arrivons bien tard pour élever la voix : mais si du moins elle n'est pas inutile, si elle peut hâter d'un instant l'avenir que nous avons osé promettre, nous n'aurons rien à regretter. Quel que soit le sort de ces feuilles, à défaut de succès, nous aurons du moins le mérite de la sincérité.

Paris, 15 mai 1831.

# SALON
## DE 1831.

### CHAPITRE PREMIER.

Aspect général du Salon. — MM. Hersent et Horace Vernet.

Le Salon de cette année est, de beaucoup, plus nombreux que celui de 1827, et ainsi, à ce qu'il semble, les artistes n'ont pas été surpris à l'improviste, comme on l'a plusieurs fois répété pendant le mois de répit qu'on leur a donné. C'est tout simplement qu'une fois décidés à comparaître devant le jury national, ils ont voulu profiter des derniers instans qui leur étaient accordés pour donner à l'œuvre sortie de leurs mains toute la perfection dont ils sont capables. Il y a dans cette conduite, si naturellement explicable, tout à

la fois courage et modestie. Le blâme serait folie, et la louange n'est que justice.

La disposition adoptée pour l'exposition de cette année est de beaucoup supérieure à celle de la dernière. Les jours sont plus habilement ménagés; et d'ailleurs qui oserait se plaindre en voyant que le portrait ou le paysage qu'il a envoyé est attaché précisément à la même place qu'un Rubens ou un Murillo? Cependant, dans notre première visite, nous avons remarqué quelques morceaux qui n'étaient pas vus à une distance convenable, et qui, en raison des proportions données aux diverses parties, devraient être abaissés pour être jugés convenablement. Quelquefois même nous avons vérifié cette observation sur des toiles d'une assez grande étendue, mais dont l'exécution *très faite et très passée* ne permettait pas au spectateur de s'éloigner. D'autrefois, au contraire, des compositions d'une moindre étendue, mais plus hardiment peintes, et d'une couleur plus empâtée, nous ont paru pouvoir impunément subir la critique à de plus grandes distances. Ce sont là, si l'on veut, de minutieuses et subtiles dis-

tinctions. Pour vous qui allez au Salon, à la bonne heure! mais pour l'artiste que la moindre négligence expose à l'oubli, ou condamne au blâme le plus amer, c'est chose sérieuse et grave assurément; malheureusement nous sommes forcés d'avouer que, dans la plupart des cas, ces sortes de questions seraient difficiles à juger.

Je n'ai pas la prétention d'indiquer aujourd'hui tout ce que j'ai aperçu de remarquable ou d'important dans ma première visite. Mais je puis au moins signaler à l'avance les admirables et naïves compositions de M. Decamps, qui n'ont de modèles nulle part, qui ne rappellent rien, et qui n'étonnent pas moins par leur exécution parfaite que par la simplicité de leur invention.

Nous avons vu le *Virginius* de M. Lethière; depuis quelque vingt ans qu'il en est question, bien des critiques étaient embarrassés d'en donner leur avis, faute de l'avoir vu.

M. Gros n'a envoyé qu'un portrait, qui ne ressemble en rien aux toiles que nous avons été revoir au Luxembourg. Nous dirons pourquoi et comment.

M. Barye nous a montré des animaux exécutés, à ce qu'il nous semble, avec un grand sentiment de vérité. L'exécution est peut-être un peu sèche.

Les portraits et les tableaux de genre sont en grand nombre. Nous avons surtout distingué MM. Champmartin et Decaisne, MM. Granet, Eugène Isabey, Camille, Roqueplan et Paul Huet. Nous appelons surtout l'attention sur la *Vue de Dunkerque* de M. Isabey, et sur un grand paysage de M. Paul Huet.

M. E. Deveria nous a donné la *Mort de Jeanne d'Arc*, et deux tableaux appartenant à la galerie du Palais-Royal. Nous aurons de lui, dans quelques semaines, une autre composition importante, *Pujet présentant son Milon à Louis XIV, dans l'Orangerie de Versailles*.

Nous invitons dès aujourd'hui tous ceux qui mettent quelque importance à se former un avis pour le garder, à regarder long-temps la *Liberté* de M. Eugène Delacroix, et ses *Tigres*. C'est à eux de voir quel compte le peintre a tenu des critiques qui lui ont été faites les années précédentes.

Tout le monde a déjà parlé de MM. Schnetz, Robert et Delaroche, et l'empressement public n'a rien qui doive étonner.

Nous quittons bien vite et bien volontiers cette sèche et incomplète nomenclature, pour aborder MM. Hersent et Horace Vernet.

La réputation de M. Hersent date de son *Gustave Vasa*. Cette composition est jugée, et nous n'y reviendrons pas. Plus tard, si j'ai bonne mémoire, il fit un portrait de madame Didot, qui fut trouvé admirable. Le modèle était fin : on s'y laissa prendre sans peine, et dès ce moment M. Hersent ne fit plus que des portraits. Grande fut la douleur de ses amis. On publia partout à son de trompe que M. Hersent renonçait à l'histoire. Je ne sais pas si c'est dans l'intention d'agraver nos regrets, que l'auteur a remis sous nos yeux tout récemment une bataille composée il y a long-temps, dans la galerie du Luxembourg. Pour être vrais, comme nous l'avons promis, nous sommes forcés d'avouer que nous lui conseillons au moins de ne plus faire de bataille. Voyons ses por-

traits : nous avons celui du Roi, celui de la Reine, celui du duc de Montpensier, et d'autres.

Le *portrait du Roi* est d'un aspect malheureux et pauvre. Le fond n'est pas bien choisi, ni surtout bien disposé. C'est du velours que le peintre a voulu faire, au moins je le crois; mais il a tant jalousé les moindres touches indiscrètes de son pinceau; il a si laborieusement effacé toutes les étourderies qu'un premier et involontaire sentiment de vérité lui avait fait commettre, que ce velours, à la fin, s'est trouvé comme l'homme entre deux âges, complétement chauve et dépouillé. Il avait cependant deux modèles dont il pouvait à coup sûr profiter : le portrait du petit Lambton, que nous avons vu au dernier Salon, et le portrait du dernier roi, dont nous avons vu à Paris une gravure admirable de Cousins. Il pouvait trouver là tous les élémens nécessaires pour composer un bon portrait. Je sais bien que notre costume ne se prête pas aussi volontiers aux caprices et aux fantaisies de la peinture que le costume Louis XIII, dont

Rubens a fait un si merveilleux usage, ou que le costume Charles Ier, auquel Van Dyck a donné une si grande célébrité d'élégance et de noblesse. Mais croyez-vous que si Rubens et Van Dyck revenaient, ils ne sauraient pas tirer parti du costume français en 1831 ? Nous renvoyons ceux qui en douteraient à tous les portraits parlementaires de Lawrence, que nous connaissons par les gravures de Reynolds, Cousins et Maile. L'art, quoi qu'on en dise, trouve à se loger partout; tout lui obéit, tout lui cède quand il commande impérieusement. Mais pour réussir, il faut vouloir. Pour faire quelque chose de complet, il faut, avant tout, prendre un parti décisif; et malheureusement, dans l'œuvre de M. Hersent, il n'y a pas de parti pris. Je n'en sais qu'un qu'on puisse deviner ou soupçonner en regardant son tableau; mais celui-là, il valait mieux ne pas le prendre : c'est le parti de la timidité la plus absolue, appliquée à toutes les questions pittoresques qui ont dû successivement se présenter dans le cours du travail. De près, il est visible que ce tableau n'a pas un seul

défaut, et voilà précisément pourquoi je le trouve détestable. Le dessin n'est pas assez osé, assez détourné de la réalité de tous les jours, pour effaroucher ceux qui croient continuer Raphaël en imitant M. Gérard. Mais il n'y a pas non plus une telle absence de couleur et d'ornemens, que la toile doive tout d'abord être maudite et réprouvée par ceux qui veulent retrouver Rubens dans l'école anglaise. Il y a dans l'ensemble du portrait je ne sais quelle déplorable envie de plaire à tout le monde, qui me déplaît souverainement. Plaignons sincèrement La Fontaine d'avoir inutilement écrit la fable du *Meunier, son Fils et l'Ane.* Je crois me souvenir cependant que M. Hersent a fait une suite nombreuse de dessins pour les œuvres du fabuliste.

Avez-vous quelquefois vu un jeune homme de vingt ans entrer pour la première fois dans un salon nombreux? la figure gauche et embarrassée, ne sachant que faire de ses bras, indécis sur la personne qu'il ira saluer d'abord, incapable de découvrir d'un coup d'œil la maîtresse de la maison, adressant par mé-

garde ses premiers regards et presque son premier mot aux fauteuils vides qu'il rencontre sur sa route et qu'il a manqué de renverser? Si quelque ame bienfaisante ne vient pas vers cette ame en peine, je ne sais ce qu'il deviendra. Où j'en veux venir, le voici : M. Hersent, malgré son âge et ses lauriers, comme dirait l'*Almanach des Muses,* M. Hersent est précisément comme ce jeune homme de vingt ans, embarrassé de savoir qui des deux il doit saluer de la couleur ou du dessin ; il n'aurait pas fait l'*Odalisque* de M. Ingres ; il n'eût pas voulu tant dessiner, il aurait craint de se compromettre avec les coloristes ; il n'aurait pas fait la *Naissance de Henri IV* de M. E. Devéria ; il n'aurait pas voulu peindre tant d'étoffes si riches et si variées : il aurait eu peur de se compromettre avec les raphaélistes et l'école de David.

En résumé, le *portrait du Roi* par M. Hersent me paraît signaler d'une façon éclatante la nullité de l'artiste. Quelques personnes commencent à s'en apercevoir naïvement cette année, et à le dire, comme elles le sentent, simplement. A celles-là, on ne peut

qu'applaudir; mais d'autres, et en plus grand nombre, s'étonnent et s'affligent des impressions fâcheuses et tristes qu'elles éprouvent en présence du tableau signé d'un nom qu'elles ont si long-temps révéré et admiré sur parole; à celles-ci nous n'avons qu'un mot à dire, c'est que leur étonnement et leur douleur sont de bon augure pour l'avenir de leur goût. D'aujourd'hui seulement elles jugent par elles-mêmes, et nous les en félicitons bien sincèrement. Que de gloires contemporaines viendront échouer contre le même écueil; que de femmes adorées au bal, à l'éclat des lumières, des fleurs dans les cheveux, riches le soir des cheveux qu'elles ont achetés le matin, animées par la *waltz*, passent ignorées à l'insu de nos regards, le matin, à la promenade, à la lumière si désespérément vraie du soleil; que de beautés s'évanouissent au grand jour; que de talens prônés disparaissent dès qu'on veut sincèrement lire dans sa conscience ses impressions personnelles, ce qui n'est pas si facile qu'on pourrait d'abord le penser. Je m'assure en toute sécurité que, lorsque deux cents per-

sonnes sont réunies, s'il m'était donné de
lire, comme maître Floh, dans toutes les
âmes, j'en compterais à grand'peine vingt
d'assez osées pour penser à leur manière.

Que dire des deux autres portraits que
nous avons nommés, de celui de *la Reine* et
de celui du *duc de Montpensier?* ce que nous
avons dit de celui du Roi, et ajoutons pour
celui-ci, en passant, qu'il est presque scan-
daleux pour un peintre, avec les ressources
infinies de son art, de n'avoir pas atteint si
haut dans l'exécution du masque humain
qu'un sculpteur, dont les moyens et la puis-
sance sont, à coup sûr, beaucoup plus res-
treints ; et cependant personne, sans doute,
n'a encore oublié l'admirable parti que MM.
Domard et Barre avaient su tirer du profil
royal dans le dernier concours de monnaies.
Serait-ce que l'art, pour s'élever, a besoin de
rencontrer sur sa route des obstacles nom-
breux? peut-être bien ; au moins devons-nous
à la complication de notre système musical,
d'entendre un moindre nombre d'opéras in-
signifians. Toutefois, il ne faudrait pas con-
clure de ces lignes que nous admirons de

bonne foi le *buste de M. Caillouete*, choisi, parmi trente, par l'Institut pour figurer officiellement dans les préfectures et les mairies. Mais nous croyons que le vaudeville mourrait dès demain, si l'on exigeait que le dialogue fût écrit en français et que les couplets fussent rimés.

Venons à M. Horace Vernet, à l'une des réputations les plus populaires de la France. La plupart des tableaux que nous voyons au salon cette année étaient connus à l'avance. On se rappelle que *Jemmapes* et *Valmy* furent proscrits sous la dernière restauration, et que le public, toujours empressé de manifester son opposition aux craintes si souvent et si ridiculement niaises du pouvoir, ne manqua pas de se porter en foule à l'atelier de l'artiste. Tout a été dit sur le mérite de ces compositions; mais tout ce qu'on a dit ne serait plus bon à dire aujourd'hui. Le mérite politique s'est complétement évanoui. Voici que la statue de Napoléon va remonter sur la colonne. Voici que les campagnes du duc d'Angoulême descendent de l'arc du Carrousel, où l'on avait essayé de les greffer violem-

ment entre les grenadiers et les aigles de l'empire. Le patriotisme de l'auteur n'a plus rien à faire avec son mérite pittoresque. La gloire de nos trente dernières années n'est plus proscrite : on en parle à son aise. Le roi, dans les solennités où il s'adresse directement à nous, n'hésite pas à rappeler les beaux faits d'armes que M. Horace Vernet a retracés. Comment les a-t-il retracés? voilà l'unique question qu'on puisse poser aujourd'hui ; toute autre serait oiseuse et inutile. Or, si nous rapprochons ces deux batailles des trois pages gigantesques et homériques de Gros, qui se promenait, il y a quelques mois, au milieu de nous, pour entendre autour de lui le murmure et les applaudissemens de la postérité, pour jouir de l'extase muette d'une génération qui n'est déjà plus la sienne, pour assister vivant à la résurrection de son immortalité que notre frivolité dédaigneuse avait presque oubliée, que plusieurs même avaient blasphémée et méconnue, dans quel étonnement et dans quelle confusion ne devons-nous pas tomber? Avouons-le franchement : le souvenir de

l'empressement avec lequel nous avons consenti ou concouru au succès de M. Horace Vernet, fait honte à notre goût. Nous l'avons applaudi, adoré, préconisé comme un pamphlet. Mais où est le style du pamphlet, maintenant que nous n'avons plus sous les yeux celui que la satire devait atteindre? Maintenant que l'épopée impériale ne doit plus faire rougir personne, il convient d'examiner comme il a traité ces deux épisodes. Ce n'est qu'à cette condition que nous pouvons accepter la popularité de M. Horace Vernet. Or, le problème, une fois réduit à ces termes, se résout facilement. En mettant Gros hors de question, pour éluder d'une seule fois toutes les objections tirées des ressources que le peintre devait naturellement trouver dans les dimensions d'une toile de trente pieds, sans nous arrêter à compter toutes les difficultés sans nombre qui naissaient des dimensions même de la toile, sans insister sur l'impossibilité absolue de rien escamoter dans de pareilles proportions, nous demanderons à tous les hommes de bonne foi, à tous ceux qui ont des yeux pour voir et qui

savent s'en servir, y a-t-il dans *Jemmapes* et *Valmy* deux soldats ou deux chevaux qui se puissent comparer sans un amer ridicule aux chevaux et aux soldats de Géricault et de Charlet? la réponse se devine sans peine.

M. Horace Vernet, qui, avant d'être peintre, est homme d'esprit, a paru comprendre que sa popularité patriotique tirait à sa fin, et pour faire tête à cet orage imprévu d'ingratitude qui menaçait d'engloutir sa gloire, il a voulu changer sa première manière qui, envisagée sous le rapport de l'exécution, était tout simplement moins sèche et moins pauvre que celle de Carle. Il est parti pour l'Italie, et là, au milieu des élèves qu'il dirige, il a fait de nouvelles études. Peut-être même a-t-il étudié pour la première fois. Car ses premières et rapides improvisations ne révèlent pas un désir bien sincère de reproduire fidèlement la nature, telle qu'on la voit ou qu'on la rêve. Ce sont des indications plus ou moins incomplètes, plus ou moins ingénieuses; mais de l'art sérieux, de la vérité intime et profonde, il n'y a nulle trace.

Il a essayé de se corriger. A-t-il réussi ? Nous ne le croyons pas. C'est à la seconde manière de l'auteur qu'il faut rapporter le *pape Léon XII* et la *Judith*. Et ces deux compositions ne rappellent en rien les maîtres italiens que M. Vernet a sous les yeux. MM. Schnetz et Robert ne sont pas directeurs d'académie, mais ils profitent sans cela, peut-être à cause de cela, du climat et des galeries de l'Italie; la première impression produite par le *Léon XII*, c'est une douleur vive aux yeux. Et ici je prie qu'on me considère comme fidèle historien : car je ne raconte pas seulement ce que j'ai éprouvé, mais je parle aussi d'après de nombreux témoignages qui m'ont été transmis. Il y a dans les draperies et même dans les figures une profusion si indéfinie de rouge, de bleu, de violet, qu'on est presque aveuglé au bout de quelques minutes. Il y a dans la galerie des trois écoles, un portrait de *Catherine d'Aragon*, par Raphaël, vêtu de velours écarlate, mais je ne sais pourquoi je l'ai toujours regardé long-temps sans fatigue et sans douleur. Je veux croire que cela tient, non pas à la quan-

tité, mais à l'emploi de la couleur; car les *Noces de Cana,* de Paul Véronèse, n'aveuglent personne ; et Dieu sait si la couleur y est épargnée! Je me souviens d'avoir entendu au Luxembourg une mauvaise langue dire, en parlant de *Léon XII:* Ah! mon Dieu, qu'est-ce donc? des homards et de la raie. Ceci n'est qu'une mauvaise plaisanterie; mais au fond il y a bien quelque chose de vrai. J'ajouterai que toute la toile manque d'air et de vie ; le pape est d'une vieillesse parée, adonisée, presque transparente. Quant aux têtes placées au bas, elles sont luisantes et lisses comme une porcelaine de Sèvres.

La *Judith* est moins crue de ton, moins plate d'aspect, mais beaucoup plus maniérée. J'imagine que si le drame traité par M. Vernet était mis en opéra, l'héroïne ne manquerait pas d'étudier et de reproduire son tableau. Il y a dans le sourire d'Holopherne endormi une lubricité vulgaire et triviale ; sa tête manque absolument de grandeur, n'inspire aucun effroi, et ne permet pas de trembler un seul instant pour celle qui va si hardiment et si brusquement rompre son

sommeil : je ne lis sur ses traits qu'une débauche et une ivresse comme on en voit tous les jours : la poésie et l'art n'ont pas passé par là. Quant à Judith, dont tout Paris connaît le modèle, copiée presque littéralement sur une actrice mêlée à de funestes souvenirs, on peut assurer que M<sup>lle</sup> P. avait et conserve encore une majesté imposante et grave qu'on chercherait en vain sur la toile de M. Vernet. A quelque foi, à quelque incrédulité que l'on appartienne, en dehors de tous les systèmes mystiques ou sceptiques que l'on peut avoir adoptés, la *Bible* est un ensemble de magnifiques poëmes, et quand on s'avise d'y toucher, et d'en vouloir tirer et détacher quelque chose, il faut le faire largement, hardiment, mais simplement. Voyez Milton, Klopstock, Raphaël, Michel-Ange, ils poétisent et agrandissent les paroles de la *Bible;* mais s'ils vont plus haut, c'est en suivant la même route. Ils n'ont pas, comme Horace Vernet, la prétention ou le malheur d'enjoliver et d'enbourgeoiser le drame biblique en essayant de le renouveler, de l'habiller en costume moderne.

## CHAPITRE II.

MM. Paul Delaroche, Eugène Isabey, A. Scheffer.

Dans ces libres et familières conversations, que nous avons commencées depuis huit jours avec le public, devant les tableaux et les statues du Salon, notre intention, comme on le pense bien, n'a jamais été de tout juger, ni même de tout indiquer. Qu'il nous suffise, et pour raison, de saisir et de discuter les préférences publiques, de lire nous-mêmes et de traduire avec fidélité nos préférances personnelles. C'est si notre espérance et notre volonté, ce que nous avons entrepris et ce que nous allons continuer.

C'est à grand peine que l'on peut, en traversant le salon carré, fendre la foule qui se presse et qui s'arrête près du *Mazarin* et du *Richelieu* de M. Paul Delaroche. Ni le *Nicolas V* de M. Larivière, si vanté à l'avance,

et pour lequel l'Institut a voté d'unanimes remercîmens à son auteur, ni le *Sixte-Quint* de M. Monvoisin, si gigantesque au moins par ses proportions géométriques, ne réussissent à détourner l'attention et la curiosité. Ignorante ou habile, frivole ou sérieuse, la foule a sans doute d'excellentes raisons pour admirer ce qu'elle admire, et faire à ces deux toiles de chevalet le succès le plus éclatant du Salon de cette année. Je dis succès, et je m'entends. Car nous verrons tout à l'heure jusqu'à quel point le succès me paraît durable et mérité. J'avouerai d'abord que dans mes premières visites, j'avais remarqué plusieurs compositions qui me paraissaient de beaucoup supérieures à celles-ci. C'était l'avis de plusieurs personnes occupées à suivre et à étudier les Salons, prenant la chose au sérieux, et pour qui la critique de l'art est quelque chose de plus qu'un simple gargarisme de paroles. Cependant dès le premier jour, comme j'allais sortir, je vis plusieurs curieux assemblés devant le *Richelieu*, ravis dans une muette extase, ou détaillant à loisir les innombrables beautés qu'ils décou-

vraient à chaque instant, et professant déjà le plus absolu mépris pour tous les peintres qui s'appelaient d'un autre nom ; je saisis même à la volée quelques phrases comme celles-ci : *Voilà du nouveau comme il en faut faire. Si la peinture nouvelle doit réussir, c'est à lui qu'elle le devra : sans lui elle était perdue.*

Dans ces naïfs épanchemens d'une enfantine admiration, je crus voir, ce que bien d'autres auraient vu comme moi, l'augure d'un grand succès, et l'événement n'a pas démenti cette facile prophétie.

Je prie qu'on me permette, avant d'aller plus loin, d'exposer en peu de mots comment je suis arrivé à comprendre les rapports de la vérité avec l'intelligence humaine. Je suivrai, pour plus de hâte, la méthode des géomètres de préférence à celles des algébristes, et je poserai tout d'abord ce que je veux démontrer. Qu'on m'écoute avant de me contredire : *La vérité envisagée d'une façon générale et absolue est d'autant moins vraie, qu'elle est reconnue, acceptée et proclamée par un plus grand nombre.* Et voici

pourquoi l'humanité, quoiqu'elle fasse et qu'elle veuille marcher à la suite de quelques hommes, quand ils découvrent un pays nouveau, une vérité nouvelle, une face nouvelle de la vérité, souvent elle la nie parcequ'elle ne la pas encore aperçue; et quand elle l'aperçoit et qu'elle la proclame, cette vérité, si nouvelle pour le grand nombre, a déjà vieilli pour ceux qui la devancaient et qui vont en éclaireurs à la découverte. Pour eux, c'est tout au plus si elle est encore vraie. Qu'arrive-t-il? C'est que le progrès, qui est une joie et une nécessité pour les ames d'élite, fatigue et rebute les vulgaires intelligences. Celles-ci trouvent bientôt qu'elles en savent assez. Elles s'arrêtent, se figent, prennent racine, et disent pour étendre un reste de vanité, qu'au delà tout n'est que chimères et rêveries.

Voyez Rossini : quand à Rome, en 1816, on entendit, pour la première fois, *il Barbiere*, la foule des *écouteurs* vulgaires cria au scandale, au charivari; elle siffla, et l'opéra ne fut pas achevé. Depuis que la foule, qui est la même, ou à peu près, à Rome, à Vienne,

à Londres, à New-Yorck ou à Paris, s'est prise d'un amour absolu et aveugle pour Rossini, le *maëstro* a déjà changé plusieurs fois de manières, et ces manières nouvelles n'ont pas encore été comprises. Quand le seront-elles? peut-être pas avant dix ans; quand elles auront déjà vieilli pour celui qui les invente. Paccini, Mercadante, Bellini, Morlacchi, Vaccaï, en Italie, et chez nous, Hérold et Auber, ont formulé la première admiration de la foule, et reproduisent à satiété les phrases musicales que des milliers d'oreilles ont retenues, et leur persuadent sans peine qu'elles auraient grand tort d'en vouloir entendre d'autres. Il y a bénéfice de paresse des deux parts.

Que de braves gens en sont encore aujourd'hui au libéralisme de la première restauration!

Comme on le voit, ma façon d'entendre la vérité *vraie*, si paradoxale et si étrange qu'elle puisse d'abord paraître, n'est cependant pas inacceptable et folle, et l'on saura bientôt l'usage que j'en veux faire.

Ou je me trompe fort, ou ce que j'ai

lui, il est descendu jusqu'au public. Bien lui en a pris, sans doute, pour son bonheur d'aujourd'hui et pour sa richesse de demain. Mais quel avenir se prépare-t-il? y songe-t-il seulement, et pourra-t-il y atteindre? Questions graves et tristes, et qu'il ne faut pas résoudre à la légère.

Venons aux trois tableaux que le public admire, et voyons pourquoi il les admire. Y a-t-il progrès? Assurément, oui. L'auteur du *Président Duranti* et de l'*Elisabeth*, a paru comprendre qu'il lui était refusé de concevoir et d'exécuter de grandes pages. Il a fait *Mazarin* et *Richelieu*. *Edouard V* et *Richard d'Yorck*, malgré la dimension de la toile, ne sauraient s'appeler de la grande peinture. Il n'a rien négligé pour donner à son dessin toute la netteté, toute la correction possible; à sa couleur tout l'éclat que ses yeux pouvaient supporter, toute la variété compatible avec ses idées. Le *Mazarin* est à coup sûr un chef-d'œuvre d'arrangement. Mais cet arrangement qui étonne et qui ravit la curiosité la plus minutieuse, et qui déconcerte le myopisme des critiques jurés, tout ingé-

nieux qu'il soit dans ses résultats, révèle évidemment un travail infini et pénible. En peinture comme en poésie, nous serons toujours très volontiers de l'avis d'Alceste, nous dirons et nous penserons hautement que *le temps ne fait rien à l'affaire.* Ceci se peut dire d'un sonnet et d'un tableau avec une égale justice. Mais cependant, cet axiome, tout axiome qu'il soit, se restreint dans de certaines limites. On peut donner à l'exécution tout le temps qu'on veut ; mais à une condition, c'est qu'on ne modifiera que peu ou point l'idée primitive que l'on veut traduire. Autrement, si on recompose à mesure qu'on avance, il y aura dans l'œuvre, une fois achevée, plusieurs couches d'invention superposées tellement quellement, voisines forcées l'une de l'autre sans qu'on ait pris leur avis, contrastant malheureusement ensemble. Dans ce cas, l'artiste, quelle que soit d'ailleurs l'harmonie apparente et artificielle de sa composition, aura presque aussi mauvaise grâce qu'une femme qui referait ses caresses avant d'embrasser son amant. Ces remarques, sincères et délicates à notre avis, pa-

raîtront subtiles peut-être, cherchées loin, inventées à plaisir; et l'on dira que nous faisons de la pensée et de la parole un malheureux et déplorable emploi, et que nous ruinons de sang froid et de gaîté de cœur le plaisir qu'avec un peu plus de laissez aller et de naïveté nous aurions trouvé complet. Pour faire face à cette fâcheuse accusation, nous nous hâtons bien vite d'ajouter que le *Mazarin* et le *Richelieu* nous semblent, à tout prendre, empreints d'un très grand talent, et si nous leur faisons le procès, ce n'est pas que nous voulions contester un seul instant le succès qu'ils obtiennent et qu'ils méritent à tant d'égards. Mais nous nous réservons le droit de croire et de dire que le groupe de femmes à droite, dans le *Mazarin*, est lourdement touché, que les étoffes du lit où gît le cardinal, manquent de souplesse, que les vagues du premier plan, dans le *Richelieu*, sont dures, immobiles, tranchantes, cristallisées, d'une couleur fausse. Quant à l'*Edouard V*, nous devons avouer que les deux têtes manquent de vie, qu'il est impossible de deviner le sang sous ces chairs vio-

lettes; tout est d'un neuf désespérant : les meubles, les vêtemens, les figures même sont neuves et n'ont jamais servi. Un de ces jours derniers, une femme d'esprit disait tout bas en s'approchant de la toile, et regardant un coin de meuble où le peintre avait voulu loger de la poussière : « Voilà de la poussière bien propre. » Heureusement j'ai l'oreille fine, et il m'a semblé que cette simple et soudaine parole renfermait une idée vraie et profonde. Le grand défaut de la peinture de M. Delaroche, c'est, en effet, d'être souvent beaucoup trop propre, de ressembler trop à de la peinture qui veut être jolie et nette avant tout, et rarement à la nature, qui même, lorsqu'elle est belle, ne l'est jamais d'une beauté uniforme et monotone. Le roi et son frère ont l'air de s'être parés pour un bal. L'ameublement et le costume feraient honneur à MM. Duponchel et Ciceri, s'ils se voyaient à l'opéra ou au château; mais il est visible qu'ils n'ont jamais été et ne seront jamais usés ni portés.

Que M. Paul Delaroche se rappelle et médite la réputation poétique de M. Casimir

Delavigne, depuis 1815 jusqu'en 1824, depuis la *Messénienne sur Waterloo,* jusqu'à l'*École des Vieillards,* et qu'il pèse la gloire qui lui reste. Voudra-t-il, comme cet infatigable et correct élégiaque, escompter si chèrement l'avenir de son nom? Qu'il redescende en lui-même, qu'il se consulte, et qu'il se mesure; qu'il se demande sincèrement ce qu'il peut et ce qu'il veut, et qu'il essaye, dès aujourd'hui, puisqu'il en est temps encore, de se frayer une route originale et neuve. Jusqu'ici il n'a fait que de la peinture adroite et heureuse : qu'il se décide, s'il en est et s'il s'en croit capable, à faire de la bonne et solide peinture.

Comme on le voit, nous n'allons pas contre le goût du public, mais nous l'expliquons. Après cela, pourquoi s'étonner que tant d'oreilles, qui se disent délicates et civilisées, préfèrent hautement la *Muette* à l'*Otello?* J'en dirais volontiers ce que M$^{me}$ de Staël, dans un accès de colère, disait de Voltaire : « C'est un auteur charmant, à la bonne heure; mais je lui trouve un défaut impardonnable, c'est qu'il est trop clair et toujours clair. »

Est-il possible, en effet, de concevoir une œuvre d'art, quelque peu complète, qui se puisse saisir et pénétrer en un seul instant et d'un seul regard? Y a-t-il au monde une joie intime et vraie, sans surprise et sans mystère? La poésie qui se laisse deviner d'abord tout entière, ne ressemble-t-elle pas à ces femmes sans pudeur qui ont toujours le sourire sur les lèvres, mais dont les yeux ne vont jamais au cœur?

M. Eugène Isabey a envoyé au Salon de cette année cinq tableaux d'un intérêt varié : les *Contrebandiers*, l'*Alchimiste*, un *Port de Hallage*, un *Intérieur* et une *Vue du Port de Dunkerque*. Le dernier des cinq, et le plus important, n'est pas complétement achevé ; c'est, avec l'*Alchimiste*, au moins à notre avis, le meilleur que nous connaissions de M. Isabey. On parle d'une autre composition presque achevée, que nous aurons à la fin du mois, et qui doit remplacer le *Port de Dunkerque*. La maison où figure l'*Alchimiste*, est d'une belle et franche peinture ; la touche en est grasse et abondante : en la voyant, on se sent involontairement pris du

désir de peindre : c'est aussi bien que Bonington, et autrement que lui. Nous ne savons guère que les paysagistes anglais qui fassent aussi bien, et encore, depuis quelques années, Turner s'est composé, pour sa peinture et ses aquarelles, une naïveté artificielle et maniérée. Il a toujours pour lui l'harmonie et la richesse des lignes ; mais il colore les plans qu'il aperçoit et qu'il dispose d'une façon monotone : il gagne singulièrement à la gravure. Quant à M. Eugène Isabey, nous ne savons pas qui oserait graver son *Alchimiste* Il faudrait, pour traduire fidèlement tous ces accidens ingénieux et vrais de lumière et de forme, qu'il a semés à profusion sur cette simple et vieille maison, la gravure de Rembrandt ou de Cousins. Heath et Finden, tout habiles qu'ils soient, ne pourraient se défendre d'arranger et d'orner à leur manière ce qui vaut précisément par sa rudesse nue : ils mettraient la coquetterie à la place de la grace ; ils voudraient concentrer la lumière pour obtenir un effet plus sûr et plus décisif.

Convient-il de chicaner M. Isabey sur la

vraisemblance de sa composition? Faut-il lui demander où il a vu qu'un alchimiste fît usage de creusets et d'alambics à sa fenêtre, en public, aux yeux de tout un peuple indiscret et profane? Je ne sais pas comment il résoudrait ces questions; mais peu importe: il nous traiterait de littérateur, de peseur de mots. Il avait fait une maison charmante, il fallait lui donner un nom; il y a mis un homme, un alchimiste: cet homme est bien, quoiqu'il ne vaille pas la maison, à beaucoup près. Il y aurait de l'injustice à demander davantage.

C'est dans le *Port de Dunkerque* qu'il faut étudier et analyser la manière de l'auteur. C'est là qu'il a mis et prodigué tout ce qu'il sait et tout ce qu'il sent. Un seul regard attentif et sérieux embrasse facilement l'ensemble de cette belle composition. Rien n'est vague, indécis, incertain. Tout est vu et traduit d'une façon précise et nette. L'eau des premiers plans est transparente et liquide. On la voit trembler et se rider, se plisser à mille plis sous le souffle du vent. On s'y mire comme les navires qu'elle porte.

Tout est vivant et animé. Pour ceux qui admirent encore de bonne foi les *Marines* de Joseph Vernet, et qui au besoin jureraient sur les Évangiles qu'il est impossible de mieux faire, il y a, dans le *Dunkerque* d'Isabey, quelque chose de saisissant et de naïf, qui doit singulièrement dérouter les formules qu'ils ont apprises, et qu'ils appliquent à tout. Les marines de Vernet, qui sont loin assurément d'être sans mérite, glacent d'abord par je ne sais quoi d'officiel et de monotone. On dirait que la mer et les dunes, les rochers et les navires, ont posé pour le peintre, qu'il a dit à la vie, sous toutes ses formes, de s'arrêter une heure ou deux, pour qu'il la pût saisir plus à son aise. Ses ports sont inhabités et déserts malgré les figures sans nombre qu'il y entasse. Malgré les lignes variées qu'il a données à ses voiles, on ne sent pas le vent qui les agite; il semble que les flots que nous apercevons, ont eu et conserveront de toute éternité la forme que nous leur voyons. On dirait qu'ils se sont arrangés pour le peintre, comme un régiment pour un jour de revue.

Dans le *Dunkerque* d'Isabey, ce qui frappe
d'abord, c'est le naturel parfait des détails.
Prenez, où vous voudrez, tel morceau qu'il
vous plaira, et vous reconnaîtrez, avec un
joyeux étonnement, que chaque chose a précisément la forme et la couleur qui lui appartiennent en propre. Tout a été pris sur
le fait et copié avec un rare bonheur. L'art
vous prend à la gorge sur tous les points de
la toile. Mais au milieu de cette incroyable
habileté, peut-on deviner et surprendre une
idée grande, une, simple, qui domine et qui
gouverne toute la composition? Ces feuilles
si belles et si riches, qui se jouent au vent,
qui réjouissent les yeux de leur couleur, et
qui amusent l'oreille de leur murmure monotone, où est le tronc qui les réunit, où
est la racine qui les fait vivre? Ces pages, si
éclatantes et si larges, sont-elles solidement
reliées? Malgré le prodigieux talent de l'artiste, malgré l'inconcevable magie de son
pinceau, qui ne laisse pas à nos yeux un seul
instant d'oisiveté, il nous a semblé que la
poésie et la pensée étaient absentes.

Ce n'est pas que la composition ne soit en

apparence ramassée et nouée comme elle doit l'être. On trouve bien vite et sans peine le point de vue du tableau. Mais après qu'on a long-temps regardé, on arrive à croire que l'artiste a eu d'innombrables caprices, et pas une volonté; qu'il a facilement et rapidement improvisé, qu'il a exécuté à mesure qu'il concevait, aussi vite qu'il concevait, mais qu'il n'a pas porté et mûri son projet avant de le déposer sur la toile. Or, entre l'improvisation, si brillante qu'elle soit, si habile et si hardie qu'elle puisse être, et une pensée conçue à loisir et long-temps méditée, il y a, qu'on nous passe cette comparaison pour le développement de notre pensée, il y a le même et profond espace qui sépare l'amabilité la plus séduisante d'une passion énergique et rude. L'une est plus heureuse, l'autre est plus puissante.

J'ajouterai, pour qu'on ne m'accuse pas de négligence et d'inattention, qu'on pourrait sans injustice reprocher à Isabey l'exécution uniformément *lâchée* de tous les plans de son tableau; que le ciel manque de profondeur et de solidité; que le bâtiment de

gauche ne décrit pas sa courbe avec assez d'illusion. Mais ce n'en est pas moins une admirable composition, un bonheur vrai pour le public, un progrès immense pour l'auteur.

La réputation de M. A. Scheffer est faite et posée depuis plusieurs années. Nous avons de lui quatre portraits : celui du *Roi*, celui de *Henri IV*, le *Prince de Talleyrand* et *Dupont (de l'Eure)*; la *Reine Anne d'Autriche*, tableau qui appartient à la galerie du Palais-Royal; *Faust*, *Marguerite*, le *Christ et les Enfans*, le *Retour de l'armée*, sujet pris dans la Lénore de Bürger, et la *Tempête*. L'auteur, comme on voit, n'a rien perdu de sa première et féconde activité. Dieu sait de combien de compositions charmantes il a enrichi les galeries et les cabinets depuis le dernier Salon. Il a bien fait de garder un *Macbeth* que nous avons vu au musée Colbert et qui n'était pas *heureux :* c'est une louable modestie. Que d'autres, à sa place, avec un nom établi comme le sien, auraient insisté maladroitement, et en auraient appelé du public mécontent à un public nouveau ! Parlons d'abord des portraits, en at-

tendant une *Mort de Jeanne d'Arc* que l'artiste enverra sans doute avant la fin de l'exposition.

Le *Portrait équestre du Roi* est d'un aspect agréable et riche. Le masque du Roi est finement étudié, charnu, solidement peint, d'un modelé serré. La couleur des pommettes est peut-être un peu trop rose. Les cheveux sont bien disposés. Le Roi, dans le tableau de **M. A.** Scheffer, est-il parfaitement en selle? Je ne le crois pas. Quant au cheval de Sa Majesté, c'est à coup sûr la partie la plus vulnérable de l'œuvre. On y remarque à peu près les mêmes défauts que dans celui du *Henri IV* de Lemot. Les épaules ne sont pas senties, les plans du poitrail et du cou sont trop simples. Il est visible que le peintre a eu modèle et qu'il a mis dans son œuvre une conscience infinie; mais il a manqué de hardiesse, et, en voulant donner à la nature une douceur et une harmonie artificielles, il l'a privée d'une partie de sa vie et de son énergie. Le ciel est plat, et les accidens de couleur, destinés à le varier, sont touchés comme dans une aquarelle; le

peintre n'a pas profité des ressources que la peinture à l'huile donne pour le modelé. Dans quelques parties même, le caractère de la peinture est tellement indécis et confus, que l'œil a peine à distinguer ce qu'il voit. Nous ne parlerons pas des régimens placés à droite dans le fond. L'auteur n'y a pas attaché d'importance, et nous le concevons sans peine. Mais il aurait dû prendre garde que ces soldats, qui dans son intention sont évidemment assez distans du Roi, se trouvent, par l'indécision et la plateur des tons du ciel, de l'air et des terrains, rapprochés du cheval au point de le toucher. Ils sont plus petits, mais ils ne sont pas loin. Et, cependant, malgré nos observations, le portrait du Roi est agréable et heureux. Nos avis tendent seulement à obtenir du peintre un portrait meilleur pour le Salon prochain.

Les mêmes réflexions s'appliquent avec plus de rigueur encore au *portrait de Henri IV*. Ce qui frappe surtout dans ce dernier, c'est l'incroyable briéveté du cheval. On a beau se placer dans tous les sens, de loin ou

de près, on le trouve toujours de beaucoup trop court.

Le *Portrait du prince de Talleyrand* révèle un désir sincère de reproduire fidèlement la nature. Ici, la difficulté était grande : il fallait un talent tout à la fois naïf et souple. L'artiste avait à copier une de ces figures multiples et mobiles qui changent à chaque instant d'expression et de physionomie, qui ne sont jamais les mêmes deux instans de suite. Le caractère et la célébrité du modèle imposaient au peintre une tâche infinie; il avait à éviter deux écueils également dangereux; il devait craindre, ou de ne pas tout voir, ou d'alourdir son œuvre en la compliquant de détails sans nombre. Nous sommes forcés d'avouer qu'il est venu échouer contre l'un des deux au moins, contre le dernier. Le fond et les chairs sont tourmentés et obscurs; on les comprend difficilement.

A force de retoucher et de revenir sans cesse sur ce qu'il fait, M. A. Scheffer a fini par salir ce qu'il avait d'abord heureusement commencé. En s'approchant de son tableau, on peut, sans peine et bien vite, surpren-

dre et compter les innombrable efforts que
sa peinture lui a coûtés. Il eût suffi de vouloir une bonne fois, une fois seulement, et
d'aller hardiment. La tête et les vêtemens,
les cheveux et les mains, trahissent une malheureuse alternative de confiance et de timidité. Il semble que le pinceau ait eu par momens des fièvres d'audace, et puis que, tout
à coup, il se soit arrêté frissonnant de peur
et confus de sa témérité.

*Dupont de l'Eure*, plus facile à saisir, vaut
mieux, en effet, que le précédent portrait,
quoique les chairs manquent encore de simplicité. Il nous semble, si nos souvenirs ne
nous trompent pas, que le modèle est plus
coloré.

La *Tempête*, *Lénore*, et *Jésus-Christ*, rappellent exactement l'ancienne manière de
l'auteur. On y retrouve, avec un arrangement plus heureux et un dessin plus pur, la
*Famille du marin*, la *Veuve du soldat*, les *Orphelins*, et ces groupes de *Femmes souliotes*
qui ont fait à M. A. Scheffer une réputation
rapide et populaire.

*Faust*, assis devant un livre qu'il feuillette

d'un regard pensif et mélancolique, plongé dans un fauteuil, derrière lequel Méphistophélès sourit amèrement aux tourmens de son élève et de sa victime, présente absolument les mêmes défauts que les deux portraits dont nous venons de parler.

La meilleure, la plus heureuse et la plus pathétique de toutes les compositions que M. A. Scheffer nous a données cette année, c'est, à coup sûr, sa *Marguerite*. Je sais bien qu'on pourrait demander aux mains un modelé plus serré, à la chair du cou une couleur plus simple. Mais, à tout prendre, il y a, dans l'attitude rêveuse et recueillie de cette pauvre jeune fille, je ne sais quelle tristesse mystérieuse qui séduit et qui entraîne. Les lignes sont harmonieuses et pures. Les larmes qui ruissellent sur les joues de Marguerite, coulent naturellement. Il n'y a pas jusqu'aux narines, ouvertes et haletantes, qui n'ajoutent un nouvel et puissant effet à l'ensemble de cette belle et simple élégie. Il semble qu'on entend les sanglots qui suffoquent le cœur de l'héroïne chérie de Wolfgang-Goëthe.

## CHAPITRE III.

Les Portraits.

Jamais peut-être les portraits n'ont été plus nombreux qu'au Salon de cette année. Et vraiment cela se conçoit sans peine. Il serait peu sage en effet d'entreprendre à tout hasard de vastes compositions, sans avoir à peu près assuré d'avance leur destination; pour vouloir trop oser à la fois et d'emblée, on se prépare souvent d'amers désappointemens. Qui sait si Géricault n'eût pas mieux fait d'acclimater et d'apprivoiser en détail l'entêtement et l'ignorance du public, par des compositions aussi hardies, aussi énergiques que *la Méduse*, mais d'une moindre dimension, d'une exécution plus rapide, qu'il aurait pu, avec la fécondité dont la nature l'avait doué, multiplier à son gré, renouveler à l'infini? peut être alors ne se fût-

il pas découragé. Il aurait été glorieux et compris avant de mourir. Il aurait eu le règne qu'il méritait à tant de titres; et le bourdonnement de toutes les réputations qui croissaient autour de lui avec une scandaleuse profusion, si bruyantes quand son nom était à peine connu de quelques initiés, et aujourd'hui silencieuses, éteintes, évanouies, effacées de la liste des vivans, absorbées par l'éclat de son nom, aussi nulles que si elles n'avaient jamais été, la constante ingratitude des curieux dont il voulait réveiller le goût blasé, l'acharnement et l'envie des critiques et des coteries, n'auraient pas hâté ses derniers jours. Au lieu d'un chef-d'œuvre immense, mais unique, qui oserait nombrer les œuvres qu'il nous eût laissées?

Les toiles de chevalet et les portraits sont, à notre avis, d'excellens et utiles préludes à de plus vastes compositions. Nulle étude peut-être n'est plus profitable et ne mûrit plus rapidement le talent des artistes, que la reproduction fidèle et consciencieuse du masque humain dans toutes ses attitudes,

avec tous ses aspects capricieux et variés; et puis on aurait tort de croire que cette besogne ne laisse aucune place à l'invention. Loin de là; Velasquez et Van-Dyck sont d'admirables inventeurs; et personne, que je sache, ne voudrait contester l'élégance et la gravité de ces deux maîtres. Bien qu'il s'agisse de copier la nature, de traduire ce qu'on voit, sans altérer ni modifier ce qu'on a vu, cependant le grand artiste, forcé qu'il est d'empreindre toutes ses œuvres du caractère personnel de son talent, voit avec d'autres yeux que le vulgaire, saisit et devine des finesses qu'une ignorante curiosité ne saurait même soupçonner. Voilà pourquoi une figure triviale et laide peut devenir un très beau portrait. Peut-être que sans la plume de Tacite, Néron serait à peine connu comme un scélérat de mélodrame ou d'assises. C'est que les événemens de la vie et les actions humaines ne deviennent grandes et belles, quel que soit d'ailleurs le caractère de la réalité primitive, que par le génie de l'historien qui les raconte, du philosophe qui les explique, ou du peintre qui les reproduit.

Les plus beaux portraits du Salon sont de M. E. Champmartin. Il y a dans l'exécution de ce jeune artiste, un caractère de franchise et de simplicité qui saisit d'abord, et qui force l'attention d'étudier ses œuvres dans leurs moindres détails. On voit qu'il observe la nature avec amour, qu'il ne la trouve jamais trop variée ni trop capricieuse, qu'il ne regrette pas les études qu'elle lui coûte, et qu'il chérit jusqu'à ses moindres nouveautés, pour assouplir son talent par un nouvel exercice. Ces remarques et ces éloges nous semblent profondément vrais quand on compare les portraits de M. Champmartin à ceux de nos autres peintres. Mais quand on le compare à lui-même, quand on se rappelle son *Massacre des Innocens,* sa *Vue de Jérusalem* et son *Hussein-Pacha* si admirablement gravé à l'*acqua tinta* par Dupont, alors la justice et la vérité veulent qu'on soit plus sévère à son égard. Disons-le, puisqu'il le faut, et ne regrettons pas la vérité, si dure qu'elle puisse d'ailleurs paraître : il est cette année supérieur aux autres et inférieur à lui-même. Ses amis diront qu'il s'est

*humanisé* pour plaire au public, qu'il a négligé à dessein l'éclat et la franchise de la couleur que nous lui connaissions, pour ne pas choquer des préjugés établis qui lui auraient barré le chemin. Peut-être est-ce un calcul adroit. Mais à coup sûr, si de semblables motifs ont décidé M. Champmartin à changer sa manière, nous devons le plaindre et le blâmer. Cette préméditation de timidité frappe surtout dans les portraits de femmes, un seul excepté, celui de *M<sup>me</sup> Lizinka de Mirbel*. Ce dernier est en effet, avec celui de *M. Mennéchet,* le seul qui rappelle les anciennes habitudes de l'auteur.

On a beaucoup vanté le *Portrait de M. de Fitz-James,* et nous sommes loin sans doute de protester contre l'approbation publique; mais sans parler des jambes du duc, qui ne valent absolument rien; sans nous arrêter à faire sentir tout ce qu'il y a d'uniforme et de monotone dans le ton des trois têtes, n'est-il pas évident que les étoffes sont traitées timidement et petitement? J'ai entendu objecter à ces critiques le caractère argentin de la tête du père. Tout en regrettant que l'auteur

n'eût pas trouvé dans la nature un modèle d'une couleur plus haute, on assurait qu'il avait accepté une nécessité, mais qu'il en avait tiré bon parti. Nous sommes peu disposés à prendre pour bonnes de pareilles excuses; et nous croyons sérieusement que, même en supposant à la nature la teinte enfantine et transparente qu'elle possède réellement, il n'était pas impossible de trouver dans le modelé des chairs, diversement accentuées, des contrastes heureux. Il faut rendre justice à la richesse des accessoires, à la vérité des draperies, à l'ingénieuse disposition du groupe.

Le *Portrait de M. Mennéchet* vaut mieux sous tous les rapports : la ressemblance est aussi frappante que dans le portrait précédent, mais l'exécution est plus solide et plus hardie; les vêtemens sont bien traités. Il nous a semblé que la chemise était d'une couleur fausse. Le fond est peut-être un peu dur.

Le portrait de *M$^{me}$ la marquise de V.* ne rappelle en rien l'ancienne manière de l'auteur, et vraiment c'est grand dommage. Peut-

on voir, en effet, sans un profond regret, qu'après avoir exécuté dans les *Janissaires* des morceaux que Géricault lui-même n'eût pas dédaignés, M. E. Champmartin ait *passé* comme il l'a fait, le cou, les épaules, la poitrine et les mains de cette dame ? Les mains surtout sont noyées dans un nuage de vapeur, la forme des doigts n'est pas appréciable. Que l'artiste les eût faits potelés, à la bonne heure; qu'il les eût prolongés à dessein, comme Jean Goujon, nous le concevrions sans peine; mais les mains de la *Diane*, si poétisées qu'elles soient, conservent encore la forme humaine, et celles-ci ne ressemblent à rien.

Le plus beau portrait de M. Champmartin, celui qui se rapproche le plus de son *Hussein-Pacha*, c'est M$^{me}$ de Mirbel. Le masque est d'une finesse exquise, la vie est partout, *et la manière* nulle part. On retrouve et l'on devine la chair sous la peau, et la charpente sous la chair; la mousseline et les fleurs de la robe, ne laissent rien à désirer pour la transparence et la légèreté. Les mains sont ici étudiées avec conscience et rendues avec

bonheur, la composition des terrains est bonne; mais le paysage, d'ailleurs ingénieusement disposé, est plat et sans profondeur; l'exécution en est négligée. L'auteur paraît y avoir attaché peu d'importance; il a fait ses preuves, et l'indulgence n'est plus permise avec lui. La tête est habilement encadrée: les fleurs du premier plan sont d'une admirable fraîcheur; la toile tout entière est d'un éclat harmonieux et saisissant. C'est la même élégance que Lawrence, plus consciencieuse peut-être, presque aussi vraie que Van-Dyck. Si j'étais femme, mon désir le plus ardent serait d'être ainsi peinte par M. Champmartin, je serais sûre au moins de ne pas mourir tout entière.

A quoi peut tenir cette évidente supériorité du portrait de Mme de Mirbel, sur tous les autres portraits de femmes que M. E. Champmartin a envoyés au salon de cette année? Probablement au caractère du modèle, et nous ne voulons pas seulement parler de la tête considérée sous le rapport pittoresque, de l'animation du teint et du regard, nous entendons faire allusion à la

tolérance qui résulte nécessairement d'une intelligence exercée. Y a-t-il en effet un purgatoire comparable aux innombrables réclamations d'une simple femme du monde qui se fait peindre? Comment est-il possible que l'exécution d'un portrait ne soit pas tourmentée et pleine de contradictions, quand on songe aux innombrables avis que l'artiste est obligé de subir? bien heureux encore quand le courage ne lui manque pas avant la fin.

Maintenant, faut-il croire, comme on le dit, que M. E. Champmartin ait renoncé définitivement à la composition historique? nous ne le croyons pas, nous ne voulons pas le croire. Ses amis parlent avec éloge d'une *Prédication de saint Jean*, commencée il y a deux ans, et empreinte, à ce qu'ils assurent, d'une couleur naïvement orientale. Nous la verrons sans doute, et nous jugerons quel parti l'artiste aura tiré de ses voyages dans le Levant; s'il a retrouvé chez les Arabes les habitudes et les costumes bibliques, et s'il a su, comme nous le souhaitons, renouveler par l'exécution, un des sujets le plus souvent traités depuis la renaissance de la peinture.

Que M. Champmartin prenne courage, qu'il continue de se perfectionner par des études constantes et consciencieuses, et son jour viendra : il n'est pas loin peut-être. Il reste encore au Louvre des salles à décorer. Quand une fois sa popularité sera bien établie, quand son talent, au lieu de briller devant le public pour s'éteindre devant les artistes, sera une fois accepté par les curieux après avoir été proclamé par les habiles, il trouvera d'amples dédommagemens à l'obscurité qui lui a pesé si long-temps ; il se consolera dans des travaux de son choix des dédains et des risées qui l'ont accueilli à ses débuts. Puissent nos prophéties s'accomplir bientôt !

J'aime aussi les portraits de MM. Decaisne et Schwiter. M. Decaisne paraît affectionner de préférence la manière de Lawrence, et quelquefois il réussit à rappeler le maître qu'il se propose pour modèle. Bien que le succès ait couronné cette année les essais qu'il a faits, je ne lui conseillerai pas de suivre la voie où il est entré. Je suis ennemi déclaré de tous les pastiches.

Le *Portrait de M^me Malibran*, fait de souvenir, est gracieux et bien posé; le ciel ne me plaît pas; la ressemblance est plus idéale que vraie, le masque du modèle est plus maigre, plus long; les pommettes sont plus accentuées. Il y a dans la nature un caractère faible, grêle et languissant, que je ne retrouve pas dans M. Decaisne. A part la mélancolie passionnée du regard, tout le reste du portrait ressemble trop à une jolie femme, comme on peut en voir tous les jours; mais j'y cherche vainement les épaules et la taille de la *Desdemona*, qui m'a fait si souvent pleurer.

Le *duc d'Orléans* est d'une peinture agréable, mais molle; la tête ne paraît pas étudiée sur la nature, et n'a pas le caractère de jeunesse féminine que tout le monde connaît au prince royal.

Les deux meilleurs portraits de M. Decaisne, sont une femme assise, en robe claire, et une autre en robe violette, vue jusqu'à la ceinture seulement.

M. Decaisne s'était fait connaître aux précédens salons par des tableaux de chevalet,

d'une composition généralement ingénieuse, mais d'une exécution faible, incomplète, et constamment à côté du vrai. On lui reprochait surtout, et avec raison, selon moi, de traiter les chairs comme les étoffes, les rides comme les plis, les cheveux comme les franges de tapisserie. Il semblait, à voir la touche uniformément cotonneuse de sa peinture, que tout pour ses yeux fût fait de même matière, qu'il n'y eût qu'une seule chose au monde dont toutes les autres étaient faites. Cette proposition singulière au premier abord, paradoxale, étrange jusqu'à la folie pour quelques esprits paresseux, sera peut-être admise un jour par les naturalistes et les philosophes. Mais lors bien même qu'elle aurait acquis scientifiquement une triviale popularité, elle ne sera jamais vraie dans le sens et au profit de l'art. La variété, la diversité de l'aspect pittoresque, est aussi nécessaire à la peinture et à la sculpture, que la variété des langues à la poésie. Nous concevons très volontiers que Leibnitz ait rêvé pour la science une langue universelle, comme l'abbé de Saint-Pierre rêvait pour l'humanité une

paix perpétuelle. Mais, à coup sûr, les huit cent soixante idiomes du monde connu n'ont pas médiocrement contribué à varier les poésies que l'histoire nous a révélées jusqu'ici.

Nous voilà bien loin de M. Decaisne. Nous nous hâtons de revenir à lui, et de le féliciter hautement des progrès immenses qu'il a faits depuis le dernier Salon. Ses portraits qu'il faut aller voir, et qu'une sèche analyse ne peut faire connaître qu'incomplétement, révèlent une ardeur infatigable pour l'étude, et une grande souplesse d'exécution. Il ne s'est pas encore complétement dépouillé de ses premiers défauts que nous signalions tout à l'heure. Il conserve encore quelque chose de ces touches filandreuses qui ôtent à la silhouette de ses figures, la pureté qu'elles devraient avoir. L'air qu'il fait respirer aux créations de son pinceau manque de légèreté. Le ciel sous lequel il les place, n'est jamais haut ni mobile. Mais à voir la bonne volonté dont l'artiste a fait preuve cette année, à compter les pas qu'il vient de faire, et les succès qu'il vient d'obtenir, il

est facile de présager que la France va trouver en lui un bon *portraitiste* de plus.

Un artilleur de M. Schwiter et le portrait de l'auteur sont deux morceaux louables sous plusieurs rapports. La couleur est belle, mais le dessin est généralement lourd. Il y a dans l'exécution des détails une complication munitieuse qui trahit l'inexpérience et la timidité. Le travail est consciencieux, mais manque de simplicité. Je me souviens d'avoir vu M. Schwiter dans la grande galerie à peu de distance de son portrait, et j'ai vérifié sur son masque la remarque précédente; les plans de son visage sont infiniment plus simples que ceux de son portrait. Il paraît, ou du moins j'ai entendu dire, que la même critique pouvait avec une égale justesse s'appliquer à l'artilleur.

Ce qui manque surtout à M. Schwiter, c'est la personnalité, la hardiesse; et puis il voit trop la nature à travers la manière anglaise. Il faut prendre à nos voisins ce qu'ils ont de bon; mais pour y réussir, on doit seulement regarder avec soin comme ils procèdent, sans se croire obligé de procéder

comme eux. Le climat et la diète de la Grande-Bretagne donnent aux chairs un ton particulier qu'on ne retrouve pas en France. Le système de leurs vêtemens est beaucoup plus coloriste que le nôtre, plus harmonieux souvent, mais toujours plus riche en contrastes saisissans. Notre costume, au contraire, est terne, monotone, ennemi de l'effet. On ne peut, sous peine de s'afficher, porter de ces couleurs qu'on appelle *voyantes*. Le bon goût comme le beau monde l'entend, c'est d'avoir l'air de n'y pas penser.

Toutes ces considérations, frivoles en apparence, imposent à la peinture de portrait des obligations spéciales, et démontrent avec évidence qu'on ne doit imiter les portraits anglais qu'avec ménagement.

Après M. E. Champmartin, ou plutôt à côté de lui, il faut placer M<sup>me</sup> Lizinka de Mirbel. Cette dame a porté la miniature à un tel point de perfection, qu'on ne pourrait sans une amère injustice la mettre ailleurs qu'au premier rang. On peut aller aussi loin qu'elle, mais plus loin, je ne le crois pas.

La miniature est généralement dédaignée

par les artistes, précisément par les mêmes raisons qui la font chérir du public. Les artistes et le public ont raison chacun à leur manière. Les miniatures sont rarement pour ceux qui les possèdent, des objets d'étude ou d'admiration, mais plus volontiers des souvenirs ou des gages d'affection. Les circonstances même au milieu desquelles ces sortes d'œuvres se produisent, s'opposent impérieusement à ce qu'on les juge avec sévérité. La plupart du temps, on les regarde et on les approuve comme un madrigal sur un album, ou comme une boucle de cheveux dans un médaillon. On ne leur demande pas d'être des œuvres d'art, et on ne les critique pas comme telles.

M$^{me}$ Lizinka de Mirbel a reculé les bornes de son art avec une persévérance infatigable. D'année en année ses progrès sont sensibles. Et ce n'est pas une étude médiocrement curieuse, que celle d'une femme qui, ne pouvant être vaincue que par elle-même, essaye tous les jours de se surpasser.

Nous avons de M$^{me}$ de Mirbel quinze miniatures. De ce nombre, huit sont exécutées

à l'aquarelle et sept sur ivoire. Nous préférons instinctivement les aquarelles aux ivoires. Au moins c'était notre avis aux Salons précédens, et cette fois-ci encore, M. de P. et le général L. nous paraissent traités avec une supériorité désespérante pour tous ceux qui voudraient lutter avec l'artiste par les mêmes procédés. Mais toutefois, et malgré le mérite immense de ces deux aquarelles, nous aimons mieux encore M^{lles} de P. et la tête d'un jeune anglais exécutée sur ivoire.

L'ivoire a trop souvent les mêmes inconvéniens que la porcelaine; il donne aux chairs, aux cheveux, aux vêtemens, au ciel, à tout, enfin, un aspect uniformément lisse qui nuit singulièrement à la vérité et surtout à la variété.

M^{me} de Mirbel a heureusement évité cet écueil. Seule entre tous les miniaturistes, elle a la prétention de lutter avec la peinture à l'huile, et il faut avouer qu'avec les ressources bornées de l'art dans lequel elle s'est renfermée, la lutte tourne souvent à son avantage. Pour le général L., en particulier, elle a mieux et plus heureusement

fait que M. E. Champmartin : elle a donné à la figure du général quelque chose de volontaire, d'énergique et de masculin qui manque absolument au portrait de son rival; et quelle différence dans les moyens!

Nous reprocherons au médaillon de M$^{lles}$ de P. un défaut peu important, sans doute, mais assez réel, cependant, pour mériter qu'on le signale et qu'on l'explique. Les feuilles qui servent de fond aux deux têtes sont touchées comme les cheveux et les chairs : elles sont immobiles et plates. Les branches auxquelles elles s'attachent n'ont aucune forme appréciable, ne sont représentées que par des lignes, ne ressortent pas, enfin ne sont pas vraies. Il n'y a pas jusqu'à la couleur qu'on ne puisse justement blâmer et accuser d'indécision et de timidité, dans ces accessoires. Ce défaut, si je ne me trompe, tient à l'habitude de tracer la silhouette des têtes sur un fond vide et nu, ou plutôt à l'habitude de ne pas faire de fond. L'inexpérience, dans ce cas, est naturelle, inévitable. Nous blâmerons M$^{me}$ de Mirbel de prendre trop souvent ce parti. Je sais bien que le

parti contraire augmente la difficulté ; mais de la part d'un artiste aussi habile, une pareille objection n'est pas acceptable ; et puis, la difficulté une fois surmontée, on trouve des ressources nouvelles. Le tracé de la figure acquiert une délicatesse plus exquise, les plans du visage se colorent plus naturellement, et toute la composition devient plus harmonieuse.

Nous avons vu du même auteur des têtes à la sepia que nous préférons encore à ses aquarelles. Il nous a semblé qu'elles étaient faites plus librement. Nous regrettons que Mme de Mirbel n'emploie pas plus souvent ce dernier procédé.

Pour l'étude et le modelé du masque humain, je ne crois pas qu'il soit possible d'aller plus loin ; mais il me semble que l'auteur a encore beaucoup à gagner pour la fermeté et pour ce que j'appellerai l'unité de l'exécution. A coup sûr, toutes ses figures sont bien ensemble ; il n'y a pas un trait qui bronche ni qui grimace ; les yeux et la bouche sont bien à leur place ; mais les différentes parties du visage ont trop souvent l'air d'être ajou-

tées l'une à l'autre, posées l'une à côté de l'autre, et ne sont pas assez solidement reliées. Il y a du bonheur, de l'adresse, de la conscience, un savoir immense, un talent infini; mais peut-être la hardiesse n'est-elle pas suffisante. Je reprocherais volontiers à l'exécution de M<sup>me</sup> de Mirbel ce que j'ai bien souvent blâmé dans le jeu de M<sup>lle</sup> Mars, ou dans le chant de M<sup>me</sup> Malibran, c'est de porter officiellement l'attention sur des détails, qui paraissent exagérés quand on les voit successivement, et qui ne seraient que vrais si on les embrassait d'un seul coup d'œil.

Je ne suis pas bien sûr d'avoir nettement expliqué ma pensée, et l'écheveau de ma parole finit par devenir tellement délié, que j'ai presque l'air de jouer le rôle de *Don Quixote* et de m'escrimer contre des moulins; mais je crois qu'un seul mot suffira pour éclaircir ce que je veux dire. Les miniatures de M<sup>me</sup> de Mirbel ont trop souvent l'air d'être faites de droite à gauche ou du haut en bas. On croirait que chaque partie a été faite et parfaite à son tour : il n'en est rien, et il y aurait plus que de l'absurdité à

le croire ; mais l'intérêt sérieux que nous inspire un talent aussi élevé nous fait un devoir de publier toutes les remarques que nous croyons propres à l'éclairer. Il n'y a de notre part ni pessimisme systématique, ni besoin impérieux de trouver à mordre et à blâmer. Pour être sincères, nous conviendrons qu'il nous a fallu long-temps pour découvrir les défauts que nous venons d'indiquer, et que d'autres yeux aussi attentifs que les nôtres ne verront peut-être pas. Mais, quoi qu'il arrive, nous souhaitons à M<sup>me</sup> de Mirbel de ne pas dégénérer, et de faire encore, si la chose est possible, de nouveaux progrès. Nous l'attendons au prochain Salon.

## CHAPITRE IV.

M. Dubufe. MM. Schnetz et Robert.

A ne consulter que notre goût personnel, et si d'impérieuses nécessités ne s'y fussent pas opposées, nous aurions préféré, sans doute, introduire dans nos promenades et nos analyses une méthode rigoureuse et simple, qui nous eût évité les redites, et qui eût donné à nos idées plus de relief et d'évidence. Mais les renouvellemens qui se font et qui se feront encore au Salon de cette année, ne permettent pas à notre pensée de suivre tranquillement une route tracée à l'avance. Malgré nous, et à notre préjudice, il nous faut accepter et réaliser ce que le chancelier d'Élisabeth dit quelque part de la conversation : *Ce n'est pas un chemin qui mène à la maison; mais il n'empêche pas d'arriver.* Nous tâcherons de recueillir et de

montrer sur la route tout ce que nous aurons aperçu de nouveau et d'inattendu, de médiocre ou de beau; de consigner toutes les promesses faites cette année, par des talens inconnus jusqu'ici; toutes les promesses réalisées, par des talens fidèles à leur première vocation. Puis, quand le cours de nos promenades et de nos causeries sera terminé, nous prenons dès aujourd'hui l'engagement de résumer les principaux élémens de nos discussions, de formuler les principales propositions auxquelles l'analyse nous aura conduits; en un mot, de *conclure* aussi clairement et aussi nettement qu'il dépendra de nous de le faire, de dégager et de mettre en lumière le troisième terme du syllogisme dont nous cherchons à présent à établir les prémisses. La forme seule n'est pas littéralement dialectique; mais sous le désordre apparent de nos paroles, sous les caprices et les fantaisies de nos expressions, se cache involontairement et malgré nous, une logique à laquelle nous ne pouvons nous soustraire. Nous en sommes maintenant à l'histoire de l'art en 1831. Nous rassemblons et nous

commentons les faits. Mais de la réalité que nous aurons découverte, il faudra bien que la vérité jaillisse. Il faudra bien que l'histoire une fois complète, au moins selon nos forces et la portée de nos regards, la philosophie commence. Car l'intelligence humaine, à son insu et par une loi invincible, passe nécessairement par l'histoire pour arriver à la philosophie ou à l'art. Le travail de la pensée humaine ne s'épuise qu'à ces trois conditions. Quelquefois, le plus souvent même, le travail se partage; mais il n'arrive jamais que l'historien, le philosophe et le poète, demeurent complétement étrangers l'un à l'autre.

Parlons de M. Dubufe. Le succès populaire de ses tableaux au dernier Salon, au moins dans une certaine classe de la société, avait sincèrement affligé les amis sérieux de la peinture. L'empressement de la foule devant les *Regrets*, les *Souvenirs*, le *Sommeil*, le *Réveil*, et autres élégies de même force, bien que déplorable, ne pouvait se contester. On pouvait regretter le travers de l'artiste et le goût du public; on pouvait blâmer les

éloges que la flatterie et l'ignorance semaient avec profusion. Mais il fallait se résigner à constater une réputation qu'on n'acceptait pas. La gravure anglaise, manière noire, de Reynolds, a continué ce que le Salon de 1827 avait commencé. Une école nouvelle s'est formée sur les leçons du maître. M. Dubufe a eu des élèves comme Raphaël et Léonard. La gloire comme il l'entend, et la fortune comme il la souhaite, le dédommageaient amplement de toutes les critiques oiseuses qui prétendaient l'arrêter en chemin. Il ne s'est pas découragé, il a poursuivi sans relâche, comme une excellente spéculation, la voie qu'il s'était ouverte, et cette année le *Nid,* la *Mésange* et l'*Alsacienne,* ne le cèdent en rien à leurs devanciers. Le succès est à peu près le même. L'admiration est presque aussi naïve, presque aussi complète. A la date près, nous ne voyons pas ce qui sépare M. Dubufe en 1827 de M. Dubufe en 1831, si ce n'est peut-être une assurance plus entière encore de la part de l'artiste. Et cependant, s'il faut parler franchement, s'il faut dire toute notre pensée, et ne rien

déguiser aux curieux, qui se soucient de désapprouver comme d'approuver, pourvu qu'ils voient du nouveau; aux jeunes gens, que cette scandaleuse et bruyante réputation pourrait égarer et séduire, nous résumerons notre avis en deux mots : *Ce n'est pas même de la mauvaise peinture.*

Que cela plaise, qu'on s'arrête pour regarder, qu'on regarde, et qu'on s'en aille content, nous ne le nierons pas ; il y aurait folie à le nier : au contraire, nous serions fort étonnés qu'il en fût autrement. Ce n'est pas nous, assurément, que le succès d'un roman libertin, fût-il détestable, ou que les applaudissemens prodigués à une jeune et jolie actrice, jouât-elle le plus sottement possible, pourront jamais surprendre. Nous estimons assez nos semblables pour savoir que les deux tiers de leurs idées se rapportent à des passions grossières et brutales. Et ainsi, comme il se rencontre dans les femmes de M. Dubufe, cette espèce de beauté *marchande* dont la valeur peut se coter comme un coupon de Naples, nous ne voulons pas blâmer ceux qui l'approuvent. Que

voulez-vous dire à ceux qui admirent la peinture d'un homme qui n'est pas peintre? Qu'ils ne s'y connaissent pas? ils vous riraient au nez et se moqueraient de vous. Tout le monde croit et prétend s'y connaître. Il faut leur adresser des paroles plus graves, qui ne leur profiteront peut-être pas davantage, mais qui, du moins, pourront servir à d'autres : *Ils n'aiment pas la peinture.*

En effet, bien que la peinture soit un art d'imitation, tandis que la musique est une pure fantaisie, une invention, dont le modèle ne se retrouve nulle part, l'éducation des yeux est plus lente et plus difficile encore que celle des oreilles.

Je crois même qu'avec un peu de bonne volonté, on arriverait à croire que le mauvais goût en peinture tient précisément à la réalité de l'imitation, et surtout au caractère de l'imitation. Voyez par exemple si la sculpture, dont les moyens sont plus abstraits, plus éloignés de la nature, plus voisins de l'idéal, n'est pas jugée avec plus de circonspection et de prudence. Combien de parleurs, très hardis d'ailleurs, qui ne marchandent

jamais sur l'extase ni sur le mépris, *oseurs* par excellence, passent avec modestie devant la *Pallas* de Velletri, près de la *Vénus* de Milo, et résument leur avis en avouant qu'ils ne se connaissent pas en sculpture.

C'est un grand malheur pour un ordre d'idées, quel qu'il soit, d'être abordable au grand nombre ; car alors il n'y a pas de sottises et de folies qui ne doivent nécessairement se débiter, se répandre et se populariser sur cet ordre d'idées. Depuis un an bientôt, combien de têtes de seize ans, habiles tout au plus à la lecture de Quinte-Curce ou de Cornelius-Nepos, ont multiplié, publié, prôné leurs théories sur la constitution politique de la France et de l'Europe, sur l'avenir du monde! Ni promesses, ni menaces, rien ne leur a coûté ; ils ont distribué à leur aise les peuples aux rois et les rois aux peuples, comme ces poètes de boulevards qui donnent aux fils de famille des dettes, aux veuves des passions improvisées, aux oncles des millions à souhaits. S'agit-il de finances ou de géographie, ils n'y sont plus ; la navigation d'un fleuve, un chapi-

tre du budget, suffisent à les déconcerter.

M. Dubufe peut continuer en paix à peindre des grisettes nues, demi-nues, gantées, chaussées, rêveuses, pâles, affligées. Il ne faut pas s'en inquiéter; mais qu'il ne s'y trompe pas, les artistes qui prennent l'art au sérieux le renient. Il n'a pas de peine à s'en consoler, sans doute; mais pour nous la question n'est pas là; sa peinture est-elle bonne ou détestable? c'est le dernier qu'il faut dire; est-ce temps perdu que de la regarder? assurément oui, si c'est de peinture qu'on s'occupe.

Mais nous ne regretterons pas les lignes que nous avons consacrées à M. Dubufe, si nous réussissons à inspirer aux promeneurs du Louvre le goût de la réflexion et de la critique, peu conciliable, il est vrai, avec l'examen des toilettes et des coiffures. Cependant il y a temps pour tout.

MM. Schnetz et Robert se séparent difficilement dans notre pensée. L'*Inondation* et les *Piferari* se rappellent mutuellement à notre souvenir. Ces deux artistes, qu'une communauté d'études et de goûts enchaîne à

l'Italie, composent à eux seuls une peinture originale et nouvelle, qui ne ressemble ni à celle des maîtres qu'ils ont sous les yeux, ni à celle que l'école française de Rome défend, comme elle le peut, contre l'invasion des doctrines qui ont reçu leur baptême de Géricault et Delacroix.

*Des malheureux implorant le secours de la Vierge,* de M. Schnetz, sont d'un aspect grave et simple; mais il y a, vers le milieu, un avant-bras de femme qui ne vaut absolument rien. Depuis le pli du coude jusqu'à l'articulation du poignet, il n'y a qu'un plan, qu'une teinte; il est impossible d'y voir autre chose que du bois rouge; la composition des têtes est heureuse et expressive. Je ne crois pas qu'elle soit trouvée; mais qu'importe? la recherche ne gâte rien quand elle réussit. Les plis des vêtemens manquent de souplesse et de légèreté, et ressemblent trop à de la sculpture gothique; le fond est dur, et la silhouette des figures s'y détache trop au vif. On ne peut pas dire qu'il n'y ait pas d'air ou que l'air soit lourd. Pour traduire fidèlement l'impression que le tableau de M. Schnetz a produite sur

nous, nous dirons qu'il n'y a pas d'espace. Si l'on comprend bien notre pensée, il sera facile de la vérifier. Pour la rendre plus sensible et plus saisissable encore, nous ajouterons que le plus souvent les têtes de M. Schnetz sont indiquées par des lignes très pures, très simples, très heureuses, mais souvent trop simples malgré leur bonheur ; elles ressemblent volontiers à ces peintures asiatiques qu'on peut voir dans plusieurs cabinets de Paris, indiennes ou chinoises, pour les lignes au moins, car les couleurs que M. Schnetz a trouvées sous le climat de Rome ne rappellent en rien la richesse et l'éclat des dessins orientaux ; mais il n'y a pas une seule de ces têtes qui soit modelée.

Au reste, cette absence de détails dans la peinture des têtes, paraît être volontaire et systématique chez l'auteur. C'est un parti pris. Ce qui manque à son talent, ce n'est pas l'assurance et la suite : loin de là, on voit sans peine qu'il a voulu long-temps ce qu'il a pu, et qu'il a pu tout ce qu'il a voulu. Il faut donc l'accepter tel qu'il est.

Mais nous le blâmerons de ne pas apporter

plus de conscience dans l'indication des formes qu'il veut traduire. Sa manière de réduire les têtes à des lignes simples, réduit la chair à rien, comme la nudité de ses fonds et de ses silhouettes détruit l'espace. C'est alors une admirable peinture, moins l'air et la vie, c'est-à-dire une peinture impossible à réaliser.

Que si nous transportons ces remarques générales à l'*Inondation*, nous les trouverons plus vraies encore peut-être. Le paysage, dans ce dernier tableau, est complétement inacceptable; l'horizon, que ses dimensions voudraient donner comme lointain, vient se heurter contre les figures du premier plan. Des têtes, nous répéterons notre avis précédent; mais nous ne voulons pas négliger d'appeler l'attention sur le groupe de la vieille portée dans les bras de son fils. La tête est d'une admirable expression; le mouvement des épaules et des jambes est d'une vérité complète, au delà de tout éloge; et cependant, nous le demandons de bonne foi, n'est-ce pas de la sculpture, et de la plus belle que nous connaissions? n'y a-t-il pas là toutes

les conditions requises pour poser sur un piédestal, plutôt que pour entrer dans un cadre ?

Les *Piferari* de M. Robert séduisent tous les connaisseurs par leur exquise simplicité. Il n'y a qu'un artiste profondément amoureux de son art qui puisse trouver dans ce fait, si indifférent en apparence, le motif d'une composition pathétique et touchante. Nous n'éleverons pas la voix contre l'admiration publique, que nous partageons très sincèrement, mais nous avouerons que la naïveté de M. Robert nous semble trop *travaillée*. Ce n'est pas que nous blâmions l'attitude de ses personnages; au contraire, elle nous semble pleine de vérité. On ne peut guère concevoir que la scène ait pu se passer autrement; cependant, quand on cherche à démêler au fond de sa conscience ce qui blesse et ce qui déplaît dans l'aspect général du tableau, après la première impression d'un rapide examen, on trouve que M. Robert a mis dans son dessin quelque chose de trop arrêté, de trop définitif. La position de ses figures est tellement prise, qu'on se de-

mande involontairement s'ils en pourraient prendre une autre. Il semble que l'auteur, effrayé de l'exécution lâchée de quelques jeunes peintres, se soit jeté dans l'excès contraire.

L'air et la vie ne manquent pas aux *Pife-rari*. Nous ne croyons pas que le climat italien donne les jambes que l'auteur a faites. Si cru que soit le ton des chairs, encore doit-il avoir quelque souplesse. M. Robert a choisi une teinte uniformément rouge, qui, bien qu'éteinte, prend aux yeux et choque par sa monotonie.

MM. Schnetz et Robert se sont retirés depuis long-temps de toutes les querelles oisives qui divisent aujourd'hui la peinture; ils se sont réfugiés en Italie, et du fond de cette patrie adoptive, ils nous envoient les fruits de leur loisir. On ne saurait contester la nouveauté, la personnalité de leur manière; mais peut-être manque-t-il à leur talent, pour s'assouplir et se varier, une comparaison de tous les jours avec ce qui se ferait autour d'eux. Peut-être profiteraient-ils aux discussions parfois graves qui ne s'agitent pas en

paroles, mais qui se réalisent en œuvres ; ils ne cesseraient pas d'être eux-mêmes, d'habiles et grands peintres, mais ils perdraient ce qu'il y a de systématique dans leurs habitudes, ils seraient toujours aussi vrais, et ils trouveraient, pour être vrais, des couleurs et des lignes plus variées, ils se renouvelleraient sans changer.

Mais s'ils demeurent en Italie, où la peinture ne vit plus que dans les galeries, il est à craindre que leur exécution ne se manière au point de devenir bizarre. Puissent-ils revenir à nous, et nous appartenir tout entiers!

*P. S.* A peine achevions-nous ces dernières lignes, que le Salon s'est rouvert; et la foule, curieux et artistes, d'un empressement unanime, s'est portée vers le nouveau tableau de Robert. Ce nouveau succès, que nous enregistrons avec plaisir, nous paraît plus éclatant encore que celui de M. Delaroche. Sera-t-il plus durable et plus solide? tiendra-t-il plus long-temps contre les scrupules d'une critique sérieuse? Nous l'espérons. Le *Cromwell* n'est pas venu ; on assure qu'il dépasse

de bien loin le *Mazarin* et le *Richelieu* du même auteur. Nous le souhaitons bien sincèrement; car notre parole, si amère ou si acérée qu'elle soit, n'est jamais que l'expression fidèle de nos souvenirs et de nos pensées; le dédain et la colère ne nous emportent jamais au delà de la bonne foi. Nous pouvons nous tromper, et nous le reconnaîtrons volontiers toutes les fois que l'occasion s'en présentera; mais au moins nous ne prétendons tromper personne, et nous ne voulons écrire au profit d'aucune prédilection. Vienne une œuvre nouvelle de M. Paul Delaroche, et nous serons des premiers à y applaudir, si nous croyons y reconnaître les hautes qualités de l'art. Quant au portrait de M$^{lle}$ *Sontag*, il nous semble que l'artiste eût mieux fait de le garder dans l'atelier. Les mains et le visage sont frottés d'encre, la ressemblance est petite et mesquine. *Doña Anna*, telle que M. Delaroche nous l'a donnée, aurait mauvaise grâce à réclamer contre la légèreté de *D. Giovanni*. Vraiment il en devait être las bien vite, comme d'une grisette commune et sèche. Je ne sais pas ce

que la comtesse Rossi pense de son portrait;
mais à sa place je n'en serais pas contente.
S'il est vrai, comme on le dit, que toutes les
têtes du *Mazarin* sont des portraits pris dans
la haute société, il faut croire, bien décidément, que M. Paul Delaroche n'est pas appelé
à continuer Lawrence, et nous lui conseillons de s'en tenir là. Pour ma part, si j'avais
à choisir pour une galerie, entre le portrait
de *M$^{lle}$ Sontag* et celui de *M$^{me}$ la baronne
de V.*, placé près de l'*amiral Codrington*,
j'hésiterais long-temps, et sans vouloir, sous
aucun rapport, comparer M. Delaroche à
M. Hayter, je me déciderais à ne prendre ni
l'un ni l'autre; mais je plains ces deux dames
d'avoir été si malheureusement traduites sur
la toile, quand d'unanimes témoignages ont
donné à leur beauté une célébrité populaire.
Attendons le *Cromwell*.

Les *Moissonneurs* de Robert, qui sont peut-être le dernier progrès de son talent, ne contredisent en rien les observations que nous
avons présentées à propos des *Piferari*. Sans
nul doute ce nouvel ouvrage saisit plus vivement. Nous n'essaierons pas de le raconter.

Que ceux qui veulent en jouir et le juger, aillent le voir. L'exécution nous a paru sèche et dure, mais d'une sécheresse et d'une dureté qu'on ne trouve jamais dans Raphaël ; ce ne sont que des demi-figures, et pour les voir, il faut se placer à six pieds ; il faut presque les regarder à la même distance que les fresques du Vatican ; plus près on est choqué par d'innombrables détails qui semblent sculptés dans le chêne. Je défie qu'on me trouve dans toute la toile une main qui soit faite, une tête qui soit modelée, et cependant c'est un admirable tableau. A la bonne heure, si on veut ne pas faire attention à la peinture proprement dite. Je ne doute pas, en effet, qu'il n'y ait là le motif complet d'une magnifique composition ; mais une table thématique n'est pas un opéra ; or, il m'est impossible d'accepter comme vivans les visages et les membres des moissonneurs ; les buffles sont luisans, lisses, et n'ont pas un poil sur le corps. L'attitude du groupe de gauche est-elle bien vraie ? Les têtes sont expressives, les gestes sont naturels ; mais parmi les douze acteurs de ce drame italien,

combien peut-on en compter dont le geste et
la tête s'accordent ensemble? En étudiant
attentivement ce nouveau tableau de Léo-
pold Robert, il m'est venu une idée singu-
lière peut-être, mais que je crois vraie. Il
y a, qu'on me passe l'expression, abus de la
nature, et voici comment : Je suppose que
l'artiste, après avoir rencontré le sujet qu'il
va traiter, essaie sous des formes innombra-
bles les lignes et les masses dont il veut faire
usage; mais ce travail une fois fait, il ne
commence pas encore l'exécution définitive
de son œuvre; il a pour la réalité un si com-
plet amour, qu'il n'en veut rien laisser échap-
per. Aperçoit-il dans la campagne de Rome
une tête qui le séduise? au lieu de la voir et
de se la rappeler à l'occasion, il la copie. Un
geste franc, hardi, animé, le frappe-t-il sur
la route? au lieu de l'enregistrer dans ses
souvenirs, il le fige sur le papier. De cette
façon, la passion du naturel, exploitée trop
en détail, réduit l'imagination de l'artiste à
n'être plus qu'une mosaïque plus ou moins
ingénieuse. Il ne serait pas impossible peut-
être de deviner et de saisir tous les points de

suture qui ont servi à réunir les différens élémens de l'œuvre pittoresque que nous avons sous les yeux. Il y a quelques années, un critique allemand prétendait indiquer, dans le *Requiem* de Mozart, les notes qui n'étaient pas de sa main : nous n'essaierons pas de l'imiter, nous laissons au temps à vérifier notre opinion et à décider si les cartons et les études qui ont préparé les *Moissonneurs*, ne formeraient pas à eux seuls plusieurs volumes in-folio.

Léopold Robert est donc un artiste d'un admirable naturel, si l'on ne considère que les détails de sa composition. Mais compose-t-il vraiment ? je ne le crois pas. Faut-il espérer maintenant qu'il modifiera son exécution ? le passé nous répond de l'avenir. L'*Improvisateur*, la *Madonna dell' Arco*, les *Piferari*, rapprochés des *Moissonneurs*, nous promettent pour le Salon prochain quelque chose d'aussi beau, mais d'une exécution plus sèche, d'une simplicité plus laborieuse.

## CHAPITRE V.

Sculpture.

Nous n'avons rien dit encore de la sculpture, et cependant le temps presse : il faut nous hâter. Grâce aux caprices sans nombre de l'administration, ni le public ni les artistes ne savent à quoi s'en tenir sur la durée du Salon. Le directeur des Musées le sait-il lui-même? Nous ne voudrions pas l'affirmer.

Le buste de *Goëthe* est parti pour Weimar; le marbre de *Paganini* n'est pas encore commencé : nous aurions voulu voir au moins le modèle en plâtre; la statue du *général Foy* viendra-t-elle? Nous la verrons sans doute avant la clôture du Salon; et si une publique invitation pouvait décider David à nous la montrer au Louvre avant de la placer sur le tombeau de l'illustre orateur, nous serions

heureux de servir d'organe à l'impatience et à la curiosité.

M. Pradier doit envoyer un groupe des *Trois Grâces ;* il achève le marbre, et sous peu de jours nous le verrons. En attendant, parlons de ce que nous avons sous les yeux.

Deux noms nouveaux se sont révélés cette année, et heureusement dans des genres différens, MM. de Triqueti et Antonin Moine.

La *Mort de Charles de Bourgogne,* de M. de Triqueti, est une œuvre adroite et habile, un souvenir ingénieux de la sculpture de la renaissance : mais nous n'hésitons pas à le dire, nous préférons de beaucoup le cadre au bas-relief.

Le défaut capital du bas-relief, c'est d'être impossible : les deux chevaux, le duc de Bourgogne et le soldat bourguignon, sont dans une position inréalisable, à moins qu'on ne suppose qu'ils tiennent au fond, comme les danseuses qui descendent dans *des gloires* suspendues à des fils invisibles pour l'œil complaisant du spectateur. Je ne voudrais pas laisser croire un seul instant que cette œuvre me déplaît; mais pour des esprits

scrupuleux et difficiles, comme ceux de notre temps, il me semble que l'auteur aurait dû, surtout en songeant aux dimensions de l'exécution, apporter dans son travail plus de conscience et de soin. Le cou des deux chevaux n'a de modèle nulle part, et, même en tenant compte de l'armure, il eût été possible d'obtenir dans les mouvemens des deux cavaliers plus de souplesse et de naturel. Bien que l'intention évidente de l'auteur nous reporte à la sculpture du quinzième siècle, cependant le caractère volontairement inachevé de toutes les parties, l'absence complète de modelé, l'exclusive prédilection vouée aux indications même indécises, rappelle plus volontiers les chapiteaux romans de plusieurs églises, et par exemple, de St.-Germain-des-Prés. Mais ici l'artiste n'a pas la même excuse que l'architecte; il ne travaille pas pour être vu à la même distance. A supposer qu'il exécutât dans le même système et dans les mêmes proportions une suite de sujets analogues, il faudrait nécessairement les incruster à hauteur d'appui dans les panneaux d'une pièce; on pourrait

s'en approcher, et alors la critique, même superficielle et rapide, se montrerait sévère, et ne se gênerait pas pour blâmer et pour reprendre.

J'aime mieux de beaucoup sa *Dague,* composée avec l'histoire de la maison de Guise. Dans ce morceau, l'exécution est la même, ni plus ni moins simple, ni plus ni moins vraie; mais on rend volontiers justice à la disposition ingénieuse des masses; on s'émerveille de l'adresse presque surnaturelle avec laquelle l'artiste a su broder tant et de si compliqués épisodes dans cet étroit espace. M. de Triqueti peut obtenir, nous n'en doutons pas, d'éclatans succès dans la sculpture d'ornemens; mais s'il veut composer des scènes importantes, il lui faudra se résigner à de nouvelles et sérieuses études.

M. Antonin Moine, dont nous avons vu au musée Colbert de beaux et simples paysages, débute cette année dans la sculpture. Il y a dans sa manière quelque chose qui manque en général à la sculpture moderne; il est singulièrement pittoresque et coloré; on voit qu'il s'est nourri de préférence de Sarrazin

et de Jean Goujon. Un buste de *Jeune Fille*, exécuté en plâtre, est admirable de jeunesse et de fraîcheur; la chair est modelée avec une morbidesse exquise; les lèvres sont étudiées avec une délicatesse et un bonheur inimaginables; elles sont humides, et l'on dirait qu'elles vont parler et sourire; les cheveux sont souples, déliés, et menacent de flotter au vent si on les dénouait. Les vêtemens sont exécutés avec adresse; je les voudrais plus riches. Broderie pour broderie, je l'aime mieux plus variée. Il n'en coûte qu'un souhait. Peut-être un œil sévère pourrait-il demander à cette tête plus de solidité, plus de logique dans la construction. La vie et l'animation se jouent dans les yeux et sur le visage; mais la mâchoire, les tempes et les pommettes sont-elles bien senties? comprend-on bien ce qui soutient et ce qui relie ces chairs si vives et si pleines de sang? L'étude corrigera sans peine ces défauts qui résultent nécessairement de l'inexpérience. Je les aime mieux d'ailleurs qu'une sécheresse systématique et inanimée.

Les *Lutins*, du même auteur, présentent

les mêmes qualités et aussi les mêmes taches. La composition est charmante et pleine d'expression; les têtes sont malignes et rieuses, les attitudes sont vraies et bien trouvées; mais les deux torses voudraient être étudiés plus finement et sur la nature même.

Une étude de cheval rappelle, d'une façon frappante, la manière de Géricault. Le train de derrière me paraît beaucoup trop court; mais il est impossible de mettre dans le modelé de la tête et du cou plus de souplesse et de vérité. Le cheval vaut mieux que l'homme qui le monte. La crinière est flottante; on sent la vie et la force dans les moindres mouvemens. Avec de très légères corrections, ce serait un morceau admirable. Qu'il y a loin de là au *Louis XIII* de Dupaty, à l'*Henri IV* de Lemot, au *Louis XIV* de Bosio, placés sur des chevaux de bois ou de carton? Entre ces trois statues équestres, je ne vois guère de différence à établir que celle du médiocre au pire. Il est impossible de saisir dans un seul de ces trois morceaux un détail vrai ou naturel; tout est passé, éteint,

inanimé. Et voilà pourtant à quels hommes on confie des monumens !

Deux cadres de médaillons, de M. Antonin Moine, sont des études intéressantes et variées. Pour la plupart, ce ne sont guère que des pastiches des médailles florentines, repoussées et ciselées. Quelquefois, c'est à s'y méprendre ; cependant il y a quelques portraits simples et vivans. Deux têtes de femmes, détachées du fond, ronde bosse, se colorent harmonieusement ; un grand médaillon de femme, vue de face, reproduit avec bonheur le type de la *Giocunda* de Léonard. Avant de le voir, je n'aurais pas cru qu'il fût possible de trouver dans la glaise ces yeux voilés et sourians, ces fossettes si jeunes et si enfantines, ce front pudique et timide, que M. Moine nous a donnés. Je ne sais pas si jamais la sculpture a lutté de plus près avec la peinture. Nous pouvons affirmer, au moins d'après deux exemples, que l'auteur a tout ce qu'il faut pour faire d'admirables bustes de femmes. Il possède tous les élémens nécessaires pour traduire fidèlement et sans pauvreté les moindres accidens

qui se rencontrent dans une tête; il entre à merveille dans l'esprit d'une physionomie : or, le plus souvent, la beauté d'une femme s'évanouit sous l'ébauchoir du sculpteur. Il semble que le marbre est inhabile à reproduire les finesses d'une chair si peu accentuée, qui se ride à la peau, sans que les muscles aient l'air de s'en mêler. On le sait, les lèvres et les yeux d'une femme ont bien plus à faire pour compléter l'expression de sa pensée, que ceux d'un homme. La raison en est simple : nous avons généralement la structure musculaire du visage plus énergique et plus riche, les contractions sont beaucoup plus sensibles, et partant, plus faciles à traduire. De là vient que tant de femmes jolies au jour, charmantes sur la toile, sont dures et sèches quand elles ont passé par le ciseau du praticien; et cependant je m'assure, en toute sécurité, que M. Antonin Moine eût trouvé dans la tête si populairement célèbre et admirée de M$^{\text{me}}$ A. de V., plus de ressources et de richesses que M. Bouchot. Il n'aurait pas exagéré si malheureusement la simplicité des plans dans les attaches

du cou et des épaules; il eût fait sourire les lèvres, regarder les yeux, enfin il eût donné à tout le visage la jeunesse et la vie que le peintre n'a pas su trouver; il eût enrichi le modèle au lieu de l'appauvrir, et nous aurions une de ces têtes comme on en voit au Musée d'Angoulême.

Un *Tigre dévorant un Crocodile*, de M. Barye, se distingue surtout par une grande vérité d'attitude, par une grande finesse de modelé. Je suis fâché que l'auteur ait choisi les proportions d'une demi-nature. Je ne crois pas qu'on puisse copier plus fidèlement. Il y a de la rage dans le tigre qui dévore, et de la souffrance dans le crocodile qui se tord sous ses dents. Je reprocherai à M. Barye d'étouffer la vie de ses animaux sous une multitude de détails reproduits trop petitement. J'aimerais mieux cent fois que les détails fussent moins nombreux, mais plus fortement accusés : la complication de l'étude et de l'exécution donne à l'œuvre un caractère inévitable de sécheresse et de dureté. Il y a ici excès de conscience, une patience dépensée à profusion;

c'est un défaut facile à corriger. Moins littéralement exacte, la sculpture de M. Barye serait plus grande et plus belle; elle serait moins réelle, mais plus vraie; elle gagnerait en élévation ce qu'elle perdrait en fidélité puérile. Toutefois et malgré ces critiques, le groupe de M. Barye est admirable : personne peut-être ne pourrait faire aussi bien, et l'auteur seul peut faire mieux. Nous avons vu de lui des modèles en plâtre de cerfs, de chiens et de chevaux, empreints du même talent, et blâmables sous les mêmes rapports. M. Barye, à qui son *Caïn* avait mérité un second prix à l'Académie, s'est créé dans l'étude et la reproduction des animaux une spécialité personnelle. Il a bien fait, à notre avis, de suivre son goût et de s'isoler ainsi de toute imitation. Qu'il essaie, et il le pourra sans peine, de substituer à son exactitude un peu hollandaise, plus de largeur et de hardiesse, et nous lui devrons des œuvres d'un mérite réel, incontestable.

## CHAPITRE VI.

MM. E. Delacroix et Sigalon.

Il y a un mois, à l'ouverture du Salon, nous répugnions à parler de MM. Delacroix et Sigalon. La *Liberté*, le *Saint Jérôme* et le *Christ* n'étaient pas convenablement placés pour être bien jugés. Aujourd'hui le hasard, ou le caprice peut-être, leur a fait justice. On peut les voir et les étudier ; nous pouvons raconter librement ce que nous avons éprouvé devant ces tableaux : on pourra nous contredire ; mais au moins ce ne sera pas aveuglément, et l'on nous aura compris.

Jusqu'à présent, on reprochait à M. E. Delacroix de n'apporter pas assez de conscience et de sévérité dans l'exécution de sa peinture. On ne lui contestait pas l'ardeur et l'énergie de ses compositions. On recon-

naissait volontiers la richesse et la variété de son imagination. On savait tout ce qu'il y avait de grandeur et de souplesse dans son invention ; mais on prétendait savoir de bonne source qu'il ne savait pas ou même qu'il ne voulait pas exécuter, qu'il s'en souciait peu, qu'il s'était arrangé systématiquement une manière incorrecte et négligée, dont il ne voulait pas sortir. Aujourd'hui M. E. Delacroix donne à toutes ces assertions un éclatant démenti. Il n'y a pas au Salon de cette année un seul tableau dont l'exécution soit plus serrée, plus sévère, plus complète que celle de sa *Liberté*. Jamais il n'avait apporté dans l'achèvement d'une œuvre, plus de persévérance et de courage; jamais il ne s'était plus difficilement contenté. Il a lutté corps à corps avec la nature. On a blâmé le ton gris qui règne sur toute la toile; mais je ne saurais me ranger à cet avis. Eût-on voulu qu'il plaçât les acteurs de son drame sous un ciel italien? Il a mis de la poussière parce qu'il en a vu, parce qu'il y en avait. Ce n'est pas sa faute si notre climat n'est pas plus riche, plus éclatant. Il a pris la scène telle qu'elle

s'est passée sous ses yeux, et il en a tiré un admirable parti.

Faut-il blâmer, faut-il louer l'alliance de l'allégorie et de la réalité qui préside à cette composition ? nous blâmerons le principe en lui-même, mais nous louerons l'exécution : le succès absout. Evidemment, dans la pensée de l'auteur, l'allégorie donne à la scène qu'il veut représenter une grandeur nouvelle et plus imposante; elle ajoute à la réalité le caractère idéal qui lui manque; en l'élevant elle l'éloigne; elle ajoute à nos souvenirs d'hier, la majesté que l'histoire seule et la plus lointaine possède, et semble se réserver comme un privilége exclusif : mais une fois cette idée acceptée, ne fallait-il pas la mener à bout d'autre sorte ? Cette jeune fille qui guide le peuple, a-t-elle vraiment l'idéalité dont le peintre voulait la revêtir ? Le type de sa figure et de ses membres est-il assez grand, assez en dehors de nos habitudes ? L'énergie et l'animation de ses traits suffisent-elles à en faire un être surnaturel ? A ne considérer la chose que d'une façon absolue, nous ne le croyons pas ; mais en

présence de la toile de M. Delacroix, toutes nos préventions s'évanouissent. Sa Liberté est si belle, si hardie, si guerrière, si noble, que nous serions fort embarrassés de lui appliquer nos idées préconçues. Les cadavres du premier plan sont d'une exécution irréprochable; le cuirassier à droite râle encore du dernier coup qu'il a reçu; le gamin à gauche, qui tient un pistolet, est pris sur le fait, et rappelle à tout le monde ce qu'ils ont vu en juillet dernier. Mais le souvenir s'embellit de toute la supériorité de l'art sur la réalité. L'homme au chapeau poudreux, au pantalon gris, à la redingote lézardée, au visage terreux et amaigri, placé près du gamin, est d'un type ignoblement beau. On lit sur sa figure le jeu, la débauche, la misère et le courage.

N'y a-t-il donc aucune critique à faire dans ce tableau? J'en sais plusieurs et même d'assez graves. D'abord la toile n'est pas en perspective, le fond est à une distance indécise, et danse; on ne sait où le placer. Est-il loin? est-il près? C'est une question difficile à décider.

Et puis, contre l'habitude de l'auteur, qui souvent, après avoir admirablement composé, exécutait incomplétement, n'a-t-il pas, cette fois-ci, dépensé tout son talent, tout son génie dans l'exécution successive de toutes les parties de son œuvre, avant de l'avoir suffisamment méditée? a-t-il vraiment conçu et créé avant de faire? Nous ne voudrions pas affirmer le contraire, mais au moins nous en doutons. Que si l'on nous demandait d'expliquer plus nettement notre pensée, un peu confuse peut-être dans la forme, nous répondrons que nous voyons bien dans ce tableau tous les élémens d'une action, mais que l'action en elle-même nous semble absente. On ne voit pas précisément si le combat est en train, s'il finit ou s'il commence.

La *Liberté* de M. Delacroix sera-t-elle comprise par le public? Jusqu'à présent il n'y a guère lieu de le croire. Malgré le jour favorable sous lequel elle est maintenant placée, il ne paraît pas qu'elle soit destinée à obtenir le succès éclatant qu'elle mérite. C'est tout simplement le plus beau tableau du Salon ; c'est une œuvre qui doit durer ; mais pour la com-

prendre tout entière, pour apprécier toutes les richesses et toutes les franchises de l'exécution, il faut le même temps et la même étude que pour saisir le *D. Giovanni* ou la *Semiramide*. Il n'est pas donné à l'esprit ou aux yeux de saisir par improvisation ce qui n'a pas été improvisé, de deviner du premier coup, et comme en se jouant, ce que l'artiste a long-temps essayé ou cherché. Ç'a été de sa part un travail de conscience ; et il faut pour le juger, la même attention sérieuse à laquelle il s'est lui-même résigné.

Et ainsi, quand il serait vrai, comme je le crois, que peu de personnes apprécient à sa juste valeur la *Liberté*, ce ne serait pas une raison suffisante pour désespérer de l'avenir et de la gloire de M. E. Delacroix. Loin de là, l'opposition constante qu'il a rencontrée sur sa route, depuis ses premiers débuts, n'a pas médiocrement servi au perfectionnement et à l'agrandissement de son talent. S'il eût d'abord conquis l'enthousiasme et la popularité, s'il eût été accepté d'emblée, il aurait involontairement cédé à la paresse, à l'indolence inséparables d'un succès trop ra-

pide et trop facile. Si l'on en doutait, toute l'histoire de l'art serait là pour le prouver.

Je crois donc que M. E. Delacroix doit se féliciter de toutes les guerres qu'il a eues à soutenir depuis dix ans avec les critiques sincères ou envieux; la lutte commence à s'épuiser, le temps de l'épreuve s'achève. Bientôt l'initiation sera complète; avant un an peut-être, le public rougira, sans qu'on l'en prie, des triviales plaisanteries qu'il a écoutées et répétées sur un talent original et personnel; l'avénement définitif du novateur ne pourra plus être mis en question, et son règne sera d'autant plus solide et durable, qu'il lui aura fallu plus de temps pour établir sa domination.

Gros, Géricault et Delacroix, voilà les trois grands noms que notre siècle va donner à l'histoire de la peinture! voilà ce que l'écume de toutes les réputations qui bouillonnent autour de nous laissera surnager; voilà les phares imposans qui serviront à rallier nos souvenirs, et dont la lumière éclatante se réfléchira sur d'autres noms pour les sauver du naufrage.

Quand toutes les œuvres qui s'entassent chaque jour, auront cessé de nous préoccuper par leur nouveauté d'hier; quand les perpétuels rajeunissemens des mêmes idées, que l'ignorance ou l'inattention veulent bien prendre pour des créations, n'auront, pour survivre à leurs auteurs, d'autre droit que leur mérite; quand toutes les amitiés seront devenues silencieuses et muettes, alors l'oubli fera justice de toutes les gloires factices, de toutes les immortalités si facilement promises et acceptées, et le flot, en se retirant, ne laissera debout qu'un petit nombre de cimes élevées; le reste aura disparu, et l'œil en cherchera vainement la trace.

Le *Meurtre de l'évêque de Liége* est placé de manière à n'être pas vu. Heureusement nous avons pu le juger à l'aise au Musée Colbert, et en attendant qu'il plaise à MM. du Louvre de lui assigner un jour plus convenable au renouvellement prochain, nous invoquerons nos souvenirs, si confus et si lointains qu'ils soient. Plus tard, si nous nous sommes trompés, si notre mémoire

nous a mal servis, nous y reviendrons et nous pourrons nous corriger.

Le moment choisi par le peintre, est celui que W. Scott a inventé dans *Quentin Durward;* car je ne crois pas que l'histoire se trouve ici d'accord avec le romancier. L'évêque arrive traîné violemment par deux soldats, dans la salle où le sanglier des Ardennes achève son orgie. Il y a dans la figure et l'attitude du prélat quelque chose de singulièrement imposant, qui contraste vivement avec la figure et le geste de ceux qui l'amènent. On voit qu'il essaie, avant de mourir, de rassembler ses dernières forces et de ressaisir un reste de dignité. Posé comme il est, si les bras qui l'étreignent venaient à le quitter, on le croirait à l'autel, appelant sur la foule qui l'entoure, la bénédiction divine.

Quand une fois on a bien saisi toute l'élévation et la majesté de ce premier acteur, les yeux se portent d'eux-mêmes sur le meurtrier; sa figure domine hideusement la table immense autour de laquelle sont accoudés ou endormis ses convives, épuisés de

débauche et de vin. A voir les yeux béans et stupides qui sont tournés sur lui, on comprend bien qu'il n'a qu'un mot à dire, et que la tête de l'évêque va tomber au moindre signe qu'il lui plaira de faire.

Pourquoi faut-il que M. E. Delacroix n'ait pas eu la liberté de développer cette admirable et magnifique composition dans les mêmes proportions que les *Enfers* de Rubens, ou que les *Noces* de Paul Véronèse? Alors, sans doute, nous n'aurions pas à lui reprocher les singuliers caprices, les bizarres inégalités d'exécution qui frappent si désagréablement dans ce tableau. Il semble que le découragement et la contrainte l'aient arrêté par secousses, qu'il ait pris et quitté son œuvre comme un enfant qui boude ses jouets après s'en être amusé. Plusieurs têtes du premier plan sont moins faites, moins avancées que d'autres du second et du troisième.

Espérons qu'un jour l'empressement et l'admiration populaires lui permettront d'agrandir et de compléter pour la galerie du Luxembourg, cette esquisse si habilement et si ardemment inventée.

On parle d'une *Bataille de Nancy*, fort avancée à ce qu'il paraît. L'aurons-nous avant la clotûre du Salon? Nous le souhaitons bien sincèrement, mais nous n'en savons rien encore. Ce serait très probablement quelque chose de nouveau pour nos yeux habitués à la bataille historique. Lebrun et Horace Vernet ont trouvé pour parer et arranger le carnage des méthodes symétriques dont le public commence à se lasser. Une bataille où l'on se battrait, où les épisodes, au lieu de descendre jusqu'à l'élégie ou l'anecdote, se dégageraient naturellement du sujet, et formeraient, en se réunissant, une vaste et ardente épopée, voilà ce qu'il nous faudrait; l'aurons-nous, et quand l'aurons-nous?

Le *Saint Jérôme* et le *Christ* de M. Sigalon, se distinguent par plusieurs mérites. Mais ces mérites sont inégalement répartis, et pour ma part, je préfère de beaucoup le Saint Jérôme. Je blâmerai dans le Christ le mouvement des bras qui me paraît forcé, le modelé des muscles du torse qui me paraît inconciliable avec la souffrance et l'épuise-

ment. Nos habitudes et la réflexion s'opposent à ce que le Christ se rapproche même lointainement du caractère athlétique. Les femmes placées en bas de la croix, sont d'une belle expression, mais il me semble que la longueur des membres et du cou, est généralement exagérée. Ce défaut se faisait déjà sentir dans l'*Athalie* du même auteur. Ici nous le retrouvons, mais affaibli.

Le *Saint Jérôme* est d'une belle conception ; le groupe des anges est d'une invention et d'une exécution élevées ; celui de gauche, dont le torse et les cuisses sont vus en raccourci, qui tient d'une main la trompette, et qui, de l'autre, montre le ciel qui l'envoie, étonne et ravit par l'ardeur et la simplicité de son attitude, et plus encore par l'immense difficulté que présentait la réalisation des lignes et des plans.

Y a-t-il progrès chez M. Sigalon ? Oui, si on compare le *Saint Jérôme* à l'*Athalie ;* mais la question ne se résout pas aussi facilement, ni d'une façon si décisive, quand on prend la *Locuste* pour point de départ.

Je ne sais pas, en effet, si M. Sigalon n'a

pas perdu en simplicité ce qu'il gagne en précision et en assurance dans l'exécution de sa peinture. Il semble qu'il cherche la difficulté par plaisir; qu'il répudie une première et soudaine idée, parce qu'elle lui semble trop naïve, trop rapidement trouvée. Une fois, il lui est arrivé de faire du premier coup une charmante composition, placée aujourd'hui dans la galerie du Luxembourg, le *Billet doux*. On y retrouvait toute la correction de la *Locuste*, avec une couleur plus vraie, plus harmonieuse. Il ne paraît pas que l'auteur soit là dessus du même avis que nous; car en admettant, ce que je ne voudrais pas nier, qu'il fût possible et même nécessaire de donner à ce tableau ou à ceux qui le suivraient plus de solidité, un modelé plus serré, au moins était-ce une voie nouvelle que l'artiste s'était ouverte, dans laquelle il pouvait marcher à son aise; mais il a brusquement et volontairement renoncé à cette nouvelle manière, qui me paraît être la vraie, au moins pour lui; celle qui sympathise le mieux avec le fond même de son talent. Je ne voudrais pas pour cela lui dé-

fendre de traiter des sujets énergiques ou dramatiques auxquels je le crois propre. Je n'entends parler que de son exécution.

Or, il me semble que les études de M. Sigalon, en même temps qu'elles révèlent une ardeur et un courage très louables et très rares, démontrent aussi jusqu'à l'évidence que le mieux est souvent l'ennemi du bien. Je ne parlerai pas de la couleur : je ne crois pas qu'il soit jamais appelé à devenir un grand coloriste. Mais pour restreindre nos critiques au dessin, n'arrive-t-on pas nécessairement à croire que le travail, et le travail poussé à l'excès, a pu seul amener M. Sigalon à ce modelé sculptural qui répugne à la toile ? Il y a dans le *Saint Jérôme* un savoir myologique infini, une connaissance approfondie de l'anatomie humaine; mais ce savoir, si utile, si indispensable d'ailleurs, il faudrait s'en servir sans le montrer; il faudrait construire les formes et les colorer sans indiquer comme on les construit et les colore. Diderot dit quelque part, avec un enthousiasme dont lui seul était capable, que le géomètre Lahire, en traçant l'épure du dôme

de Saint-Pierre de Rome, a trouvé que la courbe du dôme est précisément celle de la plus grande résistance. Permis à Diderot, avec la tête et le cœur qu'il avait, de s'émerveiller sur la rencontre du géomètre et de l'architecte; mais à coup sûr Michel-Ange n'en serait pas moins un admirable architecte quand Lahire ne nous eût pas appris ce qu'il a trouvé.

Et ainsi, quand M. Sigalon, au lieu de laisser lire à travers la peau les dimensions et l'arrangement des muscles, se contenterait de colorer, de répartir l'ombre et la lumière, de manière à traduire ce qu'on ne voit pas, ce qu'on ne peut pas voir, tout n'en irait que mieux : il serait aussi savant et plus simple.

Croyez-vous que Phidias serait moins grand et moins habile quand Gall ne serait pas venu ajouter son témoignage à celui de Winckelmann, et nous expliquer ce que signifient le front du Jupiter et la forme donnée à la tête de la Vénus ? Que la science explique l'art, à la bonne heure ; que l'art se serve de la science, je n'y vois aucun inconvénient. Mais je ne saurais voir sans chagrin et sans

regret, la science et l'art confondre leurs missions, et vouloir, par les mêmes moyens, réaliser deux pensées si différentes quoique si voisines. Sans la vérité, il n'y a pas de beauté possible : mais la vérité n'est pas toujours belle, surtout quand elle veut montrer pourquoi et comment elle est vraie.

## CHAPITRE VII.

Le Cromwell.—La Patrouille turque.—Les Trois Grâces.

Enfin, le *Cromwell* est venu; un accident imprévu l'avait, dit-on, retardé. A peine avons-nous appris son arrivée, que nous nous sommes hâtés de l'aller voir. Nous étions curieux d'en jouir et de le juger; nous souhaitions ardemment que cette œuvre nouvelle, si impatiemment attendue, vînt donner un éclatant démenti à toutes nos paroles, tromper toutes nos prévisions et railler toutes nos théories. Notre plaisir y eût trouvé son compte; et, au risque de voir notre joie contredire notre avis, nous eussions fait bon marché de notre vanité. Nous aurions saisi avec empressement l'occasion de montrer combien peu nous tenons à notre pensée, si explicite et si complète

que nous l'ayons faite, toutes les fois qu'une vérité *plus vraie* nous apparaît ; nous aurions volontiers, et du premier coup, consenti au progrès.

En présence du *Cromwell*, reconnaîtrons-nous que nous nous sommes trompés ? Confesserons-nous que le dédain et la colère nous ont emportés trop loin ? Accepterons-nous l'engouement public, et nous faudra-t-il rétracter notre première protestation ? Après avoir proclamé l'adresse de M. Paul Delaroche, après avoir analysé sa méthode et indiqué ce qu'elle a d'étroit, de mesquin et d'éphémère, un remords soudain viendra-t-il nous saisir ? Le Protecteur nous arrachera-t-il un cri d'admiration, et, ravis en extase, confus et honteux d'une première étourderie, demanderons-nous pardon au génie du peintre de l'avoir si indignement méconnu ? A toutes ces questions si graves nous voudrions pouvoir répondre : oui ; mais, de bonne foi, la chose est impossible.

Le *Cromwell* est en effet, sous tous les rapports, la pire et la plus pauvre de toutes

les œuvres de M. Paul Delaroche. Jamais, à ce qu'il nous semble, il n'avait révélé d'une façon plus décisive et plus triste la nullité de sa pensée ; jamais il n'avait démontré avec une évidence si complète pourquoi et comment l'adresse, si exquise et si habile qu'elle soit d'ailleurs, doit nécessairement échouer contre un sujet dramatique et simple. Nous n'aimions pas l'*Élisabeth ;* une reine encore vivante et déjà verte comme un cadavre vieilli, toutes ces robes neuves arrangées autour d'elle, tous ces meubles éclatans, toutes ces flottantes draperies si naïvement, si gauchement opposées à la scène du premier plan, il n'y avait là rien qui pût nous séduire et nous charmer. Nous préférions encore le président *Duranti*, malgré le caractère mélodramatique de la composition. A vrai dire, les principaux acteurs de ce drame étaient plutôt de carton que de chair ; le dos de la femme agenouillée était d'une roideur désespérante ; le geste de l'enfant était volontiers télégraphique ; mais, à tout prendre, c'était une œuvre réussie. Le *Mazarin* et le *Richelieu*, malgré

les innombrables défauts qui les déparent, ou plutôt qui les constituent, et sans lesquels ils ne pourraient pas exister, étonnaient par l'habile disposition des masses, par l'harmonie calculée des lignes, par l'ingénieuse opposition des couleurs; ils auraient pu servir de modèles à de charmantes tapisseries. Les deux princes anglais, tout violets qu'ils soient, incapables de vivre et de parler, lourdement exécutés, maniérés dans leurs moindres détails, dénués de tout caractère historique, sans date, sans climat, sans patrie, auraient pourtant formé, pour un appartement, un panneau d'un rare mérite. Nous avons dit ailleurs notre pensée sur le portrait de *Doña Anna*.

Mais de toutes ces compositions au *Cromwell*, si défectueuses, si blâmables qu'elles soient, l'intervalle est immense.

Ici, en effet, l'exécution pittoresque n'est pas plus médiocre; mais elle est de beaucoup plus insuffisante. Ailleurs, dans les précédens tableaux que nous avons mentionnés, M. Delaroche suppléait, par le charlatanisme de la disposition, à ce qui lui manque. S'il

n'inventait pas réellement, il arrangeait ; s'il ne savait pas *rendre* ses figures et ses acteurs, il savait les placer. Il savait déguiser à propos ce qu'il y avait d'incomplet dans leur construction et dans leur visage ; il escamotait, au besoin, un geste ou une attitude, en plaçant le personnage dans un jour incertain. Avec un peu de bonne volonté, on s'y laissait prendre.

Mais ici la supercherie était impossible. Il fallait, avant tout, être vrai, d'une vérité franche et hardie, mais simple, mais trouvée, mais facile à comprendre et à saisir. Or, jusqu'à ce que le contraire soit démontré, nous penserons et nous dirons que le caractère de cette composition est absolument insaisissable. Où est la date, où est l'authenticité du fait, nous ne le rechercherons pas. Où le peintre a-t-il vu qu'Olivier Cromwell ait ainsi gaspillé son temps et ses yeux ? Où a-t-il lu que le Protecteur, après avoir avoir abattu la seule tête qui lui faisait obstacle, se soit ainsi arrêté pour la contempler ? je ne le demanderai pas. Que la chose soit vraie ou non, peu importe ; il lui appar-

tenait, à lui artiste, de la rendre vraisemblable. Cinq Mars, de Thou, Richelieu, ne sont pas les mêmes dans l'histoire que dans l'imagination d'Alfred de Vigny; mais s'ils ne sont pas réels, ils sont vrais selon l'art. Il n'est pas bien sûr que Leonora Galigaï ait jamais eu les hautes qualités, l'ardente énergie qu'il lui attribue; à la bonne heure! mais si nous avions un reproche à lui faire, ce n'est pas dans les mémoires du temps que nous irions le chercher. Dans le drame et dans le roman tout est vivant et vrai. Ce qu'il y a de trop dans l'un et dans l'autre, ce qui passe inaperçu dans le livre, ce qui ralentit l'action au théâtre, c'est un luxe de poésie et de philosophie, trop rare pour qu'on le blâme, mais trop réel pour qu'on ne l'indique pas.

Malheureusement M. Paul Delaroche ne mérite ni la même sévérité, ni la même indulgence. Non seulement son Cromwell n'est pas vrai, non seulement il n'est pas vraisemblable; il est impossible. Je défie, en effet, qu'on devine et qu'on surprenne les sentimens et les pensées dont le peintre a voulu

animer sa physionomie. Est-ce la joie, le dédain, le mépris, le remords, la crainte de l'avenir, le regret du passé, un soudain retour, une subite intelligence du néant de la grandeur? espérance ou repentir? Je ne vois pas un trait du visage qui me révèle un seul de ces sentimens. Je suppose que l'auteur, après avoir long-temps hésité entre les différentes expressions qu'il pouvait choisir, ne sachant auquel entendre, craignant le trop ou le trop peu, s'est enfin décidé pour l'impassibilité; mais il n'a pas, que je sache, réussi même à exprimer ce dernier sentiment. Pour moi, le caractère du *Cromwell* est encore en délibération. Or, la délibération, si louable d'ailleurs, si nécessaire dans la science, ne saurait être admise dans aucune des formes de l'art. Que l'imagination délibère avant de créer et de produire, rien de mieux; mais que l'œuvre, une fois produite et créée, demeure indécise et participe encore du doute et de l'hésitation, voilà ce que je ne saurais accepter à aucune condition. C'est par de pareils procédés qu'on arrive à *Lascaris*, à l'*Épicurien* et au *Cromwell*.

Hors de la conception, le doute, c'est l'impuissance. Supposez un instant que Dieu, à l'image duquel l'artiste a été fait, fût placé dans les mêmes conditions, et dites si le monde était possible.

Je ne sais pas où M. Delaroche a vu un cercueil pareil à celui qu'il a fait; et le sien paraît exécuté d'après nature; mais je serais tenté de croire qu'il l'a commandé. A moins qu'un renseignement spécial, une tradition authentique ne vienne me contredire, je prendrai volontiers celui-ci pour une boîte à violon.

Les meubles, le drap mortuaire, les bottes du Protecteur ne laissent rien à désirer pour la propreté, et en même temps pour la mollesse de l'exécution. Je ne crois pas qu'il soit possible d'exécuter plus petitement une si grande peinture. Le Salon prochain nous apprendra si l'auteur doit se corriger, et s'il doit renoncer à l'arrangement et à l'adresse, pour entrer dans l'art et dans la poésie. Jusque là, nous en douterons légitimement.

Nous aurions voulu parler plutôt de M. De-

camps; mais le temps nous a manqué. Aujourd'hui toutes les compositions que nous avons admirées au mois de mai dernier ont disparu du Salon; et ainsi nous ne dirons rien de l'*Hôpital des chiens*, de son *Ane* et de ses *Singes*, ni de ses *Bohémiens en caravane*. Le public ne pourrait plus vérifier nos observations et nos critiques. Un jour, si l'administration des Musées, éclairée par les nombreux avis qui lui arrivent de toutes parts, se décide à faire tous les ans une exposition de six semaines, il y aura tout à la fois profit pour l'art, le public et la critique. On n'aura plus le temps de se blaser sur les meilleures compositions; et, ce qui vaut bien mieux encore, on ne sera plus obligé d'admettre trois mille tableaux pour se dédommager d'avoir fermé le Louvre pendant quatre ans aux artistes contemporains.

Mais si nous regrettons sincèrement que M. Decamps ait retiré ses précédentes compositions, nous nous consolons sans peine; les deux nouveaux tableaux qu'il a envoyés réunissent, en effet, toutes les qualités qui distinguaient les premiers; et l'un des deux,

la *Patrouille turque*, a plus d'importance et d'élévation que les autres.

Sa *Maison turque*, exécutée dans un sentiment d'exquise et intime naïveté, ne laisse rien à désirer sous le rapport de l'harmonie et de la lumière. Les murs crayeux et chauds se mirent dans l'eau, l'eau frémit et se plisse, les barques se balancent. Il y a sur toute la toile une vérité d'ensemble et de détail, un bonheur et une puissance d'exécution que rien ne saurait surpasser; peut-être n'y a-t-il pas assez de profondeur.

Sa *Patrouille* est admirablement composée. Le pacha, au regard calme et grave, est posé sur son cheval avec une assurance parfaite. Les soldats au galop sont dans une attitude énergique et vraie. Ils ne tiennent pas à terre. J'aime surtout le nègre à droite.

M. Decamps est un artiste privilégié. Toutes ses œuvres, quelles qu'elles soient, frappent d'abord et à la fois par un double caractère. Quoi qu'il fasse et qu'il invente, la composition échappée à son pinceau est toujours facile comme une improvisation, et sévère comme une idée long-temps méditée, con-

çue et réalisée à loisir et avec une infatigable persévérance ; et cependant on se tromperait étrangement si l'on croyait qu'il improvise, qu'il produit en se jouant. Loin de là ; jamais peut-être, depuis Rembrandt, il ne s'est rencontré un peintre plus amoureux de son œuvre, d'une coquetterie plus savante et plus habile ; jamais on n'a mis pour plaire et pour séduire plus de moyens en usage. Ce que l'inattention et l'ignorance prendront volontiers pour de la négligence, cache un travail singulièrement ingénieux, un système complet et personnel, difficile à saisir peut-être, inimitable, inaliénable, mais réel, mais incontestable.

Il y aurait folie à vouloir le deviner, folie encore plus grande à vouloir l'expliquer ; essayer de traduire en paroles ce qu'un admirable génie, aidé de plusieurs années d'études persévérantes a créé pour son usage, décrire, analyser et reconstruire de toutes pièces l'instrument qu'il s'est fait pour agir avec une égale puissance sur la foule des curieux et des artistes, si de pareilles pensées pouvaient naître et durer quelques instants,

la réflexion, même la plus hâtive, les chasserait bientôt. Des exemples de tous les jours sont là pour protester contre l'étourderie et la maladresse de semblables tentatives. En Allemagne et en Italie on a publié des volumes sur la méthode de Paganini, et ces jours derniers, un M. Ernest, de Vienne, est venu devant un auditoire français essayer de réaliser cette méthode prétendue. Il paraît que les traités se taisent sur plusieurs secrets importans, ou bien il faudrait croire que M. Ernest ne les a pas suffisamment étudiés. Dans les sciences mêmes où la logique est plus visible et plus officielle, où les procédés sont, à ce qu'il semble, les mêmes pour tous les esprits, on a voulu créer des manières d'avoir du génie; mais sans doute il existe, pour l'emploi même de procédés identiques, des procédés secrets ou inconnus, ou du moins *inrévélables,* lors bien même qu'on les découvrirait. Plusieurs fois, en effet, on a retrouvé le secret de Newton, et je ne sache pas que les possesseurs prétendus de ce précieux trésor aient rien ajouté aux mathématiques, à la physique, à l'astronomie. Si La-

place et Fresnel s'en sont servis, au moins est-il vrai qu'ils ne l'ont dit à personne.

Et ainsi, je ne prétends pas avoir découvert comment et pourquoi M. Decamps est un grand artiste, un artiste inimitable, personnel, qui ne fait suite à personne, à qui personne ne pourra faire suite, qui ne se rattache ni aux Flamands ni aux Anglais, aussi loin de Wilkie et d'Allan que de Terburg et de Metzu. Explique qui voudra ce talent original, tellement singulier, tellement *lui*, qu'il ne pourra pas même fonder d'école. Il aura des *singes* et pas un élève. Sous la poussière de ses pas il naîtra quelques empreintes qu'on essaiera de suivre pour retrouver la route qu'il a prise; on se flattera de savoir d'où il vient et où il va, on se fera fort de dire quel fil lui a servi de guide; mais au premier détour on perdra la trace, au premier souffle de vent les empreintes s'effaceront, et il ne restera aux analystes et aux curieux qu'ils auront mystifiés, que l'humiliation et le regret de s'être égarés à sa poursuite.

Que si pourtant on interroge avec sévérité

sa conscience, si l'on essaie de lire clairement dans ses souvenirs toutes les impressions diverses, rapides ou durables, unanimes ou contraires, qu'on a pu éprouver devant la *Patrouille turque,* la plus complète, la plus vivante et la plus belle de toutes les œuvres de M. Decamps; si l'on cherche à démêler de quelle manière le plaisir nous est arrivé, de quelle façon nous avons été heureux, alors on s'aperçoit que l'artiste abuse parfois, et avec une sorte d'entêtement, de l'opposition des fonds et des têtes. On se surprend à regretter qu'il détache si souvent, et avec une prédilection si marquée, des figures brunes sur des murs blancs. Cette manière, qui saisit d'abord, et qui donne à la composition une singulière clarté, a cependant de graves inconvéniens; elle ôte à la toile, quelle que soit d'ailleurs la disposition linéaire des plans, toute espèce de profondeur. On a beau faire, on a beau varier les proportions de ses personnages, les derniers vous sautent aux yeux comme les premiers. Vainement inventerait-on le paysage le plus harmonieux et le plus vrai,

Avec l'habitude une fois prise de *silhouetter* ses acteurs sur une muraille blanche ou un terrain clair, on anéantit l'espace où ils se meuvent, on ôte l'air qu'ils respirent. Ces défauts, très saisissables dans une composition importante ou même seulement dans une peinture à l'huile un peu *rendue,* échappent facilement à l'œil dans une aquarelle avec laquelle on est moins exigeant. Dans cette dernière manière de peindre, en effet, les ressources sont moins nombreuses, au moins pour ce qui concerne la *fuite* et le *modelé*. On peut obtenir des tons aussi purs, aussi francs, plus francs et plus purs peut-être ; mais, à moins de gouacher, on n'arrive jamais à une si complète illusion.

Je crois donc que la peinture de M. Decamps ressemble trop à ses aquarelles ; toutes deux sont également admirables. Mais ce qui suffit aux unes ne suffit pas à l'autre. Si un jour, encouragé par le succès, il se décidait à traiter des sujets plus importans dans de plus vastes proportions, les défauts que nous venons de signaler, et qui, à notre

avis, sont très réels, deviendraient plus sensibles encore.

Le sujet de la *Patrouille turque* s'explique de lui-même : le soldat qui devance la troupe, et placé à gauche, indique de la main la boutique d'un marchand qui, sans doute, a vendu à faux poids. Le pacha a reçu la plainte, et il vient faire justice à la mode du pays. Il semble, à voir les exécuteurs de la sentence qu'il va porter, qu'ils la connaissent d'avance; il y a dans toutes leurs attitudes quelque chose de si dévoué, de si naïvement servile, de si prêt à obéir, de si profondément insouciant, qu'après avoir longtemps contemplé tous les épisodes de cette scène orientale, tous les détails de ce drame qui recommence tous les jours dans les rues de Smyrne et de Stamboul, il semble qu'on a voyagé soi-même, et de sa personne, au pays du despotisme.

De pareilles compositions ne s'inventent pas de toutes pièces; ce que M. de Châteaubriand dit quelque part, en parlant de l'épopée : *La meilleure partie du génie se com-*

*pose de souvenirs,* s'applique merveilleusement à la *Patrouille turque.* M. Decamps, en effet, a vécu plusieurs années dans l'Orient ; la scène qu'il a traduite, il s'en est souvenu, il y a lui-même assisté plusieurs fois dans ses voyages. Ce qu'il avait vu et senti, il nous l'a montré ; et, grâce à son talent, grâce à son exécution tout à la fois naïve et sévère, nous l'avons vu et senti comme lui.

Une fois déjà M. E. Champmartin nous avait montré l'Orient, mais sous un autre aspect ; sa *Vue de Jérusalem,* une *Halte* dans le désert, où l'auteur s'était représenté lui-même à côté de l'abbé Desmazures, nous avaient familiarisés avec le ciel et le climat du Levant. M. Decamps a pris l'Asie dans un autre sens ; il est moins littéral et plus poétique ; il copie moins, et il compose davantage. D'ordinaire, il resserre son poëme dans d'étroites limites ; mais, jusqu'à présent, nous ne saurions le blâmer. Il a pris la route la plus sûre pour arriver à une rapide popularité. Plus tard, quand il sera posé, avec l'énergie et la simplicité que nous lui connaissons, nous ne doutons pas qu'il

ne réussisse à réaliser sa pensée, sous toutes les formes et dans toutes les proportions qu'il lui plaira de choisir; alors il travaillera pour les galeries et les musées, au lieu de produire pour les cabinets. Il nous déroulera successivement toutes les pages si éclatantes et si riches de cet Orient qu'il connaît si bien, qu'il a tant étudié; il nous enseignera ces mœurs si mystérieuses et si naïves dont on parle tant, et qu'on connaît si peu. A sa suite, et avec ses leçons, nous désapprendrons l'Asie factice et mensongère de Thomas Moore, et nous entrerons plus intimement dans l'Asie que le *Giaour,* la *Fiancée d'Abydos* et le *Don Juan* avaient commencé de nous révéler.

Les *Trois Grâces* de M. Pradier, excitent parmi les curieux une admiration générale. On s'étonne, et avec raison, de l'adresse merveilleuse avec laquelle l'artiste a su donner au marbre tant de souplesse et de docilité. C'est en effet un travail d'une prodigieuse habileté. On voit sans peine, et bien vite, que l'auteur ne s'en est pas rapporté à son praticien, qu'il n'a pas suivi la méthode gé-

néralement adoptée aujourd'hui, et qu'après avoir modelé la glaise de son groupe, il n'a pas compté sur une main étrangère pour traduire en marbre jusqu'aux moindres détails de sa pensée; tout au plus a-t-il fait équarrir le bloc qu'il devait ciseler. Le courage et la persévérance ont cette fois porté leurs fruits, et l'on trouve dans les *Trois Grâces* une harmonie et une hardiesse d'exécution que l'équerre et le compas, même dans les mains du plus habile ouvrier, ne sauraient jamais atteindre.

Est-ce là un bon ouvrage? la composition est-elle bien entendue? les types choisis par l'artiste sont-ils bien choisis, suffisamment variés, fidèlement rendus? L'exécution, si remarquable sous le point de vue purement manuel, est-elle vraie dans le sens le plus intime du mot? la nature, triée, idéalisée, est-elle d'accord avec les modèles que M. Pradier a mis sous nos yeux? en un mot, cette sculpture si adroite, est-elle aussi belle et consciencieuse? Ce n'est pas notre avis.

Si nous avons cru devoir féliciter l'auteur de son courage à faire lui-même, nous le blâ-

merons en même temps, et aussi sévèrement qu'il est en nous, de sa déplorable facilité à se contenter de l'*à peu près*. Je ne doute pas, en effet, qu'il n'ait étudié sur la nature les attitudes qu'il a données à ses trois figures; mais, évidemment, il n'a pas apporté dans cette étude une attention suffisante; il s'est trop hâté d'arriver au résultat, sans rechercher comment il pouvait y arriver; il a trop compté sur sa main, et malheureusement il a une main désespérante; il trouve si vite sous l'ébauchoir ce qu'il veut, qu'il n'a pas le temps de regarder à loisir. Il voit mal parce qu'il fait trop vite.

Or, la sculpture, qui de tous les arts est le plus sévère, le plus abstrait, le plus en dehors de toutes les habitudes de la vie réelle, ne s'improvise pas impunément; on ne joue pas avec le marbre comme avec la couleur : l'erreur est plus facile à commettre, plus difficile à réparer. C'est, avant tout, un art de conscience et de méditation; c'est tout à la fois la forme la plus durable et la plus laborieuse de la pensée humaine.

M. Pradier ne paraît pas avoir là-dessus

les mêmes idées que nous ; il se confie à son ciseau comme un homme d'esprit à sa parole. Il semble qu'il produise avec une insouciance complète, sans s'inquiéter jamais de rivaliser avec la nature, qu'il a sous les yeux ; il a, pour l'embellir et l'idéaliser à sa manière, une méthode particulière, qui consiste à la *passer*, à l'arrondir. De cette façon, il élimine d'emblée les principaux obstacles de l'exécution ; il réduit à rien les problèmes nombreux qui se présentent, il les résout en ne les acceptant pas. Il s'est construit un système qui rappelle tout à la fois l'arrangement de Canova et le travail de Girardon. Il est aussi maniéré que le premier, aussi mou que le second ; il se trompe, comme Canova, en suivant dans la composition une idée plutôt pittoresque que sculpturale. Or, à mon avis, ce défaut est grave, et ne va jamais sans de fâcheux résultats ; ce n'est jamais sans un préjudice notable qu'on se méprend sur les attributions de l'instrument que l'on emploie. Voyez presque en même temps le sculpteur italien peindre en marbre, et le chef de la dernière école fran-

çaise, David, sculpter sur la toile. Tous deux, à différens titres, ont mérité la célébrité qui leur est acquise ; tous deux ont travaillé avec persévérance à régénérer l'art qu'ils professaient. Mais la voie où ils étaient entrés était une voie violente et fausse ; eux morts, personne n'y a plus marché. Je ne parle pas de l'*Amour et Psyché* que possède le Musée d'Angoulême, c'est le pire de tous les ouvrages de Canova ; mais la *Madeleine*, que ses admirateurs les plus passionnés proclament son chef-d'œuvre, la *Madeleine* elle-même serait plus belle sur la toile qu'en carrare. L'impression qu'on éprouve en la regardant rappelle bien plus *Correggio* que *Phidias*, et les *Sabines* ressemblent bien plus à un bas-relief qu'à un tableau.

Cette violence faite à deux arts voisins et rivaux, mais distincts, profondément séparés, créés et mis au monde pour deux missions spéciales et diverses, ne pouvait durer long-temps. Ces deux rameaux d'un même arbre, nés d'un tronc commun, nourris dans le même sol, avaient pris sous le pied de deux hommes puissans un faux pli qu'ils ne pou-

vaient garder; ils ont relevé la tête et repris
la direction qui leur appartenait.

Après David, Géricault; après *Léonidas*,
la *Méduse;* après Canova, David; après la
*Madeleine*, les bustes si vrais, si fins et si
grands de Bentham, de Châteaubriand, de
Goëthe et de Paganini.

M. Pradier continue la manière de Canova.
Comme lui il met la grace avant tout; mais
la grace qu'il préfère est souvent plus symétrique qu'harmonieuse, et ainsi, dans le
groupe que nous avons sous les yeux il s'est
bien plus occupé de l'arrangement et de l'entrelacement des bras de ses trois modèles,
que de l'intime vérité des attitudes, que de
l'expression des gestes attribués à chacune
d'elles.

Les têtes surtout sont d'une pauvreté désespérante; elles sont là pour compléter le
corps, rien de plus; elles sont là comme indispensables, comme nécessaires, comme
inévitables. Mais à voir la négligence leste et
dédaigneuse avec laquelle l'auteur les a traitées, je suis tenté de croire que, s'il eût
trouvé un moyen honorable de ne pas les

faire, de les voiler par exemple, comme l'*Agamemnon* du peintre grec, il ne s'en fût pas fait faute.

Cette inadvertance volontaire, à ce qu'il semble, repose sur une fausse intelligence de la sculpture, et surtout sur une notion incomplète de la puissance et des moyens qui lui appartiennent dans les temps modernes. Les habitudes de notre vie sociale répugnent à donner aux têtes une importance secondaire. Le climat d'Athènes voulait le contraire. Le nu que l'on avait tous les jours sous les yeux, mieux compris, plus amoureusement étudié, préoccupait d'abord l'attention, souvent même réussissait à l'absorber tout entière, et ainsi, dans la *Vénus de Milo,* la tête, bien que conçue dans un type admirable d'harmonie et de finesse, la tête est moins faite que le torse ; il y a même tout un côté du visage tellement simplifié, que c'est plutôt une indication qu'une exécution complète. Pourquoi cela ? c'est que les yeux grecs ne regardaient la tête qu'après le corps, et pourvu qu'elle fût d'accord avec le reste, ils étaient satisfaits. Ceci est au moins vrai

de la plupart de leurs statues. De nos jours, sans aucun doute, Phidias eût donné à la *Vénus* un visage plus étudié, plus savant, *plus fouillé*, composé d'un plus grand nombre de plans. Comme l'art, en même temps qu'il réalise une idée personnelle, est destiné à produire d'unanimes et rapides impressions, l'artiste ne s'y fût pas mépris, et il eût mis dans les yeux, dans les tempes et sur les lèvres, tous les sentimens et toutes les pensées que Vandyck et Lawrence ont semés à profusion dans leurs portraits. Notre David l'a bien compris, et personne n'a fait du masque humain une étude plus profonde et plus sévère.

Les *Trois Graces* de M. Pradier, dont les têtes ne valent absolument rien, ne sont pas non plus irréprochables dans les autres parties; et ainsi, les cuisses sont uniformément rondes; les plis que l'auteur leur attribue sont mesquins et petitement faits. Le bas du ventre est gonflé, tendu, manque de jeunesse et de santé; le dos et les bras méritent les mêmes critiques; l'ensemble du groupe éveille plutôt le désir que l'admiration.

Épreuve infaillible, irrévocable, condamnation sans appel; témoignage éclatant et triste. A de pareils signes, vous pouvez reconnaître et prononcer hardiment que l'artiste n'a pas rencontré la vraie beauté; car en présence de la beauté, l'admiration précède le désir et souvent même l'exclut. Ce n'est que par un retour sur nous-mêmes que nous conver-vertissons un sentiment élevé en un appétit grossier.

Et cependant M. Pradier possède une exécution habile et adroite que nous verrions avec peine gaspillée à profusion dans des œuvres sans foi et sans conscience. Nul doute que s'il veut étudier sévèrement la nature, il n'arrive à de bons résultats. Dans l'art, la durée n'est qu'à ce prix. Avec la facilité qu'il possède, il peut accumuler sans peine des ouvrages sans nombre; mais il se prépare, en persistant dans la voie où il est entré, un amer repentir. Avant long-temps l'engouement superficiel qu'il aura excité s'éteindra; ses amis deviendront moins ardens à le soutenir, il se survivra.

## CHAPITRE VIII.

MM. Th. Gudin, Camille Roqueplan, Paul Huet.

Voici encore une gloire qui s'éteint, un nom qui pâlit et s'efface devant les yeux dessillés. Depuis plusieurs années, M. Th. Gudin est en possession d'une réputation éclatante et presque tyrannique. Dès qu'il était question dans un salon d'une Marine, d'un Lever de soleil, d'une Promenade sur l'eau ou d'un Naufrage, aussitôt on nommait M. Gudin. Il avait l'entreprise exclusive des frégates, à peu près comme Horace Vernet, même du vivant du de Géricault, avait le privilége unique de savoir faire les chevaux. C'était une portion inaliénable de l'héritage paternel, et encore devions-nous le remercier humblement de vouloir bien nous appeler à en jouir avec lui. Aujourd'hui les Ba-

tailles d'Horace ne se portent guère mieux que les Chasses de Carle. Les Marines de M. Gudin sont-elles plus valides, durcront-elles plus long-temps, et l'illusion n'est-elle pas déjà évanouie?

On se souvient qu'en 1827 le premier coup fut porté à M. Gudin par une *Marine* d'E. Isabey. Le public étonné se demandait avec embarras si vraiment un jeune homme inconnu pouvait, à son début, rivaliser et lutter avec un maître. On n'osait pas encore décider la question par l'affirmative. On se serait bien gardé d'insulter si légèrement à une gloire souveraine et paisible; mais la blessure était faite, la religion était entamée, le doute était né; et du doute à l'incrédulité il n'y a qu'un pas. Aujourd'hui l'opinion publique, même la plus naïve et la plus ignorante, celle qui se laisse aller paresseusement à ses premières impressions, sans chercher le pourquoi ni le comment de son plaisir ou de son ennui, a fait un pas immense mais inévitable; elle est en venue à oublier le maître avec une ingratitude exemplaire. Les mêmes yeux qui s'empressent avec avidité devant le

*Port de Dunkerque*, passent négligemment devant les innombrables productions dont M. Th. Gudin a tapissé le grand Salon et plusieurs travées de la galerie des trois Écoles. A défaut de qualités solides et sérieuses, il faut avouer au moins que la quantité ne ne manque pas. Il a semé à profusion les œuvres de ses mains. Mais, de bonne foi, c'est une fécondité déplorablement stérile. Je ne veux pas m'arrêter à cataloguer les sujets de toutes sortes qui ont passé par cette rude épreuve; la besogne serait au moins inutile. Je sais bien que l'auteur a eu la prétention d'étudier et de reproduire des climats très variés, depuis la France jusqu'à l'Afrique, depuis Neuilly jusqu'à Sidi-el-Ferruch; mais, en conscience, il n'y a qu'à changer l'étiquette, et l'on est assuré de n'avoir pas changé de pays. Le voyage n'existe que dans le *Livret*. Le *Coup de vent du 16 juin* 1830, les *Environs d'Ostende*, les *Côtes de Normandie*, ce m'est tout un; je n'y vois aucune différence. C'est partout et à tout propos la même transparence et la même diaphanéité, le même ton alternativement

beurré ou doré, les mêmes flots plus semblables à de la fumée qu'à de l'eau, les mêmes navires ivres et chancelans ; je ne parle pas des plantes et des figures humaines : ce n'est pas la partie spéciale de l'auteur ; je ne sais pas pourquoi il s'est cru obligé de les faire. Tous les jours, en effet, on lit sans répugnance et sans colère au bas d'une lithographie : *Paysage de M.* \*\*\*, *figures par Victor Adam*. Pourquoi M. Th. Gudin ne s'est-il pas adressé à M. Victor Adam? Pourquoi ne lui a-t-il pas commandé des Kabyles, des Bédouins, des soldats de la ligne et des chevaux? car j'ai encore sur le cœur tous les guerriers français ou africains de M. Gudin.

Nous pouvons, sans crainte, affirmer que M. Th. Gudin ne se relevera pas au Salon prochain. Il pourra monter ou descendre à son gré, aller en avant ou reculer, essayer de se former ou s'entêter et s'enfermer dans le système qu'il s'est composé à son usage, et qu'il a, depuis plusieurs années, si habilement et si utilement exploité ; quoi qu'il fasse, il ne réussira pas à retrouver l'indulgence aveugle et l'enfantine complaisance d'un pu-

blic perdu sans retour, séduit à une religion nouvelle, ardent à l'étude et à la contemplation de la nature simple et vraie, amoureux avant tout des tentatives hardies, honteux aujourd'hui de l'engouement où il s'était jeté tête baissée, et qui demande surtout qu'on l'intéresse et qu'on l'émeuve.

Ce n'est qu'à ces deux conditions qu'on peut captiver et retenir l'attention. Or, je ne sache pas que M. Gudin possède les moyens de réaliser ces deux conditions.

L'éducation publique a été longue, mais grave et irrévocable. Son indifférence pour les œuvres de M. Th. Gudin est maintenant un fait acquis à l'histoire de l'art tout aussi bien que son admiration évanouie. Que le progrès ait été lent et pénible, nous le concevons sans peine. Il est triste de désapprendre une affection de cœur et d'esprit. On renonce difficilement aux formules toutes faites dont on se sert depuis long-temps. Il est si commode d'avoir pour l'arrangement et la dépense de ses idées une mesure toute faite, une et invariable; quand vient l'heure où l'on reconnaît qu'on s'est trompé, on se

sent saisi d'une honte douloureuse; la rougeur vous monte au front, et ce n'est pas sans répugnance qu'on se décide à contracter de nouvelles admirations.

Mais aujourd'hui, à ce qu'il nous semble, le public en a bravement pris son parti. Je sais bien qu'il est capricieux en diable. Il ne l'a que trop prouvé, Dieu merci, et je plains bien sincèrement ceux qui s'exposent de gaieté de cœur à subir toutes les inégalités multiples et indéfinissables de ses goûts et de son caractère. Mais cependant, au fond de tous ses caprices, il y a une impression vraie, une idée durable. Les opinions qu'il professe, il ne les fait pas; il les reçoit de plus haut, et s'il ne les comprend pas toujours intimement et complétement, au moins faut-il avouer qu'il s'y dévoue avec une sincérité parfois assez prudente; et ainsi, aujourd'hui, s'il désavoue et s'il renie M. Gudin, c'est que, sans doute, il a vu le mieux quelque part, c'est qu'on lui a montré qu'il avait tort, c'est qu'il a ouvert les yeux, et que ses regards ont rencontré ailleurs ce qu'ils cherchaient vainement dans l'objet de sa première admiration.

Est-ce à dire pour cela que M. Gudin n'a aucun talent? Le croire ou le dire serait se méprendre grossièrement : il y a une raison à tout. Puisqu'il a réussi, c'est qu'il avait quelque moyen de réussir. Ce moyen quel est-il? est-ce un dessin sévère, une ordonnance harmonieuse et riche de lignes et de contours, une profonde et complète intelligence de la lumière et de la perspective? un art merveilleux pour varier et colorer les mouvemens et les tons des terrains? Mieux et moins que tout cela. Un procédé plus rapide et plus facile, une singulière adresse pour enjoliver et poncer tout ce qu'il touche, pour donner aux flots un aspect soyeux, aux maisons un reflet de velours, au ciel un ton chaud et doré, tout ce qu'il faut enfin pour produire un effet clair et saisissable. C'est de la peinture dont l'impression est toute prête sur la toile même. C'est une œuvre fausse et menteuse, mais exécutée de telle sorte que l'artiste l'a regardée pour vous, et qu'il a préparé à l'avance ce que vous en devez penser. Vous êtes sérieusement dispensé de la juger et de l'étudier. Vous n'avez

qu'à passer et vous emportez à la course l'émotion ou l'intérêt qu'une contemplation de deux heures pourrait à peine vous donner. L'auteur s'est chargé de sentir pour vous; tout est disposé de façon que vous n'avez plus qu'à jouir. Mais il vous épargne la peine d'attendre et de chercher. Vous n'avez que faire de varier la distance du point de vue. A droite ou à gauche, n'importe, vous êtes sûr de subir l'intention de l'artiste. Ce qu'il a voulu vous imposer, vous l'éprouverez inévitablement. C'est, il est vrai, une singulière manière d'entendre l'art, et je ne vois pas pour ma part quel profit le public ou l'artiste en peuvent retirer. Mais enfin la chose est ainsi. Le peintre s'est substitué à la nature. Il a mis partout son organisation étroite, frêle et mesquine. Il a rétréci l'horizon au champ de ses yeux, composé le paysage avec ses idées uniformes et monotones. D'études sérieuses, de lutte haletante avec vérité, il n'y a pas trace. Mais le public accepte et imite volontiers la paresse de l'artiste. C'est une dépense parfois pénible, que d'écouter pour entendre, de regarder pour voir, de

lire pour comprendre. C'est ce qui fait le succès des ponts-neufs, des romans sensibles, et de la peinture de M. Gudin. En la voyant, on se rappelle involontairement les rêves représentés à l'Opéra dans les ballets féeries. Il semble que cette nature factice se passe derrière un rideau de gaze. L'artiste s'interpose entre elle et vous comme un verre tellement taillé, que vous ne pouvez plus apprécier la forme vraie des objets et des hommes. Que la paix soit avec les cendres de son nom, et qu'il aille dormir en paix avec tous ceux qui ont partagé son règne, et dont le trône a disparu; qu'il aille retrouver et consoler les ombres de MM. Hersent et Horace Vernet. Il a fait son temps et gagné ses chevrons; qu'il aille aux Invalides, et qu'il essaie de se distraire avec les souvenirs de sa gloire passée.

M. Camille Roqueplan est un artiste ingénieux et habile, formé aux leçons de Bonington, moins vrai, moins consciencieux, moins poétique que le maître qui lui sert de modèle; mais, à tout prendre, tellement varié dans ses compositions, tellement heu-

reux dans le choix de ses sujets, si adroit à dissimuler les difficultés qu'il élude, à déguiser les problèmes d'exécution qu'il escamote, qu'il faut, pour découvrir dans ses ouvrages les défauts qu'il y a laissés, toute l'avide curiosité d'une critique sincère, toute l'ardente persévérance qu'inspire un amour sérieux de l'art; ces défauts, peu sensibles d'abord, insaisissables au premier coup d'œil, et qui, sans déparer les tableaux de M. Roqueplan, diminuent cependant leur valeur intime et réelle, consistent généralement à sacrifier la vérité à l'effet, à se contenter trop souvent d'un à peu près improvisé, facilement trouvé, rendu plus facilement encore, au lieu de chercher par des études courageuses et incessamment renouvelées à lutter avec la nature, à reproduire jusqu'aux moindres accidens de lumière et de couleur qui la diversifient. A ce qu'il semble, M. Roqueplan voit la nature rapidement, ne s'arrête pas long-temps à la regarder, et d'ailleurs se soucie peu de l'idéaliser. Cependant il lui arrive souvent de la copier avec un rare bonheur. Témoins : les charmantes études

que nous avons de lui cette année. La plus grande de ses compositions, au moins de celles qui sont actuellement au Salon, car, avant la fin de l'exposition, nous en aurons, sans doute, une autre plus importante, une *Marine* prise sur les côtes de Normandie, n'est pas, selon nous, la plus heureuse. Les flots sont lourdement touchés, et ne sont pas rendus. J'aime mieux le fond, et je le trouve charmant de lignes et de tons. Les deux barques et les passagers sont d'un mouvement hardi et vrai. Mais le ciel est impardonnable, et avec le talent que nous connaissons à l'auteur, nous avons lieu de nous étonner qu'il ait pu s'en contenter : les nuages manquent absolument de légéreté, de mobilité. Au reste, cette composition n'est pas complétement achevée, et il faudrait peu de chose pour corriger ce qui manque. Une *Vue de Rome* au clair de lune, exécutée au pastel, a surtout appelé notre attention. Il y a dans l'exécution de ce morceau une prodigieuse habileté. Simplicité, vérité, tout s'y trouve réuni. Il y a là plus de conscience et d'étude que dans la plupart des tableaux à

l'huile que l'auteur a envoyés. Je n'en dirai pas autant d'un autre pastel placé dans la même galerie, et qui représente un gros temps. Cette fois-ci l'artiste a trop compté sur sa facilité; il a fait un abus fâcheux de l'adresse et de l'escamotage qu'il entend si bien. Il s'est trop confié à la rapidité habituelle de son exécution. C'est la charge d'une bonne chose, mais il s'en faut et de beaucoup que ce soit une composition complétement bonne. Je ne sais pas si l'auteur y attache une importance réelle. Mais je crois qu'il aurait tort d'y voir une preuve nouvelle, un témoignage solide et durable de son talent pittoresque.

Sa manière de voir la nature manque de profondeur et de gravité. C'est une perpétuelle improvisation, variée, étincelante, qui se joue et se transforme, qui échappe le plus souvent à la critique, que les conseils et le blâme ne sauraient atteindre, qu'il faut accepter pour en jouir; mais aussi c'est une succession indéfinie d'œuvres sans portée et sans durée, une série interminable de succès de tous les jours, qui s'ajoutent sans

se réunir, qui éblouissent et qui n'éclairent pas, qui ne se constatent qu'en se renouvelant, qui gâtent en même temps l'artiste et le public. Il nous semble que M. Roqueplan possède en lui-même de quoi faire mieux que cela. Qu'il prenne, puisqu'il le peut, son art de plus haut et de plus loin. Qu'il s'évertue à voir plus intimement ce qu'il a vu jusqu'ici d'une manière trop leste et trop superficielle. Qu'il compose et qu'il invente au lieu de se souvenir et d'arranger. Qu'il produise pour les galeries au lieu d'improviser à profusion pour les album et les cabinets, et nous lui promettons avec sécurité un succès durable et solie; peut-être s'est-il laisés las séduire aux éloges prématurés, à l'admiration complaisante de ses amis. Mais qu'il y songe, aujourd'hui qu'il en est temps encore, s'il persiste dans son exécution lâchée et incomplète, il arrivera jamais à des œuvres parfaitement belles, à des compositions d'un intérêt inaltérable et soutenue. Il séduira, mais il ne durera pas. Puisse le tableau que nous attendons nous donner un éclatant démenti.

M. Paul Huet est aujourd'hui placé à la

tête d'une nouvelle école de paysagistes, dont les principes et les habitudes ne sont pas encore nettement établis, mais qui doit inévitablement détrôner MM. Watelet, Bertin et Bidauld. Évidemment les idées qu'il se propose et qu'il poursuit ne sont pas encore complétement réalisées ; toutefois il a fait depuis le dernier Salon d'immenses progrès, et bientôt, sans doute, dans un an, peut-être, nous pourrons juger définitivement les lois qu'il veut fonder, les effets qu'il veut obtenir, les formes d'art et de poésie qu'il veut naturaliser parmi nous. On a dit qu'il relevait des paysagistes anglais, et spécialem nt de Daniel et de Turner. Je n'en crois rien, et je professe, au contraire, jusqu'à plus ample informé, que, s'il y a coïncidence, ressemblance, analogie, au moins l'imitation, la génération des deux manières est impossible à démontrer. Je pense très sérieusement que M. Paul Huet a voulu et veut encore, d'après des réflexions nombreuses et purement personnelles, ramener le paysage à la nature, et que, pour y arriver, il a senti la nécessité impérieuse de rompre violem-

ment et brusquement avec les principes aujourd'hui adoptés. Qu'est-ce, en effet, que les paysages aujourd'hui en possession de l'admiration ou plutôt de l'approbation publique? Car malheureusement nous sommes, avant tout, un peuple de jugeurs; avant de jouir et de nous laisser aller naïvement au plaisir, avant de subir une impression grave ou gaie, nous voulons, avant tout, nous former un avis. L'Italie et l'Angleterre n'attendent pas si long-temps le rire ou les larmes, et font meilleur marché de leur enthousiasme, et chez eux les arts n'en vont pas plus mal. Eh bien! le paysage officiellement beau que nous acceptons et que nous prenons pour de la peinture, celui qui peuple nos galeries et qui soutire aux curieux des exclamations de surprise et de joie, celui qui nous satisfait, est d'un prosaïsme désespérant, d'une platitude et d'une nullité inimaginables, et soulève contre nous le dédain des étrangers, et de tous ceux qui, chez nous encore, ont compris et se rappellent tout ce qu'il y avait de poétique et d'élevé dans Claude Lorrain et Poussin, de naïf dans Ruysdael, de pitto-

resque et d'animé dans Turner; pour ces esprits sérieux et recueillis, amoureux, avant tout, d'impressions profondes et progressives, demandant qu'on les émeuve et qu'on les enlève aux réalités d'hier et d'aujourd'hui, c'est grand' pitié de voir décorés du nom de paysages historiques les tableaux qu'on nous envoie de Rome, et qui, pour s'appeler d'un nom italien, n'en sont pas moins, grâce au système qu'ils représentent et qu'ils expriment, grâce aux lois symétriques auxquelles ils se soumettent, très inférieurs à nos rues et à nos grandes routes. Vraiment c'est bien la peine d'aller chercher si loin de lignes et des masses, d'aller s'éclairer du soleil de Florence ou de Naples, pour rester si fort au dessous de la nature qui nous entoure, des spectacles qui nous assiégent et que nos yeux rencontrent à cent pas de la ville.

Que si l'on se reporte idéalement à l'impression douloureuse que de pareilles œuvres doivent produire sur l'ame d'un véritable artiste, on comprendra sans peine que M. Paul Huet ait ouvert et suivi la voie qu'il

s'est faite, et qu'il ait trouvé des hommes prêts à marcher sur ses traces. Lui aussi, il veut la nature et la réalité, mais la réalité vraie, c'est-à-dire poétique, vivement sentie, finement et courageusement étudiée; il veut surtout traduire ses impressions personnelles et intimes. Il n'a pas comme tant d'autres l'orgueilleuse présomption de faire le portrait en pied d'un parc ou d'un ruisseau. Il voit, il regarde, il s'en va, il se souvient, et emporte avec lui des traces ineffaçables, des gages certains de ses voyages et de ses études; puis quand vient l'heure de l'invention, quand il veut composer, il choisit dans ses souvenirs, il fait dans ses croquis un triage sévère, il rallie et groupe les élémens que la nature lui donne, autour d'une idée grande et poétique. Il se propose une impression à produire, un effet à atteindre, un but à toucher, et une fois à l'œuvre, il lutte selon ses forces, avec un louable courage, pour accomplir son projet. Le succès a-t-il couronné ses efforts? Oui, si l'on compare le pas qu'il vient de faire à ses premiers débuts. En 1827, il n'avait pas encore claire.

ment dégagé la valeur de la lettre qu'il cherchait, il n'avait pas encore résolu, même approximativement, le problème qu'il avait posé. Cette année, s'il n'a pas trouvé le caractère définitif, la forme dernière et irrévocable à laquelle il prétend s'arrêter, s'il n'a pas encore pleinement révélé la poésie qui lui tient au cœur, au moins pouvons-nous assurer que l'initiation pittoresque commencée il y a quatre ans est aujourd'hui fort avancée. Involontairement, par un soudain et inévitable retour de pensée, les débuts de M. Paul Huet rappellent les premières Méditations de Lamartine. En présence de ses œuvres comme à la lecture des Méditations, on éprouve la même impression; c'est la même rêverie vague et immense, le même entraînement vers des pensées graves et indéfinissables; on voit s'ouvrir devant soi le même horizon lointain et infranchissable.

Convient-il que la peinture, qui, de toutes les formes de l'imagination, est la plus positive et la plus réelle, se propose et tâche de réaliser et de traduire de semblables impressions? Appartient-il au pinceau de lutter avec

la poésie et la musique, de prétendre comme elles à la fantaisie, à la fantaisie pure? De pareilles et si délicates questions ne sauraient se résoudre, en théorie, d'une façon décisive. Il n'appartient qu'à l'histoire de les trancher.

Nous choisirons, entre les nombreux paysages de M. Paul Huet, le plus important et le plus élevé, et que le *Livret* désigne ainsi : *Le soleil se couche derrière une vieille abbaye située au milieu des bois*. L'exécution générale de ce tableau révèle bien évidemment *un parti pris* évidemment nouveau. Dans la pensée de l'artiste, la nature extérieure n'est poétique et grande, capable de saisir et d'attacher, qu'à la condition d'être aperçue par masses et par lignes tellement distribuées et coordonnées ensemble, que les unes soient éteintes et sacrifiées, les autres éclatantes et enrichies au profit d'un effet voulu. Il répugne aux détails; il néglige à dessein et en vue d'une intention plus haute ce qui, dans la vie et dans les spectacles de tous les jours, nous frappe médiocrement ou ne produit sur nous qu'un effet mesquin et prosaïque ; mais ici l'abus est bien près de

l'usage. Heureusement M. Paul Huet n'est pas tombé dans le même défaut que Martyn. Il n'a pas, comme lui, substitué à l'impression pittoresque une impression purement poétique. Il n'a pas méconnu comme lui la mission spécial. de la peinture. Sans nul doute il y a plusieurs critiques et même de très graves à faire dans son grand paysage. Le fond de son allée à gauche est cerné et mat. L'arbre dépouillé et chauve qui monte jusqu'au cadre du même côté, n'est pas heureux, ou du moins se termine sèchement. C'est peut-être vrai, mais ce n'est pas d'une vérité bien choisie. J'aime et j'admire le ciel et les deux tours de l'abbaye; l'eau est transparente et vive; les arbres s'y mirent et s'y réfléchissent harmonieusement; mais je ne saurais accepter les cerfs et les daims que l'auteur a placés dans ses clairières. Pour le cerf du premier plan, passe encore; le modelé en est peut-être un peu dur, le ton n'est pas heureux; mais au moins sa forme est appréciable. Quant à ceux du fond, ils ne valent absolument rien. Ces défauts très réels pourraient facilement être corrigés.

Avec un peu de bonne volonté et quelques jours d'étude d'après nature, l'auteur arriverait facilement à de meilleurs résultats.

Je ne parle pas, et pour raison, de quelques paysages moins importans, exécutés dans la première manière de l'auteur, d'un caratères indécis et confus, dans lesquels on saisit difficilememt l'intention qu'il s'est proposée. Pour juger ses principes et l'école qu'il fonde, il faut le prendre à son dernier mot, au dernier développement de sa volonté.

Or, et malgré nos critiques, malgré l'exécution incomplète de plusieurs parties, malgré ce qui manque à plusieurs élémens du tableau, pour être possibles, il résulte de l'œuvre générale un effet grand et poétique, une pensée intime et profonde. C'est à coup sûr, et quoi qu'on dise, le plus beau, le plus vrai paysage du Salon. Ce n'est pas une chose parfaite, et l'artiste a encore de grands progrès à faire, pour bien faire, même selon ses principes, pour se contenter lui-même. Mais il faut se défier des choses parfaites du premier coup. Un caractère parfait, une tête parfaite, un livre parfait, sont souvent tout

simplement parfaitement nuls et inoffensifs. Là où rien ne blesse, on regrette souvent l'animation et la vie. Pour les jugeurs, cela vaut mieux. Mais pour ceux qui sentent et qui pensent, c'est une douleur vraie, ce n'est pas vivre et jouir.

## CHAPITRE IX.

MM. A. et T. Johannot, MM. Lugardon et Bonnefond.

Le public et les artistes conservent tout récent encore le souvenir du *Roi de Bohême;* personne n'a pu oublier les délicieuses et fantasques inventions dont M. Tony Johannot a su embellir ce ressouvenir ingénieux de Sterne, de Rabelais et de Beroald de Verville. Il faut aller en Angleterre chercher Cruikshank pour trouver quelque chose à opposer aux compositions variées et indevinables de Tony Johannot. Sans lui, en effet, Charles Nodier n'eût pas été complétement compris. C'est une forme nouvelle et vivante ajoutée à sa pensée, c'est une note inattendue, un son imprévu, un accord inouï sur l'instrument qu'il manie si habilement. Tony Johannot lui a rendu le même service que Cruikshank aux admirables pam-

phlets publiés sous George IV, et dont l'aristocratie anglaise s'égayait tous les soirs. Il a fait pour Nodier ce que Delacroix a fait pour le *Faust* de Goëthe, ce qu'il fera peut-être pour le *Goetz* de Berlichingen. C'est un bonheur bien grand et bien réel pour un artiste, quel qu'il soit, de voir sa pensée, qu'il a conçue et rêvée complète et armée de toutes pièces, mais qu'il a, malgré lui, livrée aux curieux, boîteuse et mutilée, renouvelée, rajeunie, complétée par une métamorphose habile, par un nouvel effort de l'art, mais de l'art aidé d'autres moyens; et ainsi Smirke a traduit *Gilblas* et *Don Quixote*; et, sans nul doute, Le Sage et Cervantes s'en trouvent bien.

Mais, dans le *Roi de Bohême*, Tony Johannot ne s'était montré à nous qu'à l'aide d'un artiste habile et fidèle, mais qui n'était pas lui, qui respectait jusqu'aux moindres détails de sa fantaisie, mais qui, cependant, lui était indispensable, dont il ne pouvait pas se passer. Sans Porret, nous n'aurions pas les croquis du *Roi de Bohême*.

Les eaux fortes dessinées et gravées par

MM. A. et T. Jouhannot pour les romans de Fenimore Cooper, égalent ce qu'on connaît de mieux en ce genre.

Mais tous deux ont bientôt compris tout ce qu'il y a de lent et de monotone dans la gravure, si habile et si souple qu'elle soit. Ce n'a été pour eux qu'un laborieux acheminement vers un art plus complet et plus haut, vers la peinture. Ils n'ont étudié à aucune école, ne se sont formés aux leçons d'aucun maître; ils ne doivent qu'à eux-mêmes et à eux seuls le talent original et personnel qu'ils viennent de révéler dans une langue nouvelle. Cette langue, qu'ils ont apprise comme par improvisation, ils ne la parlent pas encore avec une aisance complète. Parfois on sent que l'instrument ne se plie pas docilement à tous les caprices de leur imagination; mais cette hésitation, bien naturelle et bien excusable, ne saurait durer long-temps. Encore quelques mois, et ils auront complétement aplani tous les obstacles qui ralentissent leur marche. Qu'il se défient pourtant de leur prodigieuse facilité. A mesure que les moyens mis

en usage deviennent plus variés, plus complexes, à mesure qu'il est permis de lutter de plus près avec la nature, la critique devient plus exigeante et plus sévère. Ce qui était permis dans une eau forte, ce qui satisfaisait dans une gravure sur bois, ce qui, grâce à l'habileté de Porret, pouvait raisonnablement passer pour un croquis à la plume, ne suffit plus dans la peinture à l'huile. Les tableaux exécutés pour Walter Scott par MM. A. et T. Johannot, et dont plusieurs déjà, et la meilleure partie, sont connus par la gravure en taille douce, se ressentent un peu des premières études des auteurs. C'est la même facilité abondante et sûre d'elle-même, habituée à l'improvisation, singulièrement heureuse dans ses fantaisies, c'est un choix éclatant et varié de tons et de couleurs, mais ce n'est pas de la peinture solidement faite. Sous le bien qu'on y trouve, on devine le mieux, et l'on a tout lieu d'espérer que le mieux ne se fera pas long-temps attendre. Dans cette vivante galerie de cabinet, on peut saisir et suivre de nombreux progrès.

Le *Don Juan* de M. A. Johannot, *une scène de campagne* de Tony, sont recommandables sous plusieurs rapports, et supérieurs aux compositions que nous venons de mentionner. Le modelé est plus serré; il y a plus d'air, plus de profondeur, moins de timidité dans l'exécution, un empâtement de couleur plus osé, et d'un meilleur effet. C'est une peinture plus solide.

*Une Arrestation*, par M. A. Johannot, est le premier ouvrage important de l'auteur. C'est la première fois qu'il s'essaie dans un cadre un peu large, où il ait ses coudées franches, où ses acteurs puissent lever la tête, élargir leurs poumons, se parler à distance et vivre à l'aise leur vie de tous les jours. Or ici, et eu égard aux premières habitudes, aux études antérieures de l'artiste, c'était une besogne toute nouvelle, un instrument dont il fallait deviner ou apprendre le doigté. L'épreuve était difficile et dangereuse à tenter, surtout à l'époque où nous sommes, au milieu de trois mille ouvrages qui depuis deux mois nous ont rassasiés et gavés de peinture; il ne fallait pas une har-

diesse médiocre pour débuter dans une voie nouvelle devant un public blasé, causeur et frivole, qui dort aux grands airs et qui surveille aux notes fausses, qui écoute le *Fidelio* avec indifférence, et qui applaudit dans le *Freyschütz* le chœur des chasseurs, c'est-à-dire le pire et le plus trivial de tous les morceaux de la partition. Eh bien! M. A. Johannot n'a pas hésité un seul instant, et il est sorti de l'épreuve avec un rare bonheur; il a gagné dans ce travail de nouvelles qualités, et cependant l'intérêt sérieux que nous inspire le talent pittoresque de M. A. Johannot, l'intime et involontaire sympathie qui nous rattache à lui, nous oblige de lui soumettre plusieurs critiques très graves, qui ne sauraient diminuer en rien le mérite réel de son tableau, mais qui, bien méditées, et patiemment vérifiées sur la toile, pourraient l'inviter à un travail nouveau, et ajouter à sa composition ce qui lui manque, l'unité.

La scène se passe sous le cardinal de Richelieu, peu importe; c'est aujourd'hui un mérite mesquin que la fidélité historique. L'érudition court les rues, l'art ne vit pas de

la forme d'un meuble, de la ciselure d'un anneau ou de la coupe d'un pourpoint. Les romans historiques, les drames historiques, la peinture historique, la politique historique, sont assurément de très belles choses, quand on sait les bien faire; mais l'histoire ne saurait créer de toutes pièces des romanciers, des dramatistes, des peintres ou des hommes d'état. Elle donne le vêtement; mais sous la cuirasse ou le manteau, au temps de la fronde ou de la ligue, il faut sentir battre un cœur d'homme, et voilà ce que les livres de toutes les bibliothèques du monde ne sauraient suppléer.

Et ainsi nous négligerons à dessein de remercier M. A. Johannot de sa fidélité, de son scrupule à reproduire les costumes du temps. C'est aujourd'hui en peinture ce qu' est l'orthographe dans un livre. On n'est pas symphoniste, parce qu'on a l'oreille juste, parce qu'on ne brise pas la mesure. Donc, si M. A. Johannot a sincèrement étudié le caractère extérieur attribué à la date de son sujet, tant mieux pour lui; mais sa peinture n'est pas là. Après un examen attentif de son

tableau, il nous a semblé que la poésie et l'intérêt étaient éparpillés, que la composition n'était pas reliée d'une façon assez serrée, que tous les masques de ses acteurs étaient uniformément expressifs, que toutes les physionomies étaient également tendues, qu'il y avait dans l'accent de toutes ses figures quelque chose de criard et d'aigu; en regardant successivement tous les personnages du drame, on regrette que pas un n'ait été sacrifié à propos, rejeté dans l'ombre, que pas un n'ait consenti à parler plus bas pour permettre aux autres de se faire entendre. Or, il en est résulté un grave inconvénient. L'intérêt n'est pas concentré, et on pourrait volontiers décomposer l'action, non pas en épisodes successifs, ralliés et groupés ensemble autour d'un pivot commun, mais en quatre actions partielles, également importantes, indépendantes l'une de l'autre, complètes à elles seules; on peut commencer de gauche à droite, et l'on trouve quatre groupes auxquels l'auteur a également départi et avec une égale générosité l'expression pathétique qu'il entend si bien et dont il dis-

pose à son gré. Que s'il eût voulu éteindre deux de ces groupes au moins au profit des deux autres; si le vieux serviteur, admirable d'ailleurs en lui-même, eût sanglotté moins haut; si les soldats eussent acquis moins d'importance dans l'exécution; si le vieux père eût été placé plus près de son fils qu'on vient arrêter, afin de confondre dans une seule et même pensée l'intérêt qu'il inspire; à ce qu'il semble la composition que nous avons sous les yeux eût été tout à la fois plus énergique et plus vraie. L'exécution eût été plus rapide, et l'effet plus sûr. Au reste, nous n'avons pas la prétention de défaire et de refaire ce qui est fait. Nous livrons nos doutes et nos critiques à l'auteur. Qu'il en fasse tel usage qu'il lui plaira. Qu'il les suive ou qu'il les néglige, peu importe, il se corrigera nécessairement dans une prochaine composition, ce qui vaudra beaucoup mieux encore.

M. Lugardon, de Genève, a envoyé d'Italie deux compositions intéressantes, dont les sujets diffèrent entre eux et dont l'exécution n'est pas non plus absolument pareille. Les dates de ces deux tableaux sont-elles distan-

tes et lointaines? je n'en sais rien; mais ce qui m'a frappé, c'est dans le plus important des deux, emprunté à la patrie de l'auteur, le souvenir de M. Ingres, et dans le second, qui représente un vœu italien, le souvenir d'Andréa. Ces deux manières, on le sait, ne sont pas contradictoires. Raphaël et Andréa se touchent par plusieurs points; mais il y a cette différence entre eux, que l'illustre auteur de l'*Homère* et de l'*Odalisque* prétend plutôt reproduire le premier que le second. Ainsi, dans le premier tableau de M. Lugardon, l'imitation était médiate, dans le second elle était immédiate. Dans le premier, c'était Raphaël vu à travers M. Ingres; dans le second, Andréa vu directement. Nous aimons mieux et de beaucoup le *Vœu* que la *Prise d'un château*. Dans le *Vœu* il y a des portions admirablement faites, des mains surtout, qu'Andréa n'eût pas dédaignées, des étoffes traitées avec une exquise souplesse, des plis inventés et rendus à merveille. Toute la scène est composée et traduite avec une délicieuse simplicité; mais ce n'est malheureusement qu'un pastiche, et, si habile et si in-

ingénieux qu'il soit, nous ne saurions lui attribuer une importance qu'il ne mérite pas.

La *Prise d'un Château*, scène du quatorzième siècle, renferme plusieurs morceaux habilement faits; la jeune fille qui étreint son amant, est d'un mouvement heureux. Le drame est volontiers vivant et animé; mais à regarder attentivement tous les acteurs, il semble qu'ils n'aient aucune épaisseur appréciable, qu'ils soient découpés en carton ou en papier. Ce sont d'ingénieuses et vives silhouettes, mais ce ne sont que des silhouettes.

Nous conseillons à M. Lugardon de voir par lui-même, d'exécuter d'après nature et de ne suivre plus ni M. Ingres ni Andréa. Au delà de certaines études, l'imitation est toujours funeste. Quelquefois, je le sais, il arrive que des talens élevés y persistent; mais le plus souvent ils professent un culte qu'ils ne réalisent pas. M. Ingres croyait encore imiter les loges du Vatican en créant son *Homère,* comme Châteaubriand parlait de Racine et de Fénélon en écrivant *René,* comme Dante parlait de Virgile en écrivant

sa *divine comédie*. Tous les trois se sont trompés, mais la postérité leur pardonne.

Le courage et les progrès de M. Bonnefond ont acquis aujourd'hui une populaire célébrité. Nous souscrivons de bon cœur aux applaudissemens unanimes qui ont accueilli et soutenu les transformations successives et de plus en plus heureuses de son talent. Le travail et la persévérance ont cette fois porté leurs fruits. M. Bonnefond a complétement dépouillé le vieil homme; il s'est frayé en Italie une voie nouvelle et laborieuse. Ses premiers pas ont été pénibles et mêlés sans doute d'amers regrets, de ressouvenirs cuisans. Renoncer au succès éclatant qu'il avait rencontré à ses premiers débuts, à l'empressement religieux, à l'enthousiasme, et presqu'à l'adoration de sa ville natale, pour aller s'ensevelir dans les galeries de Florence et de Naples; recommencer toute son éducation pittoresque, désapprendre avec une sincérité complète tous les moyens qu'il avait jusque-là mis en usage, et qui lui avaient si bien réussi; pour mettre à exécution un pareil projet, il fallait une conscience bien

profonde et bien vraie de l'avenir, une vocation bien décidée. Cette conscience et cette vocation n'ont pas manqué à M. Bonnefond ; il faut l'en féliciter.

Le plus important des tableaux qu'il a envoyés au Salon de cette année, révèle une ardeur louable à reproduire la nature jusque dans ses moindres détails. Il y a dans l'exécution de cette composition plusieurs qualités très louables, et entre autres une couleur assez bonne et assez harmonieuse. Ce que j'y blâmerai surtout, c'est le défaut de hardiesse. Ses têtes sont d'une expression bien choisie et grave et recueillie. Le sujet est bien compris. Mais évidemment l'auteur ne s'est pas encore satisfait lui-même. Il n'a pas encore acquis toute la souplesse à laquelle il arrivera sans doute. Et puis son travail est peut-être un peu trop *successif*. Il ne va peut-être pas assez vite après avoir une fois conçu et arrêté ce qu'il veut. Au moins c'est à cette cause présumée que nous attribuons l'absence de grandeur et de majesté qui règne sur toute la toile. Comme toutes les parties, mortes ou animées, sont traitées avec la

même importance, il en résulte une froideur inévitable, une monotonie d'impression singulièrement défavorable à l'artiste. Mais qu'il persévère avec sécurité, et il obtiendra certainement un succès éclatant et durable. Que si, contre notre attente, il s'arrêtait en chemin, si sa peinture de cette année était son dernier mot, alors il faudrait déclarer non avenues les espérances les plus légitimes, les plus justes prétentions. Dans un an peut-être nous saurons à quoi nous en tenir.

## CHAPITRE X.

L'École romaine.

L'école romaine n'est pas morte. On avait annoncé partout son décès et ses funérailles; la nouvelle est controuvée, et l'Institut peut la démentir lestement. MM. Lethière, Debay et Orsel, sont là pour constater l'existence des bonnes doctrines qu'on croyait abandonnées sans retour. Ce n'est pas nous à coup sûr qu'on accusera de mettre sur la même ligne *Virginie, Lucrèce* et *Moïse;* nous savons toute la distance qui sépare ces trois compositions, toutes les différences qui distinguent ces derniers et fidèles disciples de la peinture sculpturale de feu David.

M. Lethière doit mourir dans l'impénitence finale : il faut absolument désespérer de son salut, il ne se convertira pas; ni paroles ni silence n'agiront sur sa conscience

obstinée et invulnérable. Aux paroles il répondra par le mépris, au silence par le dédain. Il saura bien, en se déclarant à lui-même qu'il est satisfait de son œuvre, protester contre l'injustice du public, contre la jalousie de ses contemporains.

M. Debay, encore ivre des succès de l'Académie, encouragé à Paris, choyé à Rome, solennellement félicité par l'Institut, complimenté par ses camarades, que son exemple et ses succès ont piqué d'émulation, se confie paresseusement dans sa gloire, et croit complaisamment à sa durée inaltérable. A la bonne heure. Avec la prodigieuse facilité dont il a déjà donné tant de preuves, il pourra sans peine couvrir encore plusieurs trentaines de toiles comme celle que nous avons cette année. Malgré les rudes coups portés à *Tite-Live* par la critique allemande, il trouvera sans peine dans l'histoire romaine de quoi nourrir sa verve et son imagination; et pour peu qu'on l'en prie, je le crois capable de composer à lui seul une riche galerie.

Quant à M. Orsel, il y aurait certainement de l'injustice à le traiter sur le même pied

que MM. Lethière et Debay. Évidemment, chez lui, il y a progression, progression constante; il a profité avec une louable patience des récentes découvertes de l'érudition moderne; il n'a rien répudié de toutes les révélations que l'expédition française et les voyages postérieurs entrepris par les savans de toute nation ont successivement accumulées au profit de l'histoire et de la philologie. Il a sérieusement étudié les costumes et les monumens égyptiens. On voit bien que le musée Charles X lui est familier; mais ce qui lui manque, ce que le séjour des galeries, ce que la vue habituelle et l'étude laborieuse des papyrus et des sphinx ne sauraient donner, quoi qu'on fasse et qu'on veuille, c'est la poésie de son sujet. Je vois bien, en effet, sur la toile de M. Orsel, des vêtemens égyptiens, des caractères hiéroglyphiques, des murs de granit; mais les têtes qui vivent au milieu de tout cela, reproduisent et rappellent le type grec et rien de plus. Déshabillez tous ces acteurs, et au lieu de Pharaon et de Moïse, vous aurez à votre gré Alexandre ou Alcibiade.

C'est que M. Orsel ne pouvait pas désapprendre les habitudes de toute sa vie; c'est que les querelles de MM. Young et Champollion ne peuvent changer la direction primitive de ses études; c'est que sa manière exclusive de concevoir la beauté ne saurait s'agrandir et s'assouplir au gré de l'érudition et de sa volonté.

Et ainsi, sauf le titre du *Livret,* sauf les costumes, d'ailleurs très fidèlement exécutés, son *Moïse* n'est ni plus ni moins biblique, ni plus ni moins égyptien que tant d'autres compositions qui, tous les ans, s'entassent par centaines dans les magasins de l'État, et qui vont ensuite peupler les églises des départemens. Il y a d'ailleurs, dans le tableau de M. Orsel, un talent très réel; mais c'est un talent gaspillé, un talent incomplet, une œuvre fausse, artificielle, dénuée de poésie et de vérité.

Donc l'école romaine n'est pas morte, et nous venons de constater son existence. Combien d'années lui reste-t-il encore? Je ne crois pas que les calculs les plus complaisans puissent trouver un chiffre bien élevé; mais cependant il ne faut pas désespérer de

voir reparaître les derniers champions au prochain Salon. Qu'il nous suffise aujourd'hui d'enregistrer comme souvenir que la *Lucrèce* de M. Debay est absolument nulle, que la *Virginie* de M. Lethière, très inférieure à son *Brutus*, douée à profusion de plusieurs types de laideur, d'une couleur fausse, n'ajoutera rien au nom de l'auteur, que toute la composition consiste dans un entrelacement inextricable de bras et de mains, d'ailleurs exécutés dans un principe tout-à-fait sculptural, que le sujet tel que le peintre l'a traité n'est guère plus romain que la tragédie de Knowles que nous avons vue récemment à Paris.

Que si l'on essaie de rechercher pourquoi la viabilité de l'école romaine est si gravement compromise, on s'aperçoit bien vite que ce fait, si grave et si triste pour les élèves des deux académies de Paris et de Rome, ne tient pas seulement à l'invasion des nouvelles doctrines, mais bien aussi à nos mœurs politiques, à l'établissement définitif du principe démocratique.

Les Romains de David étaient possibles et

intelligibles au milieu de la gloire du consulat, de la pompe de l'empire. La vie parlementaire des deux restaurations, les luttes dialectiques de tous les jours, le désabusement de toutes les illusions, la ruine de toutes les majestés, l'ébranlement de toutes les croyances, devaient amener et ont amené la perte de la peinture romaine. Le succès des *Sabines* et des *Horaces* reposait sur une foi puérile, sur un respect ridicule pour les études de collége. Les travaux de la critique allemande et française ont remis le peuple souverain à sa vraie taille. Aujourd'hui que nous les avons mesurés, nous les voulons bien tels que Shakspeare nous les a montrés dans *Jules César* et *Coriolan;* mais autrement nous n'en voulons plus. De chair et d'os, parlant, agissant comme nous, animés de nos passions, ignobles et salis par les mêmes vices, rongés par les mêmes désirs, d'or et de boue, à la bonne heure; mais ciselés en marbre, posés pour le spectacle, groupés en masses régulières et symétriques comme les bas-reliefs d'un tombeau, la chose est aujourd'hui impossible.

A Dieu ne plaise pourtant que je prétende rabaisser le mérite réel de David; il est venu à son heure, il a lutté violemment contre le courant de dévergondage qui menaçait de tout entraîner, de tout détruire. David nous punissait et nous guérissait de Boucher et de Vanloo. Géricault nous a dédommagés de David.

Et puis, il ne faut pas oublier que du sein même de cette école, si maniérée, si fausse, si maladroitement amoureuse de l'antiquité, si malheureusement éprise d'un type étroit et convenu, il est sorti un grand peintre, aujourd'hui ingratement oublié, dont les œuvres décrépites semblent presque renier ses premiers et magnifiques travaux. Gros, qui n'a envoyé au Salon de cette année que deux portraits détestables, qui, au Salon de 1827, avait si piteusement affublé Charles X, et qui l'avait juché sur un cheval de soie et de carton, Gros a peint *Eylau*, *Aboukir* et *Jafa*. Ces trois magnifiques épopées ont placé d'un seul coup la France à côté de l'Italie. Raphaël et Michel-Ange avouent pour leur frère le grand artiste, le poète sublime à qui

nous devons ces compositions homériques. Qu'importe, après cela, qu'il ait torturé l'histoire au gré d'une cour menteuse et ignorante, qu'il ait adonisé quelques douzaines de guerriers saxons, calqué son Charlemagne sur le masque du Jupiter olympien, arrangé comme un ballet toute la race de nos rois pour arriver à la branche déchue? Il avait fait son temps quand on lui confia la coupole du Panthéon; il avait vécu toute sa vie de poète et d'artiste; il avait épuisé pour nos batailles et nos victoires toute sa puissance et toute sa sympathie. Sa main travaillait encore, mais son cerveau, encore préoccupé du passé, n'apportait plus au travail qu'une énergie défaillante; mais il n'a rien à craindre de l'avenir, et, dût-il barbouiller indignement les murs du monument que l'on vient tout récemment de consacrer à la dernière révolution, dût-il défigurer les derniers épisodes de notre gloire nationale, qu'il se console et qu'il se rassure. *Stat nominis umbra.*

## CHAPITRE XI.

MM. Hesse, Court et E. Devéria.

M. Hesse, ancien pensionnaire de l'école de Rome, à qui le ministre de l'Intérieur a récemment confié l'exécution du *Mirabeau* pour la nouvelle chambre des Députés, nous a donné cette année, comme échantillon de son savoir faire, un tableau de petite dimension, *Françoise de Rimini*. A ce qu'il paraît, il réserve ses forces pour son grand œuvre, et il ne fait que peloter en attendant partie. Nous ne le chicanerons pas sur le choix ni le développemsnt de son sujet. Plusieurs compositions délicieuses des écoles italienne et espagnole sont exécutées dans les mêmes proportions, et ainsi l'espace ne lui a pas manqué; mais il nous a été absolument impossible de saisir le mérite de cette pein-

ture, et si ce mérite existe, il y a probablement des procédés particuliers pour le découvrir. Sur ce chapitre, nous renvoyons les curieux aux juges et aux maîtres de M. Hesse. Ç'a toujours été, à ce qu'on dit, un élève studieux et docile. Il n'a jamais, par une ardeur inconsidérée, par une verve tumultueuse, brisé le moule dans lequel les deux académies ont voulu et veulent encore que toute œuvre soit jetée ; mais jusqu'à nouvel ordre nous plaindrons très sincèrement le poète Florentin d'être tombé aux mains d'un pareil interprète. Pauvre poète, à quoi lui a servi d'être l'Homère des temps modernes, de résumer dans une satire immense et variée tous les crimes et toute l'histoire de son siècle ? C'était bien la peine, vraiment, pour venir expier sa gloire et son génie sur la toile de M. Hesse. Or, Dante est là en personne, enveloppé d'un manteau rouge, Virgile est bleu ; pour Françoise et son amant, c'est autre chose, et la royale munificence du peintre les a faits gris tous les deux. Ces quatre personnages qui composent le drame sont jetés au milieu d'une

vapeur indéfinissable. Si le peintre a prétendu donner à son œuvre un caractère mystérieux, à la bonne heure, mais tant pis, car l'épisode de la divine comédie ne la comportait guère. Après le récit de Francesca, Dante s'évanouit et se détache des bras de son guide. Que M. Hesse aille revoir au Luxembourg le *Dante* d'Eugène Delacroix, et qu'il apprenne à comprendre et à traduire le poète Florentin.

M. Court, connu par plusieurs succès honorables, lauréat de l'Académie, à qui nous devons une magnifique étude de *Déluge*, très supérieure comme anatomie et comme dessin au *Déluge* de Girodet qui obtint le prix décennal, à qui M. Gros n'a pu pardonner encore cette première œuvre, osée et presque vraie, qui, en souvenir de son *Hippolyte* rose et violet, a fait ensuite, pour se réconcilier avec son maître, une *Érigone* bleue et violette; M. Court, qui nous a envoyé de Rome la *Mort de César*, et qui a concouru récemment pour les trois tableaux de la chambre, n'a donné au Salon de cette année qu'une demi-douzaine de portraits. Il a eu

tort selon nous. Car la nature de son talent, très réel d'ailleurs, ne l'appelle pas à ces sortes de travaux; et puisqu'il avait, dans son *Boissy d'Anglas*, recommencé sa *Mort de César*, à laquelle il paraît tenir beaucoup, pour Dieu, que n'envoyait-il son *Boissy d'Anglas?* Ses portraits ne valent rien. L'exécution en est sèche et dure, la couleur fausse et monotone. Le dernier portrait de femme qu'il a mis au Salon, est peut-être le plus désespérant de tous. Le type de la tête est gracieux et grave. Mais de bonne foi y a-t-il une femme sensée qui voulût consentir à se voir ainsi sculpter en bois? C'est précisément parce qu'on devine, sous ce portrait si malheureux, une admirable figure, qu'on regrette la transformation que le peintre lui a fait subir. Les cheveux surtout sont inconcevables, et ressemblent volontiers à des sangsues. Les mains et les accessoires ne sont guère plus excusables, et révèlent d'une façon décisive une complète incapacité pour le portrait. Que M. Court se résigne, qu'il s'en tienne au *Déluge* et à la *Mort de César*, ou qu'il essaie de traiter des sujets du même

genre. Puisqu'il sait peindre le nu, qu'il le peigne. Mais qu'il ne s'abuse pas sur le succès de ses trois esquisses. Le public en ces sortes de questions est rarement bon juge, il va volontiers au plus pressé; il se connaît en peinture comme un ivrogne en vin, comme un libertin en beauté. Le caractère uniformément mélodramatique de ses trois compositions a dû séduire et a séduit les curieux, il n'en pouvait être autrement.

M. E. Devéria, qui a débuté dans la carrière d'une façon si éclatante et si heureuse, n'obtient pas au Salon de cette année le même succès qu'en 1827, et aussi, il faut l'avouer, les tableaux qu'il a envoyés n'ont pas le même mérite que la *Naissance d'Henri IV*. Malgré les critiques et les récriminations, c'était une belle et simple composition; et bien que le souvenir et l'imitation de Paul Véronèse sautent aux yeux, encore est-il vrai que pour imiter de cette sorte, il faut un talent singulièrement souple et varié. La *Mort de Jeanne d'Arc,* une *Scène de la Fronde,* un *Bal chez le duc d'Orléans,* louables sous plusieurs rapports, méritent cependant des critiques

très sévères. La *Jeanne* manque d'action et de gravité ; la *Pucelle* est jolie et n'est pas belle ; c'est une sainte déjà déjà canonisée, ce n'est pas une jeune fille qui meurt, et qui mêle à ses derniers vœux, à sa pieuse résignation, des larmes amères, qui regrette la vie en montant au ciel. L'héroïne, telle que le peintre l'a conçue, n'a ni la poétique sublimité de l'Iphigénie française, ni la naïve vérité de l'Iphigénie d'Euripide. Plusieurs morceaux de cette toile, entre autres les évêques de droite, sont admirablement traités, le talent de l'auteur s'y retrouve tout entier. Le *Bal* et une *Scène de la Fronde* papillottent aux yeux, et ne sont pas rendus avec assez de conscience. La couleur en est généralement harmonieuse et vraie ; mais, outre les défauts de la composition et du drame proprement dit, le dessin n'a pas toute la sévérité convenable.

M. E. Devéria achève en ce moment au Louvre, un plafond emprunté au siècle de Louis XIV, et ceux qui ont été admis à le voir assurent que cette nouvelle composition ne le cède en rien à la *Naissance d'Henri IV*. Nous verrons bien.

Nous avons revu avec plaisir l'esquisse du *Serment du 9 août*. D'un consentement unanime, les artistes et les critiques avaient placé celle de M. E. Devéria au dessus de toutes les autres; mais on lui a fait la même justice qu'à MM. Chenavard et Delacroix.

Et à ce propos, nous ne pouvons nous défendre de blâmer sévèrement l'autorité, qui, sous une apparence de générosité impartiale, et en se dépouillant de toute responsabilité, livre ainsi pieds et poings liés, la jeune peinture aux maîtres émérites qu'elle a reniés depuis long-temps.

Qu'arrive-t-il, en effet? c'est que la génération nouvelle qui s'élève et qui grandit, composée surtout de talens individuels et distincts, libre, allant où elle veut, suivant avec complaisance ses moindres caprices, ne saurait faire cause commune et se coaliser, comme l'Institut actuel et l'Institut futur. Car on le sait, le prix de Rome est un marchepied indispensable, mais sûr pour arriver à l'Institut.

Je sais qu'on m'objectera que Gros a obtenu la plupart de ses travaux au concours;

mais de son temps il n'y avait qu'une école, et il était le premier de ses camarades. Mais supposez un instant qu'il eût soutenu avec les élèves de Boucher la même lutte que Delacroix soutient aujourd'hui contre les caudataires de David, et dites si nous aurions les batailles du consulat et de l'empire.

Or, le *Mirabeau* de M. Chenavard, le *Boissy d'Anglas* de Delacroix, le *Serment* d'E. Deveria, promettaient à la France d'admirables compositions; mais ils avaient affaire à une armée de lauréats dès long-temps aguerrie, à une phalange sacrée, inentamable, indestructible. MM. Coutan, Hesse et Vinchon, qu'aucune œuvre passable ne recommande à l'indulgence de la critique, vont donner d'ici à trois ou quatre ans, trois compositions décrépites et chétives, irréprochables sous tous les rapports, mais détestables, mais nulles, mais honteuses pour l'école qui les produit, honteuses pour l'autorité qui les accepte et qui les demande.

Il reste encore deux tableaux à donner. Que le ministre, aujourd'hui qu'il est temps encore, se hâte de réparer une première

faute; qu'il désigne lui-même, fût-ce au hasard, ou d'après une popularité établie, les peintres à qui ces travaux devront être confiés. La loterie ou le doigt mouillé vaudraient mieux cent fois que les jurys tels qu'il les compose. Le talent vrai, le talent indépendant, placé en dehors des intrigues et des coteries, aurait des chances plus nombreuses et plus réelles.

Que si, contre notre attente, le ministre persistait dans la voie où il est entré, alors il faudrait prier hautement l'autorité de ne plus *protéger* les arts, il faudrait les abandonner à eux-mêmes, les livrer à la libre concurrence, et peut-être alors devrait-on adopter le soumissionnement cacheté, comme pour les fourrages et l'équipement de l'armée.

Il nous en coûte d'avoir à dire des paroles amères contre une administration pleine de bonne volonté sans doute, mais ignorante, mais paresseuse à s'instruire, laissant tout faire pourvu qu'on ne la trouble pas et qu'on ne lui impose pas de nouvelles obligations. Mais, pour Dieu, puisqu'elle gouverne les

arts, qu'elle s'informe de l'état des arts ; et puisqu'elle veut et prétend les encourager, qu'elle sache au moins ceux qui méritent ses encouragemens et ceux qui en sont indignes.

## CHAPITRE XII.

MM. H. Vernet, Léopold Robert et Champmartin.

Les nouveaux venus se pressent en toute hâte et rajeunissent heureusement le Salon. C'est avec une joie sincère et vive que nous avons appris l'arrivée des nouveaux tableaux de MM. Horace Vernet, Léopold Robert et Champmartin; et, bien que nous ayons déjà essayé de caractériser ailleurs le talent spécial et individuel de ces trois artistes, nous y reviendrons volontiers, et nous chercherons, en étudiant attentivement les œuvres nouvelles qu'ils nous ont envoyées, à pénétrer plus profondément dans la nature de leur vocation et de leur puissance.

Le directeur de l'Académie de Rome nous a donné un portrait et deux paysages. Ces trois tentatives sont, à ce qu'il semble, ab-

solument neuves pour le sujet et la manière ;
elles s'éloignent de plus en plus de ses premières et ingénieuses improvisations ; c'est
une abjuration officielle, une complète abnégation de sa première et populaire renommée ; c'est une ambition sérieuse et grave
qui prend la place des caprices et des fantaisies de tous les jours. Horace Vernet est las
des succès de salon et d'album : il veut en
finir décidément avec son génie de boutade;
il prétend à de plus hautes destinées ; il veut
peupler les galeries, et graver son nom dans
la mémoire publique à côté des grands maîtres italiens et flamands. En est-il temps encore, et pourra-t-il, même en lui supposant
la plus courageuse et la plus énergique persévérance, désapprendre le souvenir de ses
premiers succès, oublier le facile moyen de
les conquérir, et recommencer sur nouveaux
frais une réputation incertaine et pénible ?
le temps des études sérieuses n'est-il pas évanoui pour lui ? On cite, je le sais, un sage de
Rome l'antique, qui à soixante ans se mit
aux lettres grecques. A son âge, arrivé aux
deux tiers de la vie, et après avoir joyeuse-

ment dépensé vingt années au milieu du perpétuel éblouissement des éloges et de l'admiration, après avoir régné si long temps, de roi se fera-t-il sujet, voudra-t-il jouer son passé contre un avenir douteux, et pourra-t-il se mettre à la peinture? Il n'appartient qu'au temps et à l'expérience de décider de pareilles questions; mais pour nous, s'il nous est permis de hasarder une prophétie, nous croyons que M. Horace Vernet ferait mieux de s'en tenir à sa première manière; et, de bonne foi, nous donnerions volontiers tout le *Jules II* et tout le *Philippe-Auguste* pour *Montmirail* et le *Chien du Régiment*. Est-ce à dire pour cela que nous admirons ces deux derniers tableaux? assurément non; mais cependant, et après tout, c'est une agréable peinture. La nouvelle peinture de M. Horace Vernet est-elle pire et plus pauvre? Loin de là; le progrès est même évident et réel, mais il ne suffit pas aux prétentions de l'auteur. Il lui arrive ce qui arrivera nécessairement au plus populaire de nos poètes, à Béranger, s'il dédaigne le *Dieu des Bonnes gens*, et s'il veut jouer au drame et à l'épopée, comme ses amis

en répandent le bruit. Si longue que soit la vie, ce n'est qu'à grand'peine qu'on peut réaliser une idée, et encore le temps et les forces manquent-ils bien souvent pour la suivre sous toutes ses formes, pour épuiser toutes ses métamorphoses et pour en exprimer les dernières conséquences. Henri Monnier a su traduire sur la scène les *charges* qu'il avait dessinées à la plume. C'est un grand bonheur et rare. Il y avait cent contre un à parier qu'il échouerait, et que son masque serait inhabile à reproduire les créations lithographiques qu'il avait semées à profusion. Le premier historien politique de nos jours, le premier orateur de notre tribune, Thiers et Châteaubriand, ont perdu au pouvoir leurs paroles et presque leurs idées.

Que si nous appliquons à M. Horace Vernet ces graves exemples, nous lui conseillerons de continuer ses batailles et ses scènes familières, d'inventer comme par le passé, dans la coulisse d'un champ de bataille, d'ingénieux et touchans épisodes, de résumer tout son talent élégiaque et militaire dans le *Pont d'Arcole* ou dans le *Cheval du trompette;*

mais les salles du Conseil d'état, les plafonds du Louvre, qu'il se garde d'y toucher; qu'il les abandonne à la génération nouvelle, qui s'est fortifiée solitairement par de pénibles études; qui, avant de s'essayer dans une lutte publique, s'est long-temps exercée à toutes les difficultés de son art. Croyez-vous que M$^{me}$ Malibran eût abordé le rôle de *Ninetta* ou de *Tancredi,* si dès long-temps à l'avance elle n'avait assoupli son gosier à toutes les ruses et à toutes les ressources du chant, par des gammes nombreuses et variées? Et ainsi les deux paysages italiens de M. Horace Vernet, faits d'après nature, nous n'en doutons pas, révèlent, il est vrai, un désir sincère d'arriver à la réalité; mais de la volonté à la puissance le pas est immense, incalculable, et ce pas, M. Horace Vernet ne l'a pas fait. Habitué qu'il était depuis long-temps à jeter sur la toile les premières couleurs que lui donnait sa palette, à les mêler au gré de sa fantaisie, sans souci de lutter avec le modèle qu'il n'avait pas sous les yeux, toujours sûr de son fait, toujours habile et complet à sa manière, parce que rien n'était là pour dé-

mentir les assertions de son pinceau, toujours un et rapide, parce qu'il travaillait d'après une idée préconçue et convenue, parce qu'il lisait clairement dans son cerveau sa vérité à lui, médiocrement vraie; dès qu'il a voulu toucher à la nature, rivaliser avec elle, il est tombé en d'inévitables et perpétuelles contradictions; il a voulu étudier minutieusement les feuilles d'un arbre ou la plume d'un oiseau, comme auraient pu faire MM. Huet et Chazal du Jardin du Roi, pour se donner des airs de conscience et d'exactitude; mais de ces feuilles, il n'a pas su faire une branche, il n'a pas su les assembler ni les relier autour d'un tronc. Il copie un caillou, un tertre, une motte de mousse ou de gazon, mais il a fait un terrain plat et mou; il a saisi au passage une nuée capricieuse et mobile, mais son ciel manque de profondeur et de légèreté. On voit très positivement qu'il ne sait pas son métier, parce qu'il commence un métier absolument nouveau. Il y a certainement dans cette peinture incomplète une dépense de bonne volonté très supérieure à celle qu'on pouvait remarquer

dans les premiers ouvrages de l'auteur; mais ici, comme l'artiste a voulu d'un seul coup faire son œuvre et son étude, comme il a voulu mener de front la répétition et la représentation de sa pensée, il a échoué, et il n'en pouvait être autrement. C'est tout à la fois mieux et pire qu'auparavant. Il s'est donné plus de peine et il n'a pas réussi ; il y a six ans il arrivait d'emblée et à moindres frais, aujourd'hui il est resté en chemin, et je le crois sans peine. Il avait à frayer la route qu'il voulait suivre ; il entendait à merveille, dans son système, le *Hussard* et le *Cuirassier;* non pas, il est vrai, à la manière de Géricault et de Charlet. Il n'avait ni l'énergie du premier, ni le naturel du second; mais à défaut de ces deux rares qualités, il possédait une singulière aisance d'attitude, une souplesse prodigieuse d'exécution ; il y avait, qu'on me passe l'expression, une étonnante harmonie de notes mates, étouffées, incomplètes, mais hardiment attaquées; mal soutenues il est vrai, mais bien posées, bien à leur place, faisant bien suite l'une à l'autre. C'était à tout prendre un agréable instrument

dès qu'on en avait pris son parti. On regrettait il est vrai les sons graves et aigus, le son n'avait ni volume ni portée, mais on n'était blessé par aucune note criarde, le clavier était d'accord.

Ces précédentes observations s'appliquent avec une égale rigueur au portrait d'une jeune fille placé entre les deux paysages que nous venons d'étudier. Ici, comme dans ces deux tableaux, on saisit la même lutte maladroite et gauche avec une nature qui n'est pas familière à l'auteur. Le masque, les épaules, la poitrine et les mains sont étudiés, mais comment le sont-ils? Le cou a littéralement l'air de s'enfoncer dans le ciel. Faut-il attribuer cet effet malheureux à l'absence du vernis? Je ne le crois pas; c'est tout simplement parce que l'auteur a cerné les lignes du cou en voulant leur donner de la précision. Le masque est plat, dépourvu de mobilité et de vie; le type de la figure est riche et fin; l'expression est grave, élevée, mais le dessin et la couleur du tableau ont presque réussi à étouffer ces deux hautes qualités. La main gauche, la seule qu'on voie,

car la droite est cachée, est molle et pâteuse ; les veines semées sur le dos de la main sont confuses et indécises, les cheveux seuls et la robe sont habilement traités ; mais cependant sous la robe même, dont les plis sont ingénieusement touchés, dont les reflets jouent à l'œil avec un rare bonheur, on ne sent pas le modelé d'une personne humaine ; c'est une étoffe vraie, mais appliquée sur une surface plate. Je ne parle pas du fond et des accessoires, qui rappellent et méritent les mêmes critiques que les deux paysages. Il est visible que M. Horace Vernet a voulu, dans son portrait, lutter avec M. Ingres, dessiner comme lui, aussi serré, aussi sévère, et de plus, ajouter à ce mérite si difficile une couleur éclatante et simple. Ni le dessin ni la couleur ne nous paraissent justifier cette tentative.

J'aime mieux le nouveau tableau de Léopold Robert, une *Scène de funérailles romaines,* que ses *Moissonneurs.* Je ne prétends pas dire que l'effet en soit aussi saisissant, aussi soudain, aussi harmonieux ; mais à défaut de soudaineté, il a ce qui vaut mieux à mon avis, de la profondeur, et à mesure qu'on

le regarde plus attentivement, on sympathise de plus en plus avec la pensée de l'artiste ; et puis, il faut le dire, dût-on traiter notre parole de paradoxe et de folie, dût-on nous accuser de viser au monopole de la singularité, l'exécution pittoresque des *Funérailles* est très supérieure à celle des *Moissonneurs*. Les détails vivans et les accessoires sont traités avec une souplesse qu'on chercherait vainement dans la grande composition du même auteur. Les attitudes des différens acteurs sont moins cherchées, à ce qu'il semble, et plus heureusement trouvées. Les pénitens du fond sont d'un admirable effet. Toute la scène est empreinte d'une tristesse grave et naturelle. La femme de gauche est d'une belle expression ; peut-être la joue droite est-elle mal à propos glacée de blanc ; c'est la seule trace de mélodrame que j'ai remarquée dans ce drame simple et naïf. Ici, en effet, rien d'officiel et d'arrangé. Des hommes et des femmes qui pleurent ! voilà tout ; mais le style de Léopold Robert a su élever leur douleur jusqu'à la plus haute poésie. Je ne sais pas au juste si la mère,

placée sur le chariot dans les *Moissonneurs*, représente symboliquement ou autrement la vierge Marie, comme l'ont affirmé quelques admirateurs du peintre. Ce que je sais ou du moins ce que je sens, c'est que les différens acteurs du drame sont posés avec une grace et une majesté artificielle, c'est que la nature joyeuse, épanouie, n'est pas ainsi faite.

Que si l'on nous demande comment il arrive que l'admiration publique s'empresse autour des *Moissonneurs*, et passe dédaigneuse et négligente près des *Funérailles* de Léopold, je répondrai qu'il n'y a rien là d'étonnant, rien qui doive surprendre. C'est précisément parce que les *Funérailles* sont d'une plus haute poésie, d'une exécution plus fine que les *Moissonneurs*, qu'elles sont moins saisissables, moins faciles à comprendre; c'est une beauté plus belle pour d'autres yeux, une vérité plus vraie destinée à d'autres intelligences, et nous n'entendons pas faire le procès au goût public; nous approuvons et nous partageons sa première admiration; mais en l'appelant à partager la nôtre,

nous n'espérons pas qu'il se hâte d'obéir.

Un autre tableau de Léopold, le *Désespoir d'une jeune femme* qui voit périr sa famille dans une barque, est d'une belle intention, mais d'une exécution inacceptable. Le geste des bras est beau, mais les bras sont détestables; le dessin et la couleur des flots ne sauraient se concevoir. Je suis encore à comprendre que l'auteur ait envoyé au Salon un pareil tableau; il se devait à lui-même, il devait au public de ne pas gâter son premier succès par de pareilles négligences. Je ne sache qu'une seule classe de gens qui puissent se réjouir de cette méprise, la pire de toutes, les envieux. Le dédommagement, s'il existe, ne les servira guère; mais il peut nuire à Léopold, et nous le plaignons sincèrement. Si après les œuvres qu'il nous a données on pouvait encore douter de son talent, ce tableau seul suffirait à ébranler les croyances les mieux affermies.

Une *Tête d'enfant*, par M. Champmartin, vaut mieux, à notre avis, que tous les portraits qu'il a envoyés au Salon de cette année. La peinture en est plus simple, plus naïve et

plus franche que dans *M^me de Mirbel* et *M. Mennéchet*, les deux meilleurs de ceux que nous connaissons. C'est l'ancienne manière que nous lui connaissions, celle de *Hussein Pacha*, des *Janissaires*, du *Massacre des Innocens*. C'est la même façon hardie de prendre la nature sur le fait et de la rendre telle qu'on la voit, sans se soucier de l'*adoniser* ou de l'allégir. Le masque est charmant et d'une exquise finesse; le ton est d'une transparence délicieuse; les cheveux sont touchés avec un grand bonheur, et faits de rien, ce qui est le plus difficile et le plus rare; la robe n'a que l'importance relative qui lui appartient. Peut-être la ligne extérieure des épaules manque-t-elle de solidité et n'est-elle pas assez arrêtée, mais l'impression générale de ce tableau est celle du contentement et de l'admiration. C'est une œuvre belle et vraie, simple et fine, d'un bon dessin et d'une bonne couleur. Je donnerais pour cette seule tête tel nombre qu'on voudra de celles que M. Horace Vernet pourra jamais faire, et je m'assure qu'entre les mains de M. Champmartin, le modèle qu'Horace nous a gâté eût

été comparable au portrait de *Mrs. Peel,* l'un des meilleurs de la galerie de Thomas Lawrence. Ce premier retour vers le passé nous fait espérer que M. Champmartin n'a pas complétement renoncé à suivre ses premiers goûts, à réaliser sa première vocation. Il continuera de faire de bons et solides portraits comme le dernier dont nous parlons; mais ce travail ne sera qu'un délassement, une distraction profitable à des travaux plus importans et plus graves. Une fois décidé à ne plus adoniser, à ne plus passer ses figures, il ne pourra pas s'en tenir aux portraits; force lui sera, avec l'exécution puissante que nous lui connaissons et qu'il a retrouvée, d'agrandir le champ de sa pensée. Dans un an nous saurons qu'en penser.

## CHAPITRE XIII.

MM. Édouard Bertin, Jadin et Aligny.

MM. Édouard Bertin, Jadin et Aligny représentent trois systèmes de peinture très distincts. De ces trois systèmes, le plus arrêté, le plus résolu, le plus complet, à ce qu'il semble, c'est celui de M. Édouard Bertin : c'est surtout dans son paysage pris aux environs de Fontainebleau, qu'on peut étudier et suivre ses idées sur la représentation de la nature extérieure ; les lignes de ce tableau sont d'une belle ordonnance, la couleur, quoique peu séduisante au premier abord, est cependant généralement vraie. J'ai entendu dire que cette composition rappelait Salvator ; je n'en crois rien, ou du moins si l'analogie existe, j'avoue humblement qu'elle n'est pas saisissable pour moi. Ici, en effet, comme chez l'illustre auteur

des *Satyres*, des *Brigands* et du *Prométhée*, je vois bien une prédilection assez exclusive pour les sites âpres et sauvages, mais là s'arrête la ressemblance. Quant à l'exécution pittoresque proprement dite, elle diffère dans les deux peintres d'une façon décisive et lointaine. Les toiles de Salvator, malgré l'importance volontaire et constante des premiers plans, ont une profondeur habituelle qui manque absolument à M. Edouard Bertin. Ce jeune artiste, qui paraît prendre son œuvre au sérieux, cerne et restreint l'horizon de toutes ses compositions de façon à forcer les yeux de s'arrêter sur les premières lignes sans essayer d'aller plus loin; ce premier inconvénient, si c'en est un, et je le crois, mériterait à peine d'être remarqué si l'auteur en tirait bon parti, et si, une fois décidé à résumer, à concentrer la scène qu'il a conçue dans un étroit espace, il parvenait à rendre les différens élémens de son ouvrage avec une solidité suffisante; mais il n'en est rien; les terrains, la végétation, les rochers, les acteurs humains, sont traités avec mollesse; les vallées ne creusent pas : avec la

meilleure volonté, on ne pourrait pas y descendre. A regarder attentivement les différentes parties de la toile, on croirait que les choses et les personnes manquent d'épaisseur. Le système de M. Édouard Bertin, très acceptable d'ailleurs une fois qu'on l'a examiné et compris, ne me paraît pas ici complétement réalisé; je vois bien et clairement ce qu'il a voulu, mais je m'aperçois aussi que les moyens lui ont manqué pour accomplir jusqu'au bout sa volonté. Dans sa pensée, la reproduction détaillée d'une nature en apparence pauvre et sèche pouvait acquérir, par le travail de la peinture, une importance et une richesse très élevée : à la bonne heure, et je suis volontiers de son avis; mais pour que cette vérité si vraie en théorie ne fût pas démentie par la pratique, il eût fallu modeler toutes choses d'une façon consciencieuse et serrée, ne laisser échapper aucun moyen, si minutieux qu'il soit, de reproduire ce qu'on voit; à ces conditions seulement, M. Édouard Bertin aurait eu raison pour les yeux comme il a raison pour l'esprit. Quant à la partie poétique proprement dite de son

paysage, je ne veux pas la contester, quoiqu'elle soit d'ailleurs peu saisissable; mais, je le répète, l'obscurité de l'intention et de l'effet tient évidemment à l'imperfection du style; or, il m'est pleinement démontré que la toile de M. Bertin est plutôt un effort qu'une œuvre achevée. Quand de nouvelles et laborieuses études auront complétement dégagé ce qu'il cherche encore sans avoir pu l'atteindre jusqu'ici, il sera temps de juger définitivement et avec des données complètes la question qu'il aura posée et résolue; aujourd'hui nous nous bornerons à louer l'attention scrupuleuse et grave qui paraît avoir présidé au paysage de M. Édouard Bertin; nous le féliciterons sincèrement de ne rien répudier, et de croire et d'essayer de montrer que toute chose a sa poésie et sa beauté; qu'il n'y a peut-être de laid, dans la véritable acception du mot, que ce que l'on ne comprend pas; mais si l'on nous demande ce que nous pensons de sa manière d'envisager la nature, nous répondrons qu'elle rappelle et reproduit à certains égards la manière de quelques poètes anglais, et en particulier de

George Crabbe. Chez tous les deux, en effet, c'est le même et sérieux amour de la nature réelle, la même et sérieuse attention à montrer les choses telles qu'elles sont. Le peintre comme le poète n'a guère souci d'arranger ce qu'il voit, il lui suffit de l'avoir vu et bien vu pour essayer de le traduire; peu lui importe d'ailleurs que des yeux bourgeois ou blasés, habitués aux spectacles factices des livres ou des galeries, se contentent tout d'abord de l'œuvre qu'il leur présente; il a foi dans la force et le charme de la vérité, il croit et il espère qu'elle saura bien se faire comprendre, et tant pis pour ceux qui ne se donneront pas la peine de l'étudier et de pénétrer jusqu'au fond les mystères qu'elle recèle. De ces esprits insoucians et frivoles, la peinture et la poésie n'ont que faire et n'ont rien à leur enseigner.

Et ainsi, dans M. Édouard Bertin et dans George Crabbe, l'art n'est qu'en germe, et selon la nature stérile ou féconde des intelligences qu'il rencontre, il se développe et grandit, ou s'arrête et dépérit, se réduit à rien comme s'il n'avait jamais été; comme

on voit, ce n'est pas la manière de Salvator et de Byron. L'auteur de *Prométhée* et l'auteur de *Don Juan* mènent leur pensée à bout, et donnent leur poésie toute faite, complète et armée de toutes pièces. Il n'en va pas ainsi de George Crabbe et de M. Édouard Bertin : tous deux, en effet, préparent la poésie plutôt qu'ils ne la font; ils nous livrent la matière poétique et nous laissent le soin de la mettre en œuvre. C'est une façon toute spéciale d'entendre l'art; mais cette façon d'ailleurs, quoique étroite et mesquine en apparence, peut acquérir cependant, par l'exécution, un prix très réel et très élevé. A coup sûr, je préfère le *Giaour* et *Parisina* aux contes de Crabbe; mais à tout prendre, les contes sont d'estimables ouvrages; et puis, il faut prendre les différens échantillons de l'intelligence humaine pour ce qu'ils sont, et, à ce compte, le talent et le mérite de M. Édouard Bertin doivent être appréciés.

M. Jadin, honorablement connu depuis plusieurs années du public et des artistes par un talent spécial, celui de reproduire la nature morte avec une étonnante exactitude,

a envoyé tout récemment au Salon un paysage assez important. Ce qui frappe d'abord dans cette composition, exécutée à peu près littéralement d'après nature, et où l'imagination a très peu de part, c'est une admirable simplicité de lignes et de couleurs; l'impression générale de ce tableau est celle de la nature naïvement vue et naïvement traduite; l'ensemble et les détails sont heureux, clairs, facilement saisissables. Les tons sont-ils suffisamment variés? je ne le crois pas. Ou je me trompe étrangement, ou voici comme a dû procéder M. Jadin. Par un beau jour d'été, par un soleil éclatant et lumineux, il aura vu et embrassé d'un coup d'œil le paysage qu'il nous a donné; puis, au lieu d'attendre et de regarder plus long-temps, au lieu de laisser à ses yeux le soin de parcourir successivement les différens accidens d'ombre et de lumière qu'il est impossible d'apercevoir d'abord, et qu'un regard même exercé ne saurait saisir et deviner du premier coup, il s'est mis à peindre sur le champ, et voilà pourquoi l'aspect de son paysage est réel et n'est pas vrai. Il a copié son modèle avec habileté.

Selon toute probabilité, la ressemblance est frappante, mais superficielle. En effet, pour la reproduction de la nature extérieure ou vivante, il y a diverses manières de voir, de regarder, d'étudier. La vérité a plusieurs couches qu'on ne peut atteindre que successivement; la première et la plus prochaine, celle qui saisit d'abord, c'est la réalité, qu'il faut bien se garder de négliger ou d'omettre; mais au delà, un regard attentif et curieux aperçoit les détails caractéristiques qu'il n'avait pas devinés d'abord; or c'est précisément dans ces détails que réside l'intime vérité, la vérité durable, celle de Lawrence et de Claude Lorrain.

Et puis, je crois que M. Jadin a eu tort de choisir une nature d'été : la plus belle et la plus riche, la plus éclatante et la plus variée, c'est à coup sûr celle de l'automne; alors le feuillage n'a plus cette jeunesse uniforme, cette fraîcheur monotone qui ravit d'abord, mais qui blase bien vite. Au milieu d'un paysage d'été, on est heureux du premier coup ; mais est-on heureux long-temps et peut-on l'être ? Ce n'est pas mon avis. On se lasse rapi-

dement de voir toujours la même chose, et c'est ce qui n'arrive jamais en automne; alors le peintre a sous les yeux le ton vert et vif des jeunes feuilles, le ton doré des feuilles qui vieillissent, le ton gris des feuilles qui vont tomber. Le vent, moins rare, agite légèrement les branches et permet à la lumière de varier capricieusement les aspects du paysage.

En dehors de ces considérations, et une fois le sujet accepté, nous aimons le paysage de M. Jadin. Les terrains du premier plan ne sont peut-être pas assez vivement accusés, la route qui traverse la toile ne fuit pas assez. Pour les arbres, l'auteur s'en est trop pris aux détails et pas assez aux masses. Ce procédé ôte à la composition un peu de la grandeur qui devrait lui appartenir; les yeux sont plus occupés, mais l'ame est moins satisfaite, moins émue.

Quoi qu'il en soit, M. Jadin nous paraît posséder tous les élémens d'une bonne et consciencieuse exécution; quand il aura plus sérieusement médité son art, pour peu qu'il ait de poésie en tête, il pourra produire de

beaux ouvrages. Jusqu'ici nous devons avouer qu'il n'a encore abordé que la portion élémentaire et mécanique du métier; il sait faire convenablement un terrain, un arbre, les différens élémens de la nature extérieure; mais il ne s'est pas encore inquiété de poétiser et d'agrandir ce qu'il voit, d'élever la réalité jusqu'au rang qu'elle doit prétendre entre les mains du peintre. En souvenir de ses premières études de nature morte, il a volontiers et malheureusement réduit la question à l'imitation pure et littérale, et il n'a pas vu que l'art tout entier n'est pas là. Ce qui suffisait à l'exacte représentation d'une perdrix ou d'un faisan, est loin assurément de suffire à la composition d'une scène, car le paysage le plus simple est et doit être, quoi qu'on fasse, une scène poétique d'un genre quelconque.

Parmi les paysages de M. Aligny, j'ai surtout distingué un *Souvenir des bords du lac d'Albano;* c'est tout à la fois la plus simple et la meilleure des compositions qu'il a envoyées cette année. Une scène empruntée à l'histoire des Gaulois de M. Amédée Thierry,

nous a paru d'un effet purement mélodramatique. C'est un tableau ni plus ni moins pittoresque que les compositions bibliques de Martyn et Danby ; mais M. Aligny ne possède ni l'imagination grandiose et gigantesque du premier, ni la magnifique ordonnance de lignes du second. Plusieurs dessins à la plume du même auteur, exécutés d'après nature, et dans d'assez grandes dimensions, nous ont semblé simples et vrais ; mais toutefois on regrette que les principaux points de vue qu'ils représentent manquent de fuite et de profondeur. Il y a de la largeur et de la hardiesse dans le trait, un laissez-aller très louable dans l'indication des terrains et des arbres ; c'est, à tout prendre, de belles et profitables études. Revenons au souvenir des bords du lac d'Albano : les masses sont harmonieuses et bien disposées ; l'œil embrasse rapidement et sans peine les différens élémens de la composition ; l'impression générale produite par ce tableau est celle d'une poésie calme, grave, réfléchie, variée, sans manière, assez semblable à l'épopée antique ; je ne parle pas des

figures, qui ne valent absolument rien. Quant à la couleur du paysage proprement dite, que M. Aligny nous donne pour italienne, je ne saurais l'accepter ; elle est plutôt laiteuse que vive ; je ne la crois possible sous aucun climat. Chose étonnante! au moins quand on ne cherche pas à s'éclairer par la réflexion, ce paysage rappelle à peine les études à la plume du même auteur; on ne saurait y retrouver la hardiesse et la franchise de ces esquisses. A quoi cela tient-il? probablement à ce que M. Aligny n'est pas né coloriste; or, et quoi qu'il fasse, il pourra bien s'améliorer, s'amender, mais jamais se transformer, se renouveler complétement; il a le sentiment de la forme, des masses et des lignes, mais il ne paraît pas capable de saisir, de suivre et de traduire avec vérité les accidens capricieux de la lumière et de l'ombre. Sa manière de peindre manque de vigueur ; il paraît craindre la dureté, et il arrive à la mollesse; cependant c'est une heureuse et riche nature d'intelligence. Il conçoit et il imagine bien ; il échappe heureusement par l'élévation habituelle de ses idées à la trivia-

lité mesquine et platement réelle de MM. Watelet, Bertin et Bidauld; il voit les choses largement et noblement : c'est un grand bonheur, un privilége rare. Pourquoi faut-il que l'exécution, cette portion si importante de l'art, trahisse et serve si mal sa volonté? Mais, nous l'espérons, il fera prochainement une partie des progrès qu'il lui reste à faire, et nous aurons en lui un paysagiste habile. Je ne parle pas, et pour raison, des autres compositions de M. Aligny, qui sont de moindre importance, et qui ne permettent pas d'étudier aussi complétement la manière de l'auteur. Celles au contraire que nous avons mentionnées, résument assez bien les défauts et les qualités de son style.

## CHAPITRE XIV.

MM. Poterlet, Jeanron, Lesorre et Destouches.

La *Querelle de Trissotin et Vadius,* par M. Poterlet, est une composition agréable, d'une couleur séduisante et harmonieuse. L'auteur, on le voit, est né coloriste; il y a dans l'invention et le choix des tons quelque chose de soudain et d'improvisé, de singulièrement vif et saisissant, que l'étude, même la plus courageuse, ne saurait donner. Malheureusement ces éblouissantes qualités ne sauraient tenir long-temps contre un examen sévère, car elles ne sont que l'écorce ou le vêtement d'une belle chose, mais ne sauraient suffire à elles seules à la beauté d'un ouvrage.

Ce qui manque au tableau de M. Poterlet, d'ailleurs très ingénieusement composé, c'est un dessin consciencieux et serré, c'est l'é-

tude successive et patiente de tous les détails vivans et inanimés qui concourent à la représentation du drame ; et puis il semble que sa peinture n'est pas menée à bout, que le courage lui a manqué et qu'il a quitté de caprice son œuvre à peine commencée. Ébauché, rapidement indiqué, ce devait être charmant, c'était à n'en pas douter quelque chose d'invitant et de flatteur ; mais le travail de la palette a commencé trop tôt et n'a pas attendu son tour. L'artiste a mêlé capricieusement les tons et les couleurs avant d'avoir nettement et précisément arrêté les formes et les contours de ses acteurs ; c'est d'un bout à l'autre, et presque toujours, de la peinture parlée, mais rarement écrite ; c'est une rapide et ingénieuse succession d'idées ; mais on sent que le style a manqué pour les relier solidement, et pour leur assurer la durée et la clarté que seul il peut donner. Il y a telle portion du tableau qui joue si coquettement à l'œil, que Bonington ne l'eût pas dédaignée ; mais cette première séduction, que nous ne voulons pas nier, s'évanouit rapidement devant une critique sérieuse. Si nous

avions foi dans l'autorité de notre parole, nous conseillerions à M. Poterlet de renoncer pour un an ou deux à la peinture proprement dite, pour étudier en détail et sous tous les aspects, la forme et les dimensions des choses et des personnes, pour se rompre à toutes les difficultés du dessin, pour s'initier à tous les secrets qu'il paraît ignorer; et à ces conditions, pour peu qu'il retrouve, et nous n'en doutons pas, la palette riche et variée que nous lui connaissons, nous osons lui prédire un éclatant succès.

Nous regrettons beaucoup que M. Jeanron, inconnu jusqu'ici, et qui en est, je crois, à ses premiers débuts, ait retiré du Salon un portrait d'artilleur. La peinture de ce morceau est large et franche, la couleur est bonne et vigoureuse, le fond rappelle peut-être trop officiellement la manière de Rembrandt; mais ce défaut est très excusable et peut d'ailleurs se corriger facilement. Le masque est d'un beau caractère, peut-être le modelé n'en est-il pas assez serré; le vêtement, qui veut être bleu, pousse au vert, et cela tient évidemment au parti pris de chercher par-

tout des ombres noires. Néanmoins, et malgré ces critiques, c'est un bon portrait. Les *petits Patriotes*, du même auteur, sont spirituellement composés, d'un dessin facile, naïf, d'une couleur assez vraie; l'effet général qui en résulte, est un sourire mélancolique et grave. La scène représentée par M. Jeanron, et qui a pu se passer telle qu'il nous la donne, est mêlée de tristesse et de gaieté. C'est, avec la *Liberté* de M. Delacroix, à une distance lointaine, la seule composition raisonnable et poétique qu'aient inspirée les événemens de juillet. Par une singulière coïncidence, le fond du tableau de M. Jeanron n'est pas mieux perspectivé que celui d'Eugène Delacroix, les acteurs du dernier plan sont, par leur dimension, très éloignés du spectateur; mais cet éloignement est violent, et la disposition des lignes s'y oppose; il semble que les deux artistes aient tous les deux à dessein négligé ce détail. Le talent de M. Jeanron mérite d'être encouragé, et nous paraît réservé à un glorieux avenir.

Un jeune enfant malade, soigné par son frère, de M. Lesorre, émeut puissamment.

Tout, dans ce tableau, est empreint d'une touchante et profonde naïveté; la tête et les épaules de l'enfant alité sont d'une indication heureuse : on y lit sans peine la fièvre et la souffrance; la figure de son frère, assis près de lui, respire un pieux attendrissement, un intérêt empressé et en même temps une admirable résignation; c'est une pathétique et douloureuse élégie. Nous ne saurions trop louer la composition proprement dite de ce tableau; mais pour ce qui concerne l'exécution, nous reprocherons à M. Lesorre d'avoir touché uniformément et avec la même dureté, les murs, les vêtemens, les figures et les mains; c'est un défaut grave, et que nous ne saurions passer sous silence. A part ces critiques, nous comprendrons volontiers dans un commun éloge ce tableau et plusieurs aquarelles du même auteur.

M. Destouches, dont le succès au Salon dernier, pour me servir de l'expression irlandaise, est encore tout vert dans nos mémoires, réussit par les mêmes moyens, quoique avec un talent supérieur, que M. Du-

bufe. L'*Amour médecin*, la *Rupture du Contrat*, ne sont ni pires ni meilleurs que le *Retour au Village*. Je dois toutefois à ma conscience de déclarer que, selon toute apparence, en 1827 il n'était pas capable de faire ou plutôt de coudre et de piquer le couvre-pied en soie serin que j'ai minutieusement admiré dans l'*Amour médecin;* c'est un chef-d'œuvre de tous points; adresse, patience, exactitude littérale, tout s'y trouve, et l'on n'a rien à regretter; je voudrais pour tout au monde, si j'étais riche, n'avoir qu'une passion, celle des couvre-pieds, et pouvoir disposer à mon gré du pinceau de M. Destouches; et s'il est vrai, comme l'ont dit et pensé plusieurs philosophes antiques, que tout le secret du bonheur humain est dans ces deux paroles, vouloir et pouvoir, je m'assure en toute sécurité que je serais souverainement heureux.

M. Dubufe s'adresse d'ordinaire aux grisettes, au cœur des modistes si officiellement sensibles. M. Destouches vise plus haut, ajuste aussi bien, et ne touche pas moins sûrement; il en veut à cette portion ver-

tueuse de la bourgeoisie qui, depuis quelques cinquante ans, fait tous les soirs ses délices de la lecture de *Claudine* et de *Bliombéris*. Or, il faut bien l'avouer, le peintre ne le cède en rien au chevalier de Florian. On a dit et répété à profusion que M. Destouches rappelait Greuse, peut-être bien comme Campistron rappelle Racine, et je renvoie aux pages de Diderot ceux qui persisteraient obstinément dans cette déplorable et injurieuse comparaison. Il ne faut troubler la joie de personne, et je respecte volontiers tous les bonheurs sérieux et sincères. A ce titre, je déclare bonne et valable l'admiration publique, et j'approuve d'avance l'empressement unanime qui va faire à ces deux nouvelles élégies un succès aussi éclatant et aussi populaire qu'à leur sœur aînée; mais je me réserve le droit de penser et de dire que ces trois élégies sont pitoyables, et que, sans le scandale qu'elles produisent au Salon de cette année, la critique ne devrait pas même descendre jusqu'à s'en occuper.

Au reste, c'est une belle et intéressante peinture pour ceux qui jugent et qui sentent

la peinture *littérairement*, et je ne serais pas étonné d'apprendre qu'elle a inspiré deux idylles et trois opéras comiques.

Donc, au nom de M<sup>me</sup> Deshoulières et de M. Planard, M. Destouches est un peintre pathétique.

## CHAPITRE XV.

M. Granet. — Le Tombeau du général Foy. — Le Gustave Wasa.

A notre avis, la plus belle et la plus parfaite de toutes les compositions que M. Granet a envoyées au Salon de cette année, c'est *une Justice de paix en Italie.* Dans ce tableau, en effet, se trouvent résumés avec un rare bonheur toutes les précieuses qualités que nous connaissons depuis long-temps à ce maître, et en même temps tous les inconvéniens, très pardonnables sans doute, mais très réels cependant, qui servent de compensation à ces qualités, qui les expliquent, et qui, aux yeux d'une foule dédaigneuse et frivole, servent presque à les racheter.

Nous préférons cette composition à celles qui l'accompagnent cette année, pour plusieurs raisons ; d'abord parce que la compo-

sition est plus importante, d'un intérêt plus puissant; ensuite parce que l'exécution, très semblable d'ailleurs aux habitudes connues de l'auteur, est cependant ici plus simple, moins ambitieuse de l'effet.

On le sait, et on l'a souvent répété à satiété, le talent de M. Granet consiste surtout dans la représentation naïve des ruines et des intérieurs. Nul ne connaît comme lui l'art de saisir et de reproduire la physionomie d'une église ou d'un cloître. Sous son pinceau ingénieux et simple, les pierres de tous les âges, les monumens de tous les siècles, reprennent le caractère qui leur appartient.

Ce talent précieux, aujourd'hui en possession d'une populaire célébrité, et qui depuis plusieurs années poursuit paisiblement, et en dehors de toutes les querelles d'écoles, la route solitaire et laborieuse qu'il s'est frayée, rappelle, quant au champ qu'il embrasse, et non quant à la manière, les œuvres de Ruysdael. M. Granet en effet, comme cet admirable paysagiste, a volontairement circonscrit le cercle de ses travaux.

Ruysdael copiait avec amour une colline, un moulin. Ainsi fait M. Granet, et tous deux, il faut l'avouer, avec des moyens différens, mais avec une égale persévérance, produisent sur les yeux et sur l'esprit la même impression douce et calme, le même charme sérieux et recueilli. En présence des œuvres de ces deux maîtres, on éprouve le même plaisir. Mais ce plaisir, si simple qu'il soit, ou plutôt en raison même de sa simplicité, est tellement en dehors de nos habitudes de tous les jours, fait tellement violence au caractère superficiel et frivole de nos réflexions, s'éloigne tant des spectacles que nous avons sous les yeux, qu'il faut presque une abstraction scientifique pour arriver à le goûter. C'est au reste ce qui arrive aux airs nationaux de l'Espagne et de l'Ecosse. Blasés que nous sommes par les symphonies allemandes et par les partitions dramatiques de l'Italie, ce n'est qu'à grand'peine que nous pouvons décider nos oreilles à se contenter de ces simples mélodies qui ont fait le charme et la joie de nos ancêtres.

A cela il n'y a rien à dire, et il faut bien

se résigner. Il faut s'appliquer par tous les soins imaginables, à conserver à son organisation sa pureté, sa délicatesse, son impressionnabilité primitive; il faut, autant qu'il est en nous, conserver à nos sens leur première finesse; par ce moyen, nous arriverons à varier, à renouveler nos jouissances.

Que s'il se trouvait que notre volonté fût impuissante à effacer le pli imprimé à notre caractère et à nos idées par toutes les recherches de notre civilisation, fiez-vous sûrement à la satiété même, pour atteindre ce but.

Voyez comme les réactions, même les plus lointaines et les plus difficiles, se préparent et s'accomplissent merveilleusement dans l'histoire de l'intelligence. Le roman historique, après avoir épuisé le génie d'un grand poète, après avoir retenti de nation en nation, après avoir trouvé en Russie, en Allemagne, en Italie, en France, d'infidèles échos, va ramener malgré nous le charme des récits plus simples, plus faciles à saisir, de ces histoires de cœur où le cadre n'est rien, où l'action, la fable proprement

dite, loin de multiplier les péripéties, loin de se compliquer d'épisodes sans nombre, et de rivaliser avec les contes arabes, se résume et se réduit au développement sérieux d'une passion unique, où tout l'intérêt se concentre sur deux ou trois acteurs.

Et d'ailleurs, lors même qu'il s'agit d'organes plus grossiers, d'un usage moins élevé, ne voyons-nous pas les excès de tous genres, les abus les plus fantasques, pousser celui qui s'y est livré au régime ascétique.

Donc, il ne faut pas désespérer que les compositions naïves de M. Granet seront un jour comprises comme elles le méritent, et appréciées à leur vraie valeur.

Je sais qu'on peut lui reprocher de toucher durement ses figures, et de les pétrir de la même matière que ses murs et ses terrains. A la bonne heure, j'en conviens volontiers; mais il possède une si grande richesse, une si parfaite harmonie de tons, qu'on ne voudrait rien déranger à ce qu'il fait. Il semble que les figures ne soient pour lui que des points de repos destinés à délasser les yeux, à varier l'aspect d'un site ou d'un mo-

nument. D'importance dramatique, de valeur individuelle, je ne crois pas qu'il veuille leur en attribuer aucune. Il professe et pratique une sorte de panthéisme pittoresque. Les personnages qu'il place dans ses tableaux sont tellement reliés avec la nature inanimée, en font si bien partie, qu'ils n'ont pas, à proprement parler, d'existence distincte.

Et cela explique clairement pourquoi M. Granet les touche de même façon que les pierres ou les terrains. Une fois adopté le système qu'il s'est construit à son usage, je concevrais difficilement qu'il fît autre chose.

Toutefois, il est permis de croire que sa peinture, sans rien perdre de son originalité, gagnerait une variété singulière, s'il consentait à mettre dans son travail divers accens, à réserver pour l'homme une autre couleur que pour une église.

Mais tel qu'il est, c'est un grand artiste, dont l'avenir est assuré, en dehors de toute contestation, et dont le nom est dès à présent placé à côté des plus grands maîtres.

Nous devons regretter que M. David n'ait pas envoyé au Salon de cette année la statue

du général Foy. Quant aux bas-reliefs sculptés en pierre sur les faces mêmes du tombeau, la chose n'était pas possible, et il faudra bien que notre curiosité se décide au pélerinage.

Des convenances, que nous ne pouvons apprécier, se sont opposées, à ce qu'il paraît, à ce que l'auteur nous montrât son œuvre ailleurs qu'au cimetière du Père-Lachaise.

Heureusement pour le public et pour les artistes, M. Leroux a gravé tout récemment la statue et les bas-reliefs de M. David.

Nous ne pouvons pas dire que ces gravures soient bonnes ds tout point; et, bien que nous n'ayons pas encore vu à loisir les originaux qui ont servi de modèle, nous pouvons affirmer à l'avance, et sans crainte d'être démentis, que le travail de M. Leroux ne donne pas des sculptures de David une idée complète.

Les travaux précédens de M. Leroux sont, il est vrai, très inférieurs à cette publication récente. Il a fait de grands progrès, et nous ne saurions trop louer, dans l'intérêt de l'art et de son avenir, la sobriété des moyens

qu'il a employés cette fois-ci. Mais il est bien loin encore du magnifique camée gravé par Girardet. Son trait manque de souplesse et de fermeté. Les ombres portées sont molles et indécises. Quant à la répartition de la lumière, elle est quelquefois singulièrement découpée. Je sais bien qu'un bas-relief ne s'éclaire pas de même façon qu'une scène vivante et réelle, que les différens plans de la sculpture ne laissent pas librement circuler le jour parmi les différens personnages, comme on le voit dans la vie habituelle. Mais ce qui manque à la gravure de M. Leroux, d'ailleurs estimable à plusieurs égards, c'est un parti pris, une hardiesse décisive. C'est un effort qu'il faut encourager, mais ce n'est pas une œuvre qu'il faille absoudre de toute critique. C'est une voie nouvelle pour l'artiste, et il n'était guère possible que ses premiers pas y fussent plus assurés.

Venons à l'œuvre de M. David, considérée en elle-même; nous savions depuis longtemps qu'il a mérité, par la sévérité de son exécution, le premier rang parmi nos statuaires. Malgré les critiques nombreuses

et méritées dont ses œuvres précédentes avaient été l'objet, son habileté ne faisait pas question. On avait pu blâmer la composition de son *Racine;* on avait pu regretter qu'il eût voulu faire de l'auteur d'Athalie une statue antique; mais toutefois on ne pouvait contester la poétique élévation du visage, et la finesse avec laquelle l'artiste avait su rendre les principaux détails de son ouvrage. Une fois qu'on avait pris son parti sur l'erreur de composition dans laquelle l'auteur était tombé, on se plaisait à reconnaître que personne aujourd'hui n'était capable de mieux traduire ce qu'il avait voulu.

Cette fois-ci M. David pouvait prendre sa revanche d'une façon éclatante, et donner aux critiques un démenti décisif. Tout récemment Chantrey, à qui nous devons un buste de *Walter Scott,* venait d'achever une statue de *Pitt,* vêtue du costume moderne : nous ne l'avons pas vue, à notre grand regret. On en parle comme d'un bon morceau; on ajoute, il est vrai, que le sculpteur a jeté sur les épaules du ministre un manteau drapé. C'est un malheur.

Mais le buste de *Châteaubriand* est de beaucoup supérieur à celui de Walter Scott; M. David dépasse de beaucoup Chantrey.

On devait donc s'attendre qu'il accepterait la difficulté dans toute son étendue. Il n'en a rien fait. Chose étonnante! par un singulier caprice, par une bizarrerie difficile à concevoir, l'artiste, en même temps qu'il exécutait trois bas-reliefs avec le costume français de 1825, habillait la statue du général, plus simplement encore que Démosthènes; car on peut lire dans Winckelmann la description du costume athénien, et s'assurer que l'orateur grec portait un vêtement beaucoup plus compliqué que l'orateur de notre tribune, tel que M. David nous l'a fait.

Nous blâmerons hautement ce parti; nous ne voyons aucune raison valable pour pardonner cette contradiction manifeste entre la statue et les bas-reliefs; et s'il est vrai, comme nous n'en doutons pas, que le nu soit un des élémens principaux, une des données les plus indispensables de la sculpture, quoique assurément cette vérité souffre

des exceptions nombreuses, nous aimerions mieux et de beaucoup que le général fût absolument nu.

Quel motif mystérieux a pu décider M. David à draper Racine et le général Foy, tandis qu'il ne répudiait pas le chapeau, le pourpoint, le haut de chausses et les bottes du grand Condé! Se charge qui voudra de l'expliquer.

On se souvient que Pigal fit une statue de Voltaire, absolument nu à l'âge de soixante-dix ans. Ce parti, si singulier qu'il semble, nous paraît encore préférable au parti moyen que M. David a adopté.

Quoi qu'il en soit, toutes les portions vivantes de la statue du général sont admirablement exécutées; la tête, les mains et les jambes, sont de la chair vivante et pleine de sang.

La draperie ne vaut rien, la disposition en est mauvaise, disgracieuse, lourde.

Quant aux bas-reliefs, qui représentent successivement le général à la Chambre, ses funérailles et ses guerres en Espagne, nous devons dire, en consultant nos souvenirs,

car nous n'avons pu les voir qu'imparfaitement sur place, et nous avons été obligés de compléter notre jugement par les gravures imparfaites de M. Leroux, que l'exécution des détails nous a paru généralement irréprochable. Le meilleur des trois, à notre avis, c'est les *Funérailles*. Peut-être la foule n'y est-elle pas assez nombreuse, assez pressée; peut-être eût-il été convenable de fouiller un plus grand nombre de plans. Plusieurs portraits de personnes célèbres sont d'une bonne ressemblance et d'un caractère élevé. Le statuaire a tiré bon parti du costume moderne; c'est une arme qu'il nous a fourni contre lui-même, un argument victorieux contre son système.

La *Séance de la Chambre* ne nous paraît pas aussi heureuse. L'auteur a eu tort, selon nous, de donner à la scène un caractère factice et convenu, de draper tous les députés dans un manteau, de les placer debout; il devait, à notre avis, accepter la scène telle qu'elle a dû se passer. A part cette critique, à laquelle cependant nous attachons une

grande importance, l'exécution de ce bas-relief est très louable.

L'*Épisode de la guerre d'Espagne* est, selon nous, le moins bon des trois. La scène est embarrassée, et cependant elle n'est pas pleine. Il y a peu de monde, et tout le monde est gêné. Le combat est mal engagé, et il semble que les acteurs s'arrangent à loisir pour mourir et se frapper. Les baïonnettes des grenadiers sont démésurément longues. Les chevaux ne sont pas d'une anatomie bien correcte.

En résumé, malgré les défauts très réels que nous avons signalés dans le tombeau du général Foy, personne aujourd'hui n'eût été capable, je ne dis pas de mieux faire, mais de faire aussi bien.

L'architecture de M. Vaudoyer fils est mesquine et pauvre; nous regrettons que le statuaire n'ait pas lui-même déterminé la forme du tombeau, le monument y eût gagné une singulière valeur, une richesse d'art bien supérieure. Qu'on se rappelle le tombeau projeté par Michel-Ange, pour un *Me-*

*dici*, et les seize figures qui devaient veiller autour des cendres!

Le *Gustave Wasa* de M. Hersent, gravé par M. Henriquel Dupont, est un chef-d'œuvre de gravure. Jamais la France n'a lutté de si près avec l'Angleterre. C'est aussi bien que Burnet, aussi ferme, aussi coloré, et peut-être les effets obtenus sont-ils plus simples et plus naturels. La gravure est incomparablement supérieure au tableau, et j'avoue sincèrement que, malgré ma vive admiration pour le talent de M. Dupont, je regrette qu'il ait dépensé huit années de sa vie sur une œuvre pareille. A quoi sert, en effet, de traduire avec une exquise finesse, une œuvre plate et nulle? Or, et malgré les innombrables améliorations, malgré les inconcevables métamorphoses que le tableau a subies entre les mains du graveur, on voit sans peine et bien vite que cette prétendue composition historique, si scandaleusement vantée à l'époque de son apparition, se réduit à rien, et que tous les groupes successifs dont elle se compose, mauvais en eux-

mêmes, forment à eux tous un ensemble pire encore.

Il faut dire et nous proclamerons volontiers que M. Dupont a donné au dessin la sévérité qui lui manque, qu'il a pris un bon parti de lumière dont l'original ne fait pas mention. Mais, malgré tout, et quoi qu'il fasse, c'est une scène froide, inanimée; sans l'intérêt qu'inspire la merveilleuse exécution de la gravure, on passerait sans regarder.

Il est visible d'ailleurs que l'auteur a fait de nombreux progrès pendant le cours de son travail, et dans plusieurs portions de la planche les tailles sont tellement simples, tellement pures, qu'on voit qu'il n'y a plus rien à gagner, et qu'il est passé maître dans son art.

Pourquoi faut-il qu'au lieu de suivre M. Hersent, il n'ait pas pris pour guide Ingres ou Géricault? Pour moi, je confesse que je donnerais de grand cœur son Gustave Wasa pour le portrait de M. de Latil, d'après M. Ingres.

Un autre portrait, d'après M. Mauzaisse, et qui appartient à la même collection, n'est pas moins finement gravé; mais le modèle est si pauvre, que le talent ne sait où se prendre : c'est une exquise broderie sur un mannequin.

## CHAPITRE XVI.

Nous aurions voulu, si la chose eût été possible, donner à nos critiques sur la sculpture la même étendue et le même développement qu'à la peinture. Mais avec la volonté la plus persévérante, avec la plus minutieuse attention, il y aurait eu folie à le faire. Car, il faut bien l'avouer, à part quelques rares exceptions, la sculpture est maintenant arrivée chez nous à un état de dépérissement déplorable, mais réel, et d'ailleurs trop facile à constater.

Qu'on aille voir les deux cents morceaux envoyés au Salon de cette année, et qu'après les avoir regardés pendant quelque temps, on vienne nous dire de bonne foi si vingt d'entre eux méritent les honneurs du blâme ou de l'éloge !

Que dire et que penser d'une *jeune fille*

de M. Lemaire, qu'à son serpent emblématique, je présume être l'Innocence. Tout dans cet ouvrage est rond, maniéré, impossible. Le mouvement des jambes est inintelligible, le dos n'est pas étudié. La tête laisse croire que l'auteur a défiguré un beau modèle. Je défie qu'on saisisse dans l'ensemble ou dans les détails la moindre trace d'art sérieux. C'est du métier, et du plus pauvre. Je n'en voudrais pas faire un bronze de cheminée.

Le *fronton de la Madeleine*, du même artiste, et qui doit être exécuté en grand, n'est ni pire ni meilleur que sa figure. Ce serait perdre son temps que de vouloir deviner pourquoi et comment cette composition ne vaut rien.

Passons devant le *Pepin* de M. Bougron. Il n'y a rien à en dire.

*Bacchus et Leucothoë* de M. Dumont, rappellent, à s'y méprendre, la peinture de M. Dubufe. Donnez à M. Dubufe du marbre et un ciseau, et vous aurez M. Dumont. La réciproque me paraît également vraie.

La *Léda* de M. Seurre est impardonnable. Ce sujet, si souvent traité dans les pierres

gravées antiques, ne paraît pas avoir excité chez le sculpteur une bien vive sympathie. Qu'il aille voir dans les antiquités d'Herculanum comment les sculpteurs grecs et romains concevaient la scène qu'il voulait représenter. Il fallait, à coup sûr, indiquer dans Léda le frémissement et la faiblesse du plaisir, trahir dans les ondulations du cou, dans l'attitude des membres, dans le regard, et je dirai volontiers dans le geste des yeux, le tremblement d'une émotion intérieure, ou ne pas s'en mêler. C'est ainsi que les camées et les pierres gravées racontent le fait, et je me range à leur avis.

Une *Odalisque* de M. Jacquot est un ouvrage détestable de tout point. La gorge manque de jeunesse; l'indication des hanches est exagérée d'une façon ridicule; le diamètre de la ceinture est à peu près celui que donne un corset. Le sculpteur a traduit sur une femme nue et d'ailleurs triviale, l'effet que l'on obtient avec une robe moderne, et avec le secours et le charlatanisme d'une toilette adroite et fausse. Je plains de bon cœur l'artiste, s'il n'a jamais vu que des femmes ainsi

faites. Les mains sont au dessous de toute critique. Ni phalanges, ni articulations, d'une seule pièce. Je ne vois pas là l'étoffe d'un sculpteur. La tête est platement copiée sur la Vénus de Médicis.

L'*Eurydice* de M. Legendre Heral est dans une attitude tourmentée. Je ne sais à quoi attribuer le système de modelé adopté par l'auteur. Evidemment il a eu l'intention de faire une jeune fille de seize à dix-huit ans, et cependant il lui a donné les sourcils d'un homme de trente ans soucieux, et les mamelles d'une femme déjà vieille. La bouche n'a pas de forme appréciable.

Le *Mercure* de M. Duret, vanté, quand il nous est venu de Rome, comme un morceau antique, nous a semblé un ressouvenir assez gauche et inanimé de plusieurs morceaux. Mais il n'y a pas de parti pris : l'ensemble est d'une froideur désespérante.

Sauf les cheveux que je ne saurais accepter, je préfère de beaucoup l'*Innocence* de M. Desprez. Je sais qu'on peut reprocher à l'exécution un peu de sécheresse. Mais le dos est finement étudié; le mouvement de

la figure et naïf et vrai : la poitrine est jeune et simple. La nature prise à cet âge est si peu accusée, qu'on rencontre, pour la reproduire, d'immenses difficultés.

La statue du *maréchal Lannes*, exécutée en marbre par M. Cortot, est de la même force que les précédens ouvrages de l'auteur. C'est la même froideur, le même arrangement, roide et maniéré; les bottes, le visage, les mains, les broderies, le manteau, tout est fait de même matière, touché de même; la tête ne vit pas. C'est une pauvre statue!

Le *Roland* de M. Duseigneur présente quelques bonnes portions d'études musculaires. La tête est d'une expression animée, mais la composition est folle; et je ne lis nulle part, dans *Ariosto*, que Roland se soit mis nu pour devenir fou.

Les nouveaux groupes d'animaux de M. Barye nous ont paru supérieurs au premier qu'il a envoyé cette année.

Un groupe allégorique de M. Auguste Barre, la *Liberté triomphante*, révèle plusieurs qualités louables, et surtout un amour sincère de la réalité; mais outre que les deux

figures ne sont pas reliées ensemble et pourraient être détachées sans aucun inconvénient, les deux têtes manquent d'élévation et de poésie. Le Despotisme, foulé aux pieds, ne souffre pas; il y a dans son attitude de l'indolence et de la mollesse; mais à part la tête, qui grimace avec le reste, j'y cherche vainement un homme qui se débat au moment où il vient d'être terrassé. Le type de la Liberté est lourd et trivial. On voit que l'artiste copie assez exactement, mais il choisit mal ses modèles, et il néglige de les ennoblir et de les élever. Si, comme je le crois, c'est le début d'un jeune homme, avec du travail il peut espérer d'atteindre à une bonne exécution. Les draperies sont touchées avec souplesse et assez naturellement; mais ce qui manque absolument, c'est une pensée, et l'allégorie n'est acceptable qu'à cette condition.

Deux bustes de M. Colin nous ont paru exécutés dans un sentiment élevé. Le masque n'a peut-être pas assez de souplesse, les cheveux ressemblent volontiers à de la paille mouillée; mais à tout prendre, ce sont deux portraits d'un beau caractère.

*Castor domptant un cheval,* de M. Gechter, est froidement vrai ; le cheval vaut mieux que le héros, le poitrail est étudié avec conscience, le mouvement de la jambe droite antérieure est vrai ; mais le dos est rond, l'arrière train est trop simple. Vraiment il n'y a pas grand mérite pour Castor à dompter un cheval qui résiste si peu et dont l'éducation paraît absolument complète. Toutefois on voit que l'auteur a fait un effort sérieux pour lutter avec la nature, mais son œuvre manque d'accent.

Le *Spartacus* de M. Foyatier, dont nous avons vu le modèle en plâtre au dernier Salon, exécuté en carrare, n'a pas beaucoup gagné dans cette métamorphose, et même, si nos souvenirs sont fidèles, le premier modèle était moins rond. Nous ne voulons pas récriminer sur un fait accompli ; mais malgré le succès unanime que ce morceau a obtenu il y a quatre ans, nous ne voulons pas nous faire faute de dire que c'est de la sculpture emphatique et déclamatoire. Il n'y a là ni drame ni tragédie, c'est du mélodrame pur.

Toutefois, nous conseillons à l'auteur

d'exécuter de préférence des figures du même type et du même âge que son *Spartacus*, et de ne plus essayer à l'avenir de composer ou de rendre des figures de femme ou d'enfant. Une *petite fille jouant avec un chevreau*, placée près de son Spartacus, ne vaut absolument rien. Il paraît décidé que son ciseau se refuse à ce genre de travail. Une figure allégorique, la *Prudence*, destinée à la nouvelle salle des députés, est commune et ronde. Qu'il s'en tienne à son premier succès, il pourra trouver dans les galeries de quoi le continuer et le renouveler.

Un *jeune Pêcheur napolitain*, de M. Rude, n'a guère de nouveau et d'original que son bonnet et ses dents qu'il montre; du reste, la figure en elle-même est d'un choix malheureux; le torse et les membres sont lourdement exécutés. Où M. Rude a-t-il vu de pareils pêcheurs si simplement vêtus? Un bonnet, sans chemise, plaisant accoutrement! Pourquoi pas des haillons? Pour Dieu, si vous voulez à toute force du nu, et rien que du nu, restez dans la mythologie, vivez sur les héros, et ne touchez pas à l'humanité!

## CHAPITRE XVII.

MM. Aimé Chenavard, de la Berge, Thompson et Porret.

M. de la Berge, inconnu jusqu'ici, très jeune à ce qu'on dit, a envoyé pour son début un grand paysage, d'un effet original et nouveau. Sa manière ne ressemble ni à l'ancienne école de MM. Watelet, Bertin et Bidauld, ni au paysage historique qui se perpétue à l'école de Rome dans la personne de MM. Remond et Giroux. Elle ne ressemble pas davantage à la nouvelle école que M. Paul Huet vient de fonder, et dont les principes incomplétement exposés et réalisés cette année, ont cependant rencontré une vive et rapide sympathie.

Sans avoir la ridicule prétention de retrouver à coup sûr le présent dans le passé, sans vouloir nier la personnalité du jeune

artiste, nous dirons, non pas à tout hasard, mais parce que cette pensée résulte en nous d'une première impression et d'une réflexion postérieure, que la manière de M. de la Berge participe à la fois des Flamands et des Anglais. C'est un mélange heureux de naïveté simple dans les lignes comme les premiers, et de couleurs vives et franches comme les seconds.

Le sujet, pris ou non d'après nature, ce qui importe peu, est bien distribué. Dans tous les cas, il serait difficile de croire que l'auteur n'ait rien ajouté à son modèle. Il y a dans son exécution trop de hardiesse et de facilité pour qu'il n'ait pas accordé quelque chose à sa fantaisie. Nous l'en accuserons sans crainte.

Il a évité l'empâtement, volontairement à ce qu'il semble, pour se soustraire à la confusion qui en résulte quelquefois. Sa peinture y a sans doute gagné une clarté singulière ; mais aussi les différens objets qu'il a représentés manquent d'épaisseur et de modelé.

Et puis, dans certains détails, le vague et

l'indécision sont donnés par la nature, et deviennent nécessaires dans l'art même. Ceci s'applique en particulier aux lignes brunes de l'horizon à droite du spectateur. Ces tons bleus et gris sont vrais en ce qui concerne la couleur proprement dite. Il n'est personne qui ne les ait observés ; mais dans la nature, ils ne sont pas découpés d'une façon si crue et si arrêtée. Or c'est précisément l'inconvénient de la peinture trop plate, et l'empâtement conviendrait mieux pour rendre l'effet tel que les yeux le voient tous les jours.

Les personnages qui occupent la gauche du paysage sont bien touchés ; la rue est bien perspectivée ; les lignes fuient bien, et donnent à l'espace toute la profondeur nécessaire ; mais cette profondeur n'est qu'artificielle. C'est une exactitude mathématique, incontestable, très légitime, d'après les traités de Monge et de Vallée. Mais cependant les yeux ne sont pas satisfaits. Les maisons n'ont pas une épaisseur réelle : on sent bien qu'elles sont inhabitables, et qu'on n'y pourrait loger que des esprits.

La prédilection volontaire de l'auteur pour les tons purs et francs l'a mené trop loin, et nous dirons de lui, ce que nous disions il y a quelques jours de M. Jadin. Il a bien vu, la nature est ainsi faite, mais il ne l'a pas regardée assez long-temps. Avec un peu plus de patience, il aurait aperçu, ce qui manque à sa toile, la variété. Au premier aspect, tout se ressemble, un peu plus tard tout diffère.

Sans troubler l'harmonie de sa composition, il l'aurait rendue plus intéressante, plus vraie, en la semant d'un plus grand nombre d'accidens et d'épisodes. Ces détails que nous réclamons, le spectacle de tous les jours les fournit à celui qui veut bien les chercher et les attendre.

Que M. de la Berge y prenne garde, la peinture a d'autres et plus sévères exigences que l'aquarelle, et c'est surtout à cette dernière manière que se rapporte sa peinture.

Un *Vase dans le style de la renaissance*, de M. Aimé Chenavard, exécuté à l'aquarelle, nous a long-temps arrêté; c'est une

composition ingénieuse et habile. On voit que l'auteur possède sur le bout du doigt le siècle qu'il veut traduire et rappeler; mais il sait le seizième siècle plutôt qu'il ne le sent. Son talent ressemble plus à celui de d'Agincourt et d'Alexis Monteil qu'à celui de Sarrazin ou de Benvenuto. Son vase est un chef-d'œuvre d'adresse et d'arrangement, rien n'y manque pour la partie technique, tout est bien à sa place. Je ne sais pas un détail à l'appui duquel M. Chenavard ne puisse produire quelques pièces justificatives. Ouvrez les armoires du nouveau Musée, fondé il y a deux ans, et vous y retrouverez l'origine et l'explication des ornemens, des anses, des figures et du reste; mais j'y cherche vainement la vie et la souplesse des vases de Benvenuto.

Les vases du seizième siècle, chefs-d'œuvre d'orfévrerie florentine, rappelaient et réalisaient le mythe des Amadryades, qu'Hoffmann a renouvelé et rajeuni de nos jours dans la *Sympsychie d'Antonia* et du *Violon de Cremone*. L'ame de l'artiste était réellement

incarnée dans une coupe d'argent; les figures, ciselées et repoussées, ne paraissaient pas ajoutées, appliquées après coup; mais il semblait qu'elles fussent nées en même temps que le vase qui les portait, que sans elles il n'aurait pas existé. Il y avait entre eux une si intime et si étroite sympathie, ils étaient si bien identifiés et confondus, qu'on n'aurait pu songer à les séparer. De telles œuvres d'art étaient conçues et réalisées d'un seul jet.

Or, il semble que M. Aimé Chenavard ait habilement réuni toutes les conditions historiques de la *renaissance* dans le vase qu'il nous a donné, moins ce que l'étude ne saurait donner, l'inspiration naïve et spontanée, si fugitive, si difficile à saisir, qui commande si impérieusement, et à laquelle cependant il est quelquefois si malaisé d'obéir.

Ainsi le col du vase nous semble trop court, le mouvement des anses est trop circonscrit, les ornemens nous ont semblé trop simples.

Le sujet du bas-relief placé sur la panse

du vase, *Jean Goujon présentant sa Diane à la maîtresse de François Ier*, est bien choisi. L'exécution est, dit-on, confiée à M. Antonin Moine; tant mieux, nous le verrons à l'œuvre, et en attendant qu'il puisse composer un tombeau ou un monument public, c'est une heureuse occasion de développer son talent, dans des limites étroites il est vrai, mais dans un sujet ingénieux, et d'ailleurs bien approprié à la souplesse et à la naïveté que nous lui connaissons. Sans doute il trouvera bon, dans le cours de son travail, d'animer un peu la scène qui, dans l'aquarelle de M. Chenavard, est froide et officielle. Nous recommandons surtout à son attention le mouvement des jambes des différens courtisans; à moins qu'il ne trouve plusieurs plans à différentes profondeurs, il obtiendra, en suivant les lignes du dessin que nous voyons, un effet monotone.

Les précédentes observations s'appliquent exactement à un vitrail du même auteur, représentant le *Jugement de Salomon*. Mais, malgré nos critiques, ce serait faire à M. Che-

navard une étrange injure que de le comparer à M. Béranger, dont nous avons des vitraux absurdes, semblables à des lithographies coloriées. A quoi songe M. Vatinelle, de réaliser de pareils modèles ?

Nous avons vainement cherché les gravures sur bois de M. Porret, que nous avions vues il y a trois mois à l'ouverture du Salon ; au reste elles sont entre les mains de tout le monde. Comme il traduit à l'habitude tous les croquis dont Tony Johannot enrichit tous les beaux livres modernes, on pourra vérifier à l'aise nos remarques.

M. Porret a détrôné la vieille et populaire réputation de Thompson ; il fait incomparablement mieux et plus simplement que lui, il n'a pas la prétention de rivaliser avec la taille-douce ; il comprend mieux et plus finement la mission spéciale de son art, qui est de lutter avec les croquis à la plume, sauf à leur être supérieur en pureté, en hardiesse.

Quelquefois cependant, il lui serait possible, tout en suivant fidèlement le dessin qui lui est confié, d'obtenir des tons plus dégra-

dés, de ne pas réduire tous ses effets à deux élémens, le blanc et le noir. Il y a autre chose dans le volume de la *Tour de Londres*, dessiné par Harvey. M. Porret, nous n'en doutons pas, atteindra bientôt la gravure anglaise, et aura sur elle l'avantage d'une plus grande franchise.

## CHAPITRE XVIII.

Le duc de Crussol.—Camille Desmoulins.—Marguerite de Navarre.— Le Bal de l'Opéra.

Le portrait du *duc de Crussol*, par M. E. Champmartin, est un bon morceau, et préférable sous plusieurs rapports aux portraits du *duc de Fitz-James* et de *M*^{me} *la marquise de V.* C'est une peinture plus franche et plus vraie, moins amoureuse de l'effet, plus insouciante, plus hardie, plus simple dans ses moyens, mais aussi plus près de la nature. La tête du duc est modelée avec soin et solidement; l'expression de la physionomie est fine, railleuse, mêlée de monde et de pensée; le corps est bien posé, l'habit est bien fait et n'a que l'importance qu'il mérite. L'artiste a tiré bon parti de notre costume, si mesquin et si étriqué qu'il soit. Il a fait heureusement et habilement ce

que le bon sens et l'adresse conseillaient de faire, ce que Thomas Lawrence a souvent fait dans ses portraits parlementaires; en conservant au vêtement sa forme rigoureusement littérale, il a su en varier l'aspect en l'ouvrant et le fermant à propos; et ainsi, le gilet chamois qui paraît au dessous de la cravate noire, et qui reparaît au dessous de l'habit vert déboutonné, est d'un bon goût, et vivant.

Je blâmerai la touche des cheveux, au moins en ce qui concerne ses relations avec le fond; au lieu de jouer au vent, de s'agiter légèrement, de laisser l'air circuler librement, il semble qu'ils s'éteignent et se confondent avec les accessoires; peut-être le pantalon est-il un peu dur.

Mes critiques porteraient surtout sur le fond, que je trouve banal; toujours le même et inévitable tapis Henri II, façon turque. J'aime beaucoup ce tapis; il est charmant, d'une couleur vive, éclatante; à la bonne heure, mais j'en dirai volontiers ce qu'Ésope disait du repas des langues : on ne tarde pas à se lasser de la meilleure chose. Je ne sau-

rais dire d'où vient la draperie qui pend derrière le duc ; quant au balcon et au ciel, décidément je n'en veux pas : de l'un, parce que j'en ai trop vu ; de l'autre, parce que ce n'est pas un ciel. Il est temps, à ce qu'il semble, quand on traite avec autant de supériorité et aussi habilement que M. Champmartin, les accessoires, de les choisir et de les trier avec plus de soin, et même de les composer plus sérieusement. Je veux croire que le duc de Crussol ouvre habituellement la fenêtre pour lire les brochures nouvelles ; mais quand cela serait, est-ce une raison pour représenter un fait si peu naturel et si peu vraisemblable? je ne le crois pas ; et puis, vraiment, nous en avons assez de ces fonds convenus, de ces échappées de campagne, de ces draperies officielles. Banalité pour banalité, j'aime autant, ou à peu près, un fond éteint et vague. Une fois qu'on prend le parti de faire autre chose que de l'espace, et qu'on y veut mettre quelque chose, je ne vois pas pourquoi on se ferait faute d'inventer dans les détails.

Quoi qu'il en soit, et malgré les précé-

dentes observations, le *duc de Crussol* est un bon morceau.

Le *Camille Desmoulins* d'Horace Vernet, achevé à ce qu'il paraît en 1830, si le millésime dit vrai, et je le crois volontiers, envoyé de Rome, et destiné à la galerie du Palais-Royal, porte à la réputation de l'artiste un dernier coup, mais un coup mortel. Je ne crois pas que son nom tienne contre une si terrible attaque, ni qu'il se relève jamais. Selon toute probabilité, il y succombera définitivement. Cette œuvre, déplorablement mesquine, comparable tout au plus aux compositions bourgeoises de Boilly, est tout à la fois une tache dans la vie de l'artiste, et presque une insulte pour la mémoire de Camille Desmoulins. Ce premier et courageux épisode de sa carrière, si poétique, si animée, si audacieuse, souffrirait moins entre les rimes boiteuses d'un couplet de boulevard que sur la toile d'Horace Vernet. C'est un misérable et inintelligible papillottage de couleurs coquettes et fausses, de gestes maniérés et menteurs ; j'ai cru d'abord que c'était une fête aux Champs-Élysées, une de ces

saturnales de la dernière restauration, une fangeuse et triste application des paroles de Juvénal : *panem et circenses*. Au bout de quelques minutes, le livret aidant, il m'a bien fallu reconnaître malgré moi que je m'étais trompé, et alors je me suis rappelé amèrement les mots que Byron répétait si souvent en Italie : *traduttore, traditore*. Camille Desmoulins n'a pas été si heureux que le noble pair d'Angleterre; il n'a pas pu, comme l'illustre auteur de *Don Juan*, racheter à prix d'or l'indigne travestissement qu'on voulait lui faire subir. Force lui a été de passer par le pinceau leste et dédaigneux du peintre, de compléter, et de clore peut-être, l'innombrable galerie où figurent déjà les principaux épisodes du consulat et de l'empire. Voyez-vous à quoi sert d'être grand homme ! Le satirique romain, pour prouver la vanité des vœux humains, demandait hautainement qu'on pesât les cendres d'Annibal pour savoir ce que vaut un grand homme de guerre. En présence du tableau d'Horace Vernet, je demande ce que vaut l'éloquence politique, ce que signifient l'énergie et la

hardiesse de cœur, si elles livrent ainsi la mémoire d'un homme sans défense aux profanations d'un art frivole et superficiel. Pauvre Camille Desmoulins, voilà que tu meurs une seconde fois !

Je m'arrête devant un tableau placé immédiatement au dessus du précédent. Je regarde la signature ; c'est un nom nouveau, ou du moins je ne l'ai jamais vu et je le lis pour la première fois. En cherchant dans le livret, j'apprends que l'auteur a déjà envoyé au Salon de cette année deux études peu importantes : *Venise vue de nuit* et un *Souvenir d'Allemagne*. C'est M. Ziegler. Le ton de sa Venise était, à ce qu'il semble, exagéré. Je ne veux pas croire que la ville des lagunes soit d'un bleu si cru ; l'impression générale est vague, triste ; l'effet est volontiers poétique ; mais il semble que l'auteur se soit amusé à la peinture, et qu'il n'ait pas joué le grand jeu. L'action de cette peinture est superficielle et peu durable. Son *Souvenir d'Allemagne* est d'un ton aimable et naïf; mais la touche m'en paraît molle et indécise. Il semble que le pinceau soit gêné, obligé de se

retenir et de se brider pour ne pas dépasser les limites qu'il s'est imposées. Je crois naturellement que le peintre aurait raison de préférer et de poursuivre la grande peinture. Mon avis, à ce qu'il paraît, est aussi le sien. Voyons son tableau. Le sujet est simple; c'est une anecdote; mais l'art ne doit rien dédaigner. Il peut descendre à son gré vers les sujets les plus humbles en apparence, il a toujours la ressource de les élever jusqu'à lui : *Henri III, persuadé que la reine Marguerite de Navarre engageait son mari à ne pas se rendre aux désirs de la cour, chargea Strozzi de remettre au roi de Navarre une lettre de sa part, dans laquelle il l'instruisait que sa femme entretenait un commerce de galanterie avec le vicomte de Turenne. Ce prince, regardant cet avis comme un artifice du roi qui voulait le brouiller avec sa femme, lut la lettre au vicomte de Turenne et à la reine de Navarre. Celle-ci, outrée de cette injure, s'en vengea en mettant tout en œuvre pour rallumer la guerre.* La couleur générale de cette composition est bonne, les tons sont harmonieux. Quant au fond, je ne le comprends pas. Je ne sais pas

quel il est. Je déclare que je n'ai pas pu distinguer de quels élémens il se compose. Cela tient-il à l'élévation du tableau? peut-être. Le masque de Henri est d'une bonne expression et heureusement rajeuni d'après l'empreinte moulée sur nature que l'on a retrouvée depuis quelques années. La figure du vicomte de Turenne est mêlée adroitement de mépris et de raillerie. Il compose ses traits comme tout homme d'esprit le doit faire en pareille occasion. La reine rejette son col en arrière comme une femme indignée; et ainsi les trois acteurs de ce drame domestique comprennent et jouent leur rôle, j'en conviens. Que manque-t-il pourtant à l'œuvre de M. Ziegler? Un dessin plus arrêté, un modelé plus consciencieux et plus serré, un parti pris plus varié pour l'armure du vicomte, pour le masque de Henri, pour la robe de la reine. C'est partout et toujours la même touche, facile mais uniforme. L'armure, la robe, les figures ont la même mollesse et la même solidité. Je ne veux pas croire au frôlement de cette robe, au retentissement de cette armure, à la mobilité de ce visage. Pourquoi?

c'est que le peintre les a faits de même façon.

J'ai entendu dire que l'attitude du vicomte de Turenne rappelait un ancien tableau de l'école italienne. Je ne le nie pas; mais ma mémoire, moins heureuse ou moins riche, ne saurait où prendre la source du plagiat, si le plagiat existe. J'aime mieux croire que ceux qui ont fait la remarque ont joué à l'érudition à tout hasard, au risque d'échouer quand on en viendrait aux preuves. Que l'avenir ne soit que le passé rajeuni, je le veux bien; mais le rajeunissement constate la nouveauté.

En dehors de toutes ces considérations chagrines auxquelles la critique officielle doit se résigner, le tableau de M. Ziegler, sans être une œuvre accomplie, nous paraît spirituellement composé, incomplétement exécuté, blâmable sous plusieurs rapports. Mais à tout prendre, c'est un bon début.

Le nouveau tableau de M. Camille Roqueplan, dont nous avions annoncé la venue il y a quelques jours, est maintenant placé au Louvre dans le grand salon carré, à la place qu'occupait d'abord le *Crespierre* de M. Al-

fred Johannot. Nous attendions avec impatience cette nouvelle occasion de vérifier nos critiques et nos éloges; nous avions accusé ce jeune artiste de se fier trop à son talent d'improvisation, de n'attendre pas que sa composition soit bien arrêtée dans sa tête avant de mettre la main à l'œuvre; nous le blâmions de se contenter lui-même trop vite et trop facilement, nous voulions le prémunir contre la flatterie des amitiés, contre les louanges d'une ignorance frivole ou dédaigneuse; car, on le sait, rien ne coûte moins qu'un compliment; c'est un coup de chapeau, un serrement de main; le plus souvent il faut y attacher la même valeur.

Le moment est-il venu de rétracter nos premières paroles, et trouverons-nous dans l'œuvre nouvelle de M. Camille Roqueplan la réfutation des idées générales que nous avons émises sur la nature de son talent? Malheureusement, non. Le *Bal de l'Opéra donné au profit des indigens,* car c'est là le sujet de la composition, est à notre avis très inférieur à la plupart des tableaux du même auteur que nous avons vus au Salon de cette année.

On se rappelle encore l'éclat merveilleux
et féerique de cette solennité; quand on arrivait dans la salle, on avait peine à mesurer
l'étendue de l'espace. Le nombre et la profusion des lumières, la variété, les couleurs
vives des décorations, les drapeaux, les toilettes vivantes et animées, composaient un
spectacle unique et difficile à reproduire,
même réellement. M. Camille Roqueplan a
singulièrement *amesquiné* son sujet. La salle
est vue de la loge du roi; on n'aperçoit par
conséquent que les avant-scènes de droite.
Le moment choisi par le peintre est une galoppade; à la bonne heure, c'est un épisode
animé de la fête, mais il fallait le *rendre;* il
fallait que les figures fussent en mouvement,
et elles sont immobiles; celles du premier
plan sont inacceptables. Les têtes de femmes,
enluminées, bouffies; des toilettes gauches
et lourdes! Quelle singulière et déplorable
méprise! La danseuse qui occupe le milieu
de la scène paraît volontiers déhanchée, tant
est singulière l'inflexion de sa taille. On dit
que ce sont des portraits; et en effet, j'en ai

reconnu quelques uns, mais les ressemblances ne sont pas heureuses.

La perspective n'est pas comprise, les figures du premier plan sont trop grandes pour l'espace qu'elles occupent, et ne sont d'ailleurs nullement en rapport avec les colonnes des avant-scènes; la foule, qui se presse au fond, a presque l'air d'une décoration, tant la profondeur est manquée; et puis on ne danse pas aux lumières, malgré la présence visible des lustres. C'est en plein soleil, à midi.

On dit que le tableau n'est pas fini; tant mieux, le mal n'est pas irréparable, au moins pour les détails. Mais nous ne comprenons pas ce qui a pu décider l'artiste à composer son œuvre dans de si singulières dimensions. De cette façon il a volontairement renoncé à la lueur que la coupole radieuse projetait sur la scène. C'est un morceau de bal, ce n'est pas un bal.

Je crois que le sujet présentait de nombreux écueils; mais, une fois la question posée, il fallait en accepter toutes les difficul-

tés; or je dois à ma conscience de déclarer que M. Roqueplan les a éludées, mais non pas vaincues. D'unanimes applaudissemens vont peut-être accueillir ce nouveau tableau. Il est plus commode en effet de l'admirer sur parole que de l'examiner; mais l'épreuve du Louvre est à peu près infaillible, et malgré le témoignage officiel d'une approbation unanime et complaisante, je m'en rapporte volontiers au sentiment intime de l'artiste. Qu'il se juge lui-même; qu'il compare ses impressions actuelles avec celles qu'il éprouvait dans la solitude de son atelier; qu'il se consulte et qu'il s'écoute, et sans doute sa voix sera plus sévère que la nôtre.

Est-ce à dire que ce tableau est décidément mauvais? Une pareille parole est bien loin de notre pensée. Il y a des détails agréablement touchés; mais, en somme, c'est une composition manquée par un homme d'un grand talent. J'aime mieux, et de beaucoup, une *Vue de Rome* au pastel. On criera au paradoxe, peut-être bien; mais je ne voudrais pas assurer que M. Roqueplan n'est pas de mon avis.

Que si, contre notre attente, M. Roqueplan, appelé à ce qu'il nous semble à de plus hautes destinées, persistait dans la voie qu'il s'est ouverte, s'il continuait de substituer à tout propos l'adresse à l'art sérieux, c'en est fait de son avenir et de son nom. Nous le plaindrons sincèrement, mais nous n'essaierons pas de le rappeler par d'inutiles paroles. Le succès éblouit, défend de regarder en arrière ; la louange étourdit les oreilles ; toutes les paroles importunes qui ralentissent la marche du triomphe sont comptées comme autant de récriminations envieuses et jalouses ; on les méprise d'abord, bientôt on ne les entend plus, le vent les emporte ; et tant pis, car il arrive bientôt que la roue du char se brise, et le triomphateur d'un jour, au moment de sa chute, ne trouve plus même une main qui le relève. Plaise à Dieu que nos conseils n'arrivent pas trop tard !

# CONCLUSION.

Or, maintenant que nous avons achevé, selon nos forces et la portée de nos regards, le dénombrement commencé il y a trois mois, il convient de déduire et de poser les conclusions que nous avons promises. L'histoire est achevée, il faut que la philosophie commence. Après le recensement des œuvres des deux écoles, il faut voir quels principes nouveaux ont été mis en lumière, quelles idées fécondes ont été produites et traduites par le marbre et la toile, quelles volontés nouvelles ont signalé leur avénement dans la statuaire ou la peinture.

Je l'avouerai d'abord, naïvement et simplement, et cet aveu dans ma bouche ne sera guère suspect d'imposture, au moins je l'espère. Au moment d'achever ce fragment imperceptible de l'histoire de l'art, je ne

puis me défendre d'une amère et profonde tristesse. A quoi serviront les milliers de paroles que depuis trois mois j'arrange et je distribue selon la mesure de mon adresse, que j'essaie d'assouplir et de modeler sur mes pensées si fugitives et si souvent insaisissables; si vraies, si évidentes, si pleines de conviction pour moi-même à l'heure de leur naissance, et si souvent fausses, exagérées, quand elles sont descendues de mes lèvres sur le papier? Où s'arrêtera le retentissement de ces critiques? je devrais dire : où commencera-t-il?

Que ceux qui ont pu blâmer le ton leste et dédaigneux, parfois amer et incisif, qui règne dans cet ouvrage, si c'en est un, réfléchissent un instant et rentrent en eux-mêmes, qu'ils fouillent dans leurs mémoires et qu'ils se demandent combien de fois, pour transmettre leurs pensées de tous les jours, pour faire comprendre les passions qu'ils avaient dans le cœur, combien de fois ils ont trouvé la parole sincère et fidèle; qu'ils osent compter les tours indignes qu'elle leur a si souvent joués, les trahisons sans nombre dont

ils ont été victimes, et qu'ils viennent ensuite me reprocher le mensonge ou la ruse.

Est-ce à moi qu'il faut s'en prendre? est-ce ma faute si la vérité, à laquelle ma foi s'engage, s'altère et se mutile pour arriver jusqu'au lecteur? Faut-il me blâmer si parfois d'impérieuses nécessités me condamnent à dire plus ou moins que je ne voudrais dire, sous peine de n'être pas compris?

Une fois, en effet, qu'on renonce à la critique frivole et superficielle pour entrer dans la critique consciencieuse et sévère, dès qu'on a pris le parti de ne pas réduire tous ces jugemens à des *oui* ou à des *non*, la besogne change d'aspect et devient singulièrement âpre et ardue. Si l'on ne veut pas formuler son avis par le rire de l'ignorance ou la moue du dédain, si l'on veut et si l'on ose pénétrer dans les entrailles même d'une œuvre, en faire le tour, l'envisager sous toutes ses faces, voir non seulement ce qu'elle est, mais se demander quelle elle pouvait être, pour en conclure ce qu'elle devait être, alors on s'effraie bien vite de la tâche qu'on a entreprise.

C'est un abîme qui s'ouvre devant vous;

parfois il vous prend des éblouissemens et
des vertiges. De questions en questions, on
arrive à une question dernière et insoluble,
le doute universel ; or, c'est tout simplement
la plus douloureuse de toutes les pensées.
Je n'en connais pas de plus décourageante,
de plus voisine du désespoir.

Vue de cette façon, la critique est peut-
être une entreprise surhumaine. Généralisée
et appliquée à tous les ordres d'idées, il n'ap-
partient qu'à Dieu de la faire ou de l'enta-
mer. C'est dans ce sens, et dans ce sens seu-
lement, qu'on a pu dire que les Winckelmann
et les d'Agincourt ne sont guère moins rares
que les Michel-Ange et les Rubens.

Au dessous de ces deux grands noms, la
critique n'est qu'une œuvre mesquine et ne
mérite pas même le nom d'œuvre : c'est une
oisiveté officielle, un perpétuel et volontaire
loisir ; c'est la raillerie douloureuse de l'im-
puissance, le râle de la stérilité, c'est un cri
d'enfer et d'agonie.

Heureux ceux qui sont nés sous une étoile
féconde, qui traduisent leur pensée en sym-
phonies harmonieuses et gigantesques, en

rhythmes nombreux et variés, en coupoles aériennes, en dômes retentissans, en galeries sans fin! que béni soit le nom des hommes prédestinés à la gloire, qui trouvent sur la toile ou dans le marbre la forme et la couleur qui appartient à leur idée, qui lui sert de vêtement comme la pourpre aux épaules des rois, et sans laquelle elle n'existerait que pour eux! gloire et bonheur aux volontés puissantes qui peuvent convier au spectacle de leur pensée tout un peuple avide et enivré!

Mais malheur et angoisses à ceux qui acceptent le rôle de Cicerone, qui enseignent au passant le chemin du génie sans jamais y marcher, qui désignent du doigt le fruit et la branche sans jamais pouvoir y atteindre! Il leur faut appliquer les paroles de Djamy : « Les charmes de ma maîtresse sont un fruit éclatant et savoureux, mais placé sur une branche élevée qui ne s'abaisse que devant moi ! »

Et voilà pourtant le rôle auquel je me suis résigné, voilà la fièvre de Tantale qui me ronge et qui me dévore! Honte et malheur à moi, si je ne puis jamais accepter ou rem-

plir un rôle plus glorieux et plus élevé!

Toute pensée qui ne se formule pas en œuvre, est frappée de mort et se résout en cendres comme un chêne atteint de la foudre. Vraiment il fait beau voir de nouvelles et ambitieuses théories éclater à son de trompes, se gaspiller en bruyantes fanfares. C'est peu de croire et de proclamer que les peuples marchent dans de fausses voies, il les faut remettre dans la voie vraie; et pour cela il faut y marcher soi-même et leur servir de guide; mais s'établir juges du camp, donner le signal du combat, juger les coups, demander grâce ou merci, arrêter le sang qui coule à flots, sans risquer la blessure, c'est le rôle des vieillards qui se souviennent de la vie, mais qui ne s'en mêlent plus. Ce n'est pas le nôtre, ou nous ne serons jamais rien.

Si l'on a vu dans l'histoire des leçons nouvelles et inouïes, si dans de solitaires méditations on a entendu des voix mystérieuses et inconnues, si avec le secours de l'étude on a entrevu d'éclatantes et inévitables destinées, il faut s'appliquer de toutes ses forces et de toute l'énergie de sa volonté, à frapper

le but qu'on doit atteindre, prendre le pays
et le gouverner, le mener à bonne fin, dérouler les merveilleux récits que l'imagination a brodés et ciselés dans ses jeux fantasques
et féeriques ; il faut être, selon sa vocation
et sa puissance, Canning, Puget ou Valmiki, ou se résigner au néant et à l'obscurité, et vivre alors de cette vie mécanique et
végétale dont le bonheur se fait souvent,
mais dont la gloire n'est pas faite.

Nous voilà bien loin, à ce qu'il semble,
des conclusions que nous avons promises,
et cependant un retour inévitable de pensée
nous y ramène impérieusement. La tristesse
grave et sincère que nous venons d'exposer
en spectacle et peut-être à la risée, se cacherait vainement sous la pompe de nos paroles.
Le sentiment douloureux de notre impuissance et de l'inutilité de notre mission voudrait en vain se dérober sous le cliquetis de
nos railleries, ou à la faveur des évolutions
stratégiques d'une logique impassible et sévère.

Du lecteur ou de nous, le plus mystifié à
coup sûr ne sera pas celui qu'on pense. Per-

sonne plus que nous n'est convaincu que nos raisonnemens, si raisonnables qu'ils soient, ne mèneront à rien. Personne, je m'assure, ne se raille aussi sérieusement que nous, des principes que nous allons poser, et cependant nous les poserons. Il faut boire jusqu'à la lie le calice que nous avons rempli. Il faut exprimer le dernier suc du fruit que nous avons cueilli. Dussent les ronces déchirer par lambeaux nos pieds inhabiles et chancelans, il faut marcher jusqu'au bout dans la voie que nous avons ouverte.

Depuis trois mois, les prémisses ont été posées; depuis trois mois nous avons constaté avec toute l'exactitude dont nous étions capable l'état de la peinture et de la sculpture en France; nous avons poursuivi sous toutes ses formes, épié dans ses moindres caprices, surpris dans toutes ses métamorphoses la fantaisie vraie, franche et naïve, la fantaisie factice, arrangée, menteuse, et ce lambeau gangrené de fantaisie morte, impuissante, qui ressaie de vivre et que la vie répudie et renvoie à l'épuisement et à l'oubli.

Nous avons constaté le décès et annoncé les funérailles de deux hommes glorieux autrefois, étourdis et enivrés par un concert d'éloges, aujourd'hui muet, et d'ailleurs inhabile à les ranimer. MM. Hersent et Horace Vernet ne sont plus; ils appartiennent déjà à l'histoire ancienne, si l'histoire doit un jour s'occuper d'eux.

Le *Mazarin* et le *Richelieu*, l'*Édouard V* et le *Cromwell*, le portrait de $M^{lle}$ *Sontag*, nous ont donné la mesure de M. Paul Delaroche. Nous savons maintenant ce qu'il peut et ce qu'il veut. Sa vraie taille n'est plus un mystère; son point de départ, le but qu'il a touché, les moyens qu'il emploie, l'ambition qu'il a conçue, le Salon de cette année nous a tout révélé. En présence du *Trocadero*, devant la lumière bleue, soyeuse, lisse, sèche et lourde qui couvrait l'état-major du prince, nous pouvions présumer et deviner, mais non pas conclure avec certitude, les bottes si merveilleusement cousues et plissées, le visage impassible du Protecteur, la tête du roi sculptée en ivoire, gigantesque, jaunie par le temps, mais non pas morte,

puisqu'elle n'a jamais pu vivre ; mais le *Président Duranti* et l'*Élisabeth* promettaient mieux que les deux cardinaux. On devait désespérer de voir jamais des visages aussi violets, aussi incapables de respirer que les deux princes anglais, aussi barbouillés d'encre, aussi semblables à un pendu, que dona Anna dans les traits défigurés de la comtesse Rossi.

S'il est vrai, comme on l'assure, que le roi vient de confier à MM. Delaroche et Aimé Chenavard, le soin de composer les vitraux de la chapelle du château d'Eu, nous plaignons d'avance les yeux des nobles hôtes obligés d'entendre la prière en présence des figures que M. Paul Delaroche va créer, comme il crée toute chose, avec l'adresse précisément nécessaire pour sculpter une ottomane ou un canapé, ou pour donner le modèle d'une tapisserie. Mais sa tête si froide et si glacée, capable tout au plus des finesses mesquines ou des ruses étroites d'une diplomatie obéissante et souple, retentissement obligé d'un ordre parti de plus haut et venu de plus loin, son talent d'am-

bassadeur, car nous ne saurions lui en trouver d'autre, pourra-t-il s'élever, ou, pour parler comme il pense sans doute, voudra-t-il redescendre jusqu'à la naïveté primitive des âges de Charles VI et de Louis XI? Nous ne l'espérons pas, et ses œuvres de cette année sont des gages assurés de l'avenir ouvert devant lui. Il continuera sans doute de multiplier laborieusement et rarement quelques unes de ces compositions équitables et impartiales, inoffensives, inaccusables, invulnérables, acceptables pour tous les partis, hormis pour celui de la poésie et de l'art. Son nom fera quelque bruit encore; puis tout à coup le bruit cessera ; les plus ardentes amitiés, conquises et soutenues par une rare habileté, lasses enfin de lutter contre le flot tout-puissant de l'oubli, lâcheront prise, quitteront le combat, et abandonneront leur idole : la postérité ne soupçonnera pas son nom.

A quelque distance au dessus de lui, mais bien loin encore de la cime qu'il est réservé aux vrais et grands artistes d'atteindre, M. Léopold Robert a laissé, comme trace

de son passage, ses *Moissonneurs* et ses *Funérailles*. On a dit qu'il rappelait Homère comme M. Paul Delaroche rappelait Shakespeare. J'accepte volontiers les deux comparaisons, pourvu qu'elles soient solidaires l'une de l'autre; or, comme ni l'une ni l'autre ne sauraient être démontrées, je les renie et les répudie toutes deux.

Je ne veux pas contester l'élévation et la pureté des *Moissonneurs*, mais je n'y trouve ni la naïveté, ni l'ardeur primitive, ni la gigantesque simplicité des épopées grecques.

Pour le *Cromwell*, qu'on nous donne comme le type d'une peinture shakespearienne et profonde, j'y cherche le ressouvenir, même lointain, de Richard III, du roi Lear, d'Hamlet et d'Othello. Je ne sais si, dans toute la durée des siècles accomplis, il s'est jamais rencontré deux hommes plus profondément contraires que Shakespeare et M. Paul Delaroche. Autant vaudrait comparer le sabre de Murat à la parole de M. Talleyrand.

Et cependant le nom de Léopold Robert

restera dans l'histoire comme un souvenir de laborieux efforts; on se rappellera le prestige éclatant de ses œuvres si heureuses, si populairement comprises, mais si incomplétement exécutées, d'une beauté tellement officielle et systématique, qu'elle exclut presque la nature.

Mais il ne faudra pas oublier non plus que MM. Paul Delaroche et Léopold Robert ont surpris la bonne foi publique, et qu'ils ont dû à la clarté apparente de leurs compositions, au mérite superficiel et saisissable du premier coup, un éclatant succès réclamé à d'autres titres par deux hommes de génie, MM. Delacroix et Decamps.

La *Liberté*, la *Patrouille turque*, sont de la belle et grande peinture, des morceaux qui, avant dix ans, auront vieilli d'un siècle, et se placeront à côté des *Enfers* de Rubens et des plus parfaites créations de Rembrandt. MM. Delacroix et Decamps réalisent avec une admirable et triste précision une parole échappée à la mélancolique rêverie d'un génie obscur et méconnu : *Ce qu'il faut à la*

*multitude, c'est la médiocrité du premier ordre;* au delà, il n'y a plus pour elle que la nuit ou l'éblouissement. Qu'ils se résignent cependant, et qu'ils aient foi dans l'avenir; qu'ils se rappellent et qu'ils s'appliquent les conseils donnés à Manoël par Lamartine.

La vieille école de paysage est battue en brèche et ruinée sans espoir de guérison. MM. Paul Huet, de Laberge, ont ouvert chacun une voie nouvelle et féconde, où leurs premiers pas sont déjà des succès.

De tout cela que concluerons-nous? C'est que le drame vient d'envahir la peinture qu'on appelle *historique*. Désormais l'énergie, l'expression dramatique, sera la première condition de toute peinture. Le paysage prétend à une poésie haute, vague, mais réelle et pleine de nature : sa volonté, sa puissance, les moyens qu'il emploie rappellent l'école des lacs, Wordsworth, Coleridge et Wilson.

Vouloir exposer les principes qui régissent aujourd'hui la peinture nouvelle, ce

serait folie, et nous ne l'essaierons pas. Où sont donc nos conclusions? sont-elles impossibles et imaginaires? A Dieu ne plaise, et malgré l'inutilité de nos paroles, elles ne sont pas encore si vides et si frêles, qu'elles ne contiennent rien et qu'elles doivent se briser au premier vent. La conclusion du passé et du présent, c'est l'avenir.

De l'oubli profond qui recouvre déjà MM. Hersent et Horace Vernet, et qui menace d'engloutir bientôt M. Paul Delaroche, il faut conclure l'avénement prochain et définitif de MM. Eugène Delacroix et Decamps.

La statuaire, si l'on excepte quelques essais heureux de MM. Antonin Moine et Triqueti, louables à différens titres, n'a pas fait un pas décisif. Les *Lutins*, la *Dague*, de ces deux artistes, les *groupes d'animaux* de M. Barye, sont de bons morceaux; mais la statuaire proprement dite n'a rien à y gagner. Ce n'est pas là de la sculpture grande et monumentale. Si l'on recommençait le Parthénon, où seraient leurs titres pour prendre la place de Phidias?

On sait ce que nous avons dit des *Graces*

et du *Tombeau du général Foy*. MM. Pradier et David sont restés ce qu'ils sont; l'habileté du premier, la profondeur du second, n'excluent pas les reproches.

La gravure en taille-douce, entre les mains de MM. Henriquel Dupont et Cousin, s'est acquis parmi nous une gloire nouvelle. La collection des gravures destinées à Walter-Scott, et dont les dessins sont dus à MM. Alfred et Tony Johannot, a révélé quelques noms nouveaux, MM. Revel, Mauduit et Blanchard. M. Revel surtout mérite d'être distingué.

Diderot faisait de la morale à propos de peinture, et Greuze lui a inspiré des pages dignes de Platon et d'Épictète. J'ai voulu prendre une autre voie, la seule possible aujourd'hui; j'ai voulu faire sur l'art, des remarques qui pussent profiter aux artistes. Où est ma mission? est-ce folie et vanité? peut-être bien. Allez dire aux peintres et aux statuaires d'écrire sur les œuvres de leurs contemporains. Ils craindraient trop l'accusation de jalousie ou d'envie, et la perte inévitable de toutes leurs amitiés. Ai-

je eu raison d'écrire, ai-je réussi? C'est au lecteur à décider ces questions.

*P. S.* Nous réparons avec empressement une erreur bien involontaire. Nous avons dit : Je ne lis nulle part, dans *Ariosto,* que Roland se soit mis nu pour devenir fou. Le texte littéral du poëte italien contredit notre assertion; mais notre critique subsiste en ce qui concerne sa signification intime. Il fallait donner une date, un millésime à la composition; il fallait montrer que l'acteur appartenait au huitième siècle, au temps de Charlemagne et de l'architecte Romane, et M. Duseigneur ne l'a pas fait. Son ouvrage se recommande d'ailleurs par de belles qualités.

*Novissima verba.*

A l'heure où nous achevons ces dernières lignes, l'épreuve est terminée. La séance royale est close, les médailles et les mentions honorables sont distribuées, les achats et les commandes de tableaux sont arrêtés.

Quelle cohue, bon dieu! quel pêle-mêle, et comment s'y reconnaître? M. Dubufe à côté de M. Champmartin! Une mention honorable à M^me de Mirbel, aux plus beaux portraits du Salon. La plume nous tombe des mains. M. Paul Huet n'est pas même nommé. — Ignorance, folie et pitié! De l'indignation ou du mépris, que choisir? Pauvres arts, pauvre France! inutile et impuissante critique! Puissent la solitude et le recueillement consoler les vrais et grands artistes!

1831. 17 août.

FIN.

# TABLE DES MATIÈRES.

Introduction............................................. Page 5
Chapitre I.— Aspect général du Salon. MM. Hersent, Horace Vernet............................................. 15
Chap. II. — MM. Paul Delaroche, E. Isabey, A. Scheffer............................................. 33
Chap. III.—Les Portraits............................................. 57
Chap. IV.—M. Dubufe. MM. Schenetz et Robert..... 78
Chap. V.—Sculpture............................................. 97
Chap. VI.—MM. E. Delacroix et Sigalon............................................. 107
Chap. VII.— Le *Cromwell*. La *Patrouille turque*. Les *Trois Graces*............................................. 123
Chap. VIII.—MM. Th. Gudin, Camille Roqueplan, Paul Huet............................................. 149
Chap. IX.—MM. A. et T. Johannot, MM. Lugardon et Bonnefond............................................. 171
Chap. X.— L'École romaine............................................. 185
Chap. XI.—MM. Hesse, Court et E. Devéria............................................. 193
Chap. XII.—MM. Horace Vernet, Léopold Robert et Champmartin............................................. 203
Chap. XIII.— MM. Édouard Bertin, Jadin et Aligny.. 217
Chap. XIV. — MM. Poterlet, Jeanron, Lesorre et Destouches............................................. 230
Chap. XV.—M. Granet. Le *Tombeau du général Foy*. Le *Gustave Wasa*............................................. 238
Chap. XVI............................................. 254

Chap. XVII. — MM. Aimé Chenavard, de Laberge, Thompson et Porret.......................................... 262
Chap. XVIII. — Le *duc de Crussol. Camille Desmoulins. Marguerite de Navarre.* Le *Bal de l'Opéra*...... 271
Conclusion................................................ 285

FIN DE LA TABLE.

IMPRIMERIE ET FONDERIE PINARD,
RUE D'ANJOU-DAUPHINE, N° 8.

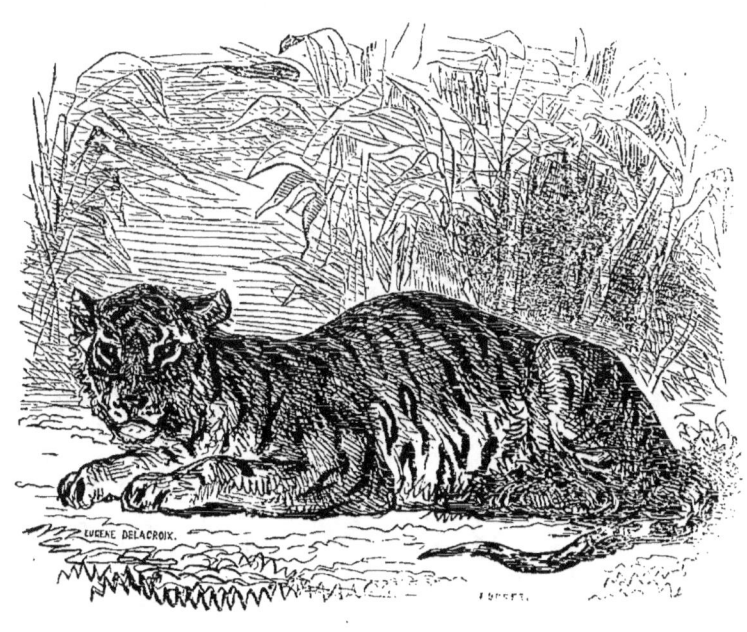

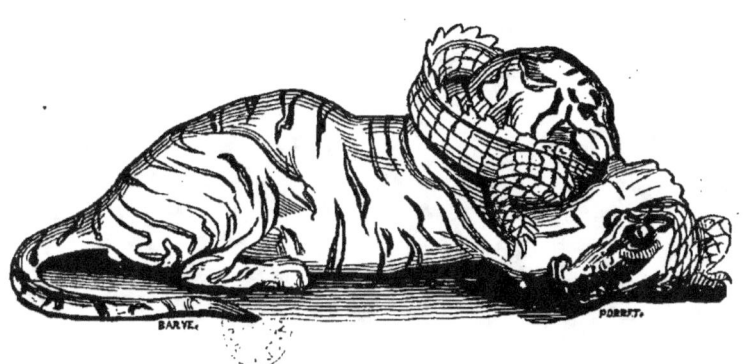